일러스트로 보는

중국 복식
문화와 역사 1

·············· 하·상·주부터 송나라까지 ··············

일러스트로 보는

중국 복식
문화와 역사 1

·················· 하·상·주부터 송나라까지 ··················

초판 인쇄일 2022년 5월 27일
초판 발행일 2022년 6월 3일

지은이 글림자
발행인 박정모
등록번호 제9-295호
발행처 도서출판 혜지원
주소 (10881) 경기도 파주시 회동길 445-4(문발동 638) 302호
전화 031)955-9221~5 팩스 031)955-9220
홈페이지 www.hyejiwon.co.kr

기획 박혜지
진행 박혜지, 김태호
디자인 김보리
영업마케팅 김준범, 서지영
ISBN 979-11-6764-015-4
정가 20,000원

일러스트로 보는

중국 복식
문화와 역사 1

·················· 하·상·주부터 송나라까지 ··················

글림자 지음

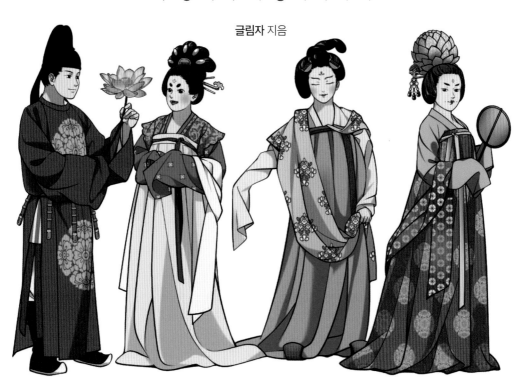

혜지원

책을 펴내며

중국의 옷은 가장 대표적인 중국 역사서인 『사기』, 그리고 고대 주나라 예법서인 『주례』 등에서 그 기원을 찾을 수 있습니다. 옷은 역사의 일부분이며, 특히 동양 문화 예절에서 의식주 중 가장 으뜸가는 요소이기도 했습니다. 중국은 그 땅에서 사천 년 동안 흥망성쇠한 여러 국가만큼이나 복식사 또한 오랜 역사를 가지고 있으며 소설, 예술, 법제 등 풍부하고 다양한 자료에서 복식과 관련된 기록이 많이 등장합니다. 그 문화사는 내부로만 국한되는 것이 아니라 동시대의 한국, 일본, 베트남 등 동아시아, 더 나아가 중국의 영향이 닿는 중앙아시아나 서아시아의 복식 문화와도 긴밀하게 연결되어 있기도 합니다.

그러나 이는 중국의 복식 문화가 언제나 주변 국가들보다 우월했다든가, 일방적인 영향력을 행사하였다는 의미는 아닙니다. 문화란 물처럼 끊임없이 흐르고 섞이는 것입니다. 중화(中華)라는 이름으로 세계의 중심을 자처하면서 아시아의 황제국으로 군림하였던 중국 또한 예외는 아니었습니다. 가령 춘추 전국 시대 한족들은 유목 민족들의 옷을 천하다고 여겼으나 그 실용성만큼은 따라잡을 수 없었습니다. 위·진·남북조 시대의 옷이 그 이전과 비교할 수 없을 만큼 화려하게 변모한 것은 북방 선비족의 각종 장신구와 화장 기술이 전파되었기 때문입니다. 중국 문화 예술이 가장 꽃피었던 당나라의 아름다운 복식 역시도 인도나 페르시아 등 서역 문물에 대한 적극적인 수용의 자세가 있었기에 가능했던 것입니다.

『중국 복식 문화와 역사 1』은 중국 역사의 시작인 하·상·주 시대와 춘추 전국 시대, 한나라와 위·진·남북조 시대를 거쳐서 수나라와 당나라, 그리고 송나라까지 중국 복식의 변천사를 다루고 있습니다. 시기에 따라 중국을 중심으로 변해 가는 동아시아

정세와 그에 따른 중국 복식의 다채로운 모습을 일러스트와 함께 공부할 수 있습니다. 또한 이 책에서는 한족의 옷인 '한푸(漢服)'보다는 다문화 국가로서의 '중국 복식'에 대해서 이야기해 보고자 합니다. 중국 복식은 대부분의 시대에서 중국 문화와 역사의 주도권을 쥐고 있었던 한족 외에도 55여 개 민족의 기여로 발전하였음을 기억해야 합니다. 중국은 그 활동 범위가 황허 유역의 중원에 한정되었던 시기는 물론, 실크로드를 거쳐 서양까지 영향력을 행사하였던 황금기도 존재합니다. 이를 이해하기 위해서 『중국 복식 문화와 역사 1』은 자치구의 티베트, 위구르 등의 역사를 포함하여 실크로드상에 있던 여러 민족의 복식 일부분을 함께 다루게 되었음을 말씀 드립니다.

『유럽 복식 문화와 역사』 시리즈와 마찬가지로, 이번 『중국 복식 문화와 역사 1』 역시 원하는 자료를 쉽게 찾아보시는 데에 도움이 되고자 본편에 들어가기에 앞서 책을 읽는 방법에 대한 페이지를 첨부하였으니 감상에 도움이 되시기를 바랍니다.

글림자 올림

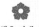

· 책을 읽는 방법 ·

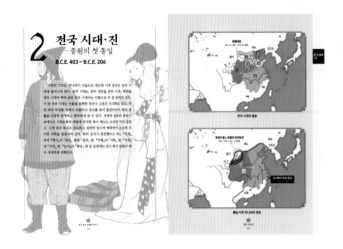

1. 시대적 배경과 지도

복식사에서 큰 흐름이 바뀌게 된 시대적, 국가적 배경을 지도와 함께 한눈에 확인할 수 있습니다.

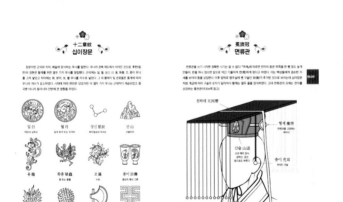

2. 시대별 복식 요소

시대가 흐르면서 새롭게 등장한, 중국의 각 시대별 대표적인 복식 요소를 소개합니다.

3. 시대별 의복 특징

중국의 각 시대가 가진 환경적인 배경과 옷차림의 특징을 간략히 설명합니다. 오른쪽에는 각 특징이 잘 담겨 있는 대표적인 복식 일러스트가 그려져 있습니다.

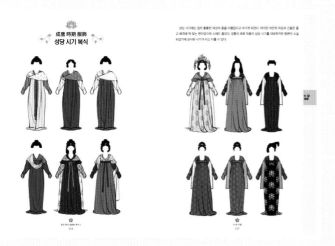

4. 시대별 의복 양식

회화나 유적, 복원도 등 다양한 자료에 남아 있는 예시를 통해 시간의 흐름에 따라 달라지는 의복을 한눈에 살펴볼 수 있습니다.

5. 부록 아트북 - 동방사신도

<양직공도>를 포함한 다양한 사료를 기반으로 5세기경 중국 인근 국가들을 소개하며, 사신들의 복식 일러스트를 담았습니다. 복식 문화를 공유하면서도 고유의 복식을 발전시켜 나간 각국의 모습을 살펴볼 수 있습니다.

• 목차 •

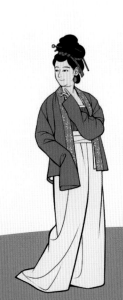
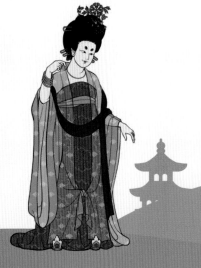

1 상·주·춘추 시대
- 문명과 옷의 기원
B.C.E. 5000 ~ B.C.E. 403

사마천의 『사기』에 의하면 신농씨의 시대에 삼실 짜는 방법을 알고, 짐승 가죽 대신 베를 짜게 되었다. 황제(黃帝)의 시대에는 양잠이 발달하여 면류관 등 완벽한 옷을 만들었으며, 요순 시대에는 산, 용 등의 무늬로 옷을 장식하였다고 이야기한다.

그러나 신화 시대의 구체적인 복식에 관하여는 역사적으로 알 수 있는 바가 없다. 실제 역사적 유적으로는 기원전 5,000년보다도 이전으로 추정되는 중국 황허의 양사오(앙소), 그 다음 시대인 룽산(용산)이 있다. 룽산은 신화 시대 이후 하(夏) 왕조로 짐작되는데, 중국인들은 하 왕조의 이름을 본따 자신들의 옷을 하화의관(夏華衣冠)이라고도 부른다.

뼈바늘, 물레, 누에고치 등의 흔적을 통해 당시 중국인들이 원시적인 피륙을 짜는 기술이 있었음을 알 수 있다. 사냥감이었던 짐승의 털, 물고기의 가죽, 그리고 나무껍질이나 삼실 등이 옷의 재료가 되었을 것으로 짐작된다. 몸을 감싸는 직물 외에도 옥과 금속으로 만든 장신구가 사용된 흔적이 보인다. 이후 최초의 문자 기록이 존재하는 상나라 시대에 이르러 비로소 복식의 형상과 소재, 문양 등이 밝혀지게 된다.

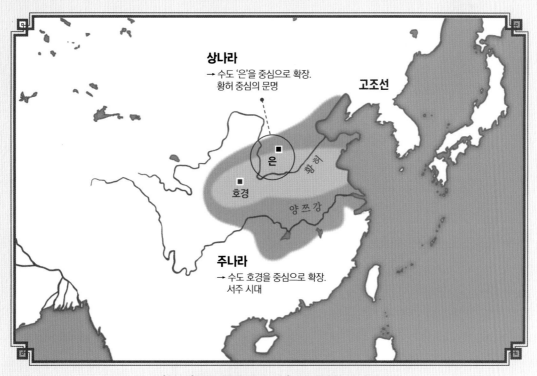

황허(황하) 문명 발생 이후 상나라와 주나라

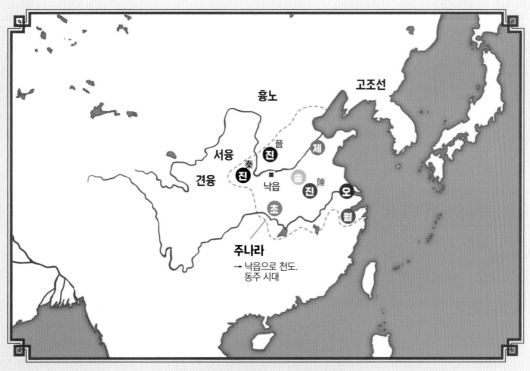

주나라의 천도 이후 춘추 시대

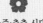

商
상나라
B.C.E.1600~B.C.E.1046

| 역사로 기록된 최초의 나라 |

상나라는 중국 역사상 최초로 세워진 국가이다. 상(商)은 부족 이름이며, 주나라 이후부터는 그들의 수도인 은(殷)의 이름을 따 은나라라고 기록하기도 하였다. 수도 은의 유적지, 은허에서는 각종 유물과 함께 갑골문이 발견되었는데 갑골문자에 사(糸, 실), 상(桑, 뽕나무), 잠(蠶, 누에), 백(帛, 비단), 구(裘, 가죽옷)와 같은 글자가 사용되었으니 당시에 이미 복식 문화가 발전하기 시작하였다는 점을 짐작해 볼 수 있다. 중국의 옷은 중원 문화의 계급과 신분 제도를 기반으로 예절에 대한 의식이 생겨나며 발전하였다. 상백(商白)은 상나라의 국색이 흰색이라는 뜻이며 상나라 사람들은 하얀 모시 의상을 주로 입었다.

1. 허난성(하남성) 안양시 은허의 부호묘 등에서 출토된 인물상.

기본적으로 몸을 가리는 옷은 헐렁한 앞여밈 방식이다. 투박하고 원시적인 옷에는 폭이 넓은 허리띠를 매었고, 뒤로는 치맛자락처럼 긴 천을 덧대었다. 이때는 상투 없이 머리카락을 짧게 다듬은 것으로 보이는데, 이마에는 평평한 두건 모양의 머리쓰개 또는 이마띠를 둘렀다. 이는 머리쓰개의 한 종류인 책(66쪽 참고)의 기원이 되었을 것으로 추측해 볼 수 있다.

2. 은허 부호묘에서 출토된 옥인(玉人).

기본적인 구조는 위와 동일하다. 이 시기에는 아직 신분에 따른 복식 체계가 덜 갖추어졌을 것이지만, 예복의 개념을 치마와 포를 겹쳐 입은 것으로 표현하였다. 삽화에서는 상나라 유적에서 자주 출토되는 유물들을 참고하여 옷의 가장자리마다 번개 무늬와 구름 무늬 등 기하학적인 문양을 장식하였다. 상나라 유물에서 표현되는 머리띠 모양은 다양한데, 특별한 구분법이나 용도에 관해서는 알 수 없다.

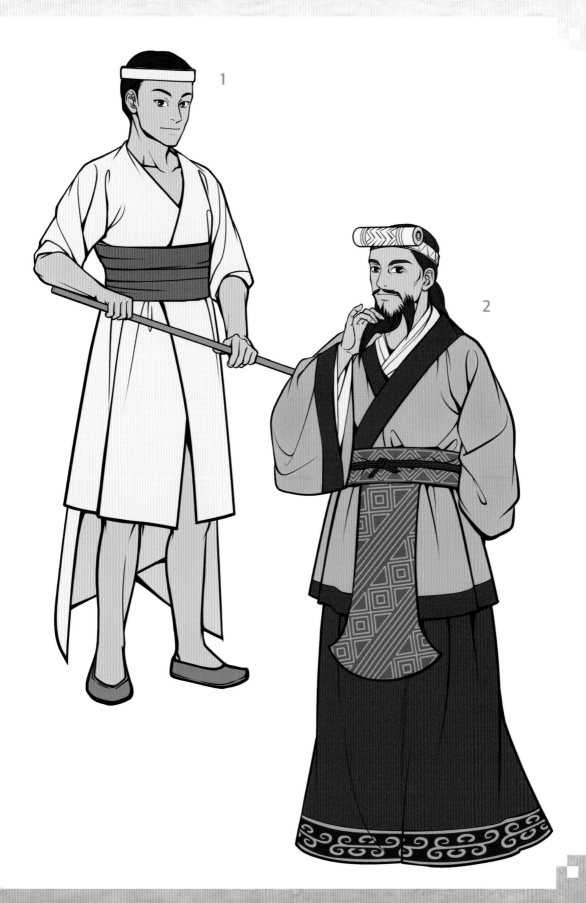

右袵
우임

　　고대 한족의 옷은 상의(上衣, 저고리), 하상(下裳, 치마), 우임(右袵), 상투로 이루어졌다. 우임이란 옷의 앞섶을 오른쪽으로 여민다는 뜻이다. 공자는 "관중(춘추 시대의 재상)이 아니었다면, 우리는 오랑캐처럼 머리도 풀어 헤치고 옷을 왼쪽으로 여몄을 것이다(微管仲, 吾其被髮左袵矣)"라고 말하였다. 즉 바꾸어 말하면, 한족은 상투를 틀고 옷을 오른쪽으로 여몄다. 옷을 뜻하는 한자인 의(衣)의 형태 또한 앞섶을 오른쪽으로 여미는 모습에서 유래하였다는 이야기가 있으나, 형태는 기록에 따라 조금씩 다르다.

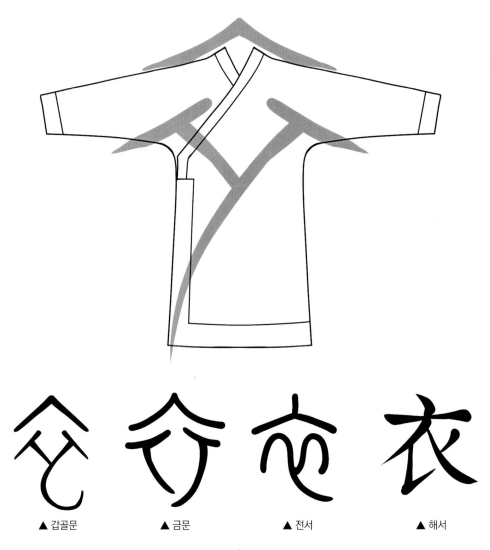

▲ 갑골문　　　　▲ 금문　　　　▲ 전서　　　　▲ 해서

 蔽膝
폐슬

폐슬은 한족 복식 체계의 기준인 상의, 하상 외에 가장 먼저 만들어진 장식 중 하나일 것이다. 한족의 상의는 앞으로 여며 입는 형태였으며 치마 역시 허리에 두르는 방식이었다. 가랑이까지 가려 주는 바지는 아직 만들어지지 않아서(38쪽 참고) 몸을 움직이면 옷자락 사이로 가랑이와 사타구니가 훤히 드러날 수밖에 없었다. 때문에 중국에서는 예를 갖춘다는 뜻으로 치마 앞에 앞치마처럼 폐슬을 늘어뜨려서 글자 그대로 무릎(膝)을 가려 주었다(蔽). 한 글자로 '불(黻)'이라고도 하는 이 폐슬은 격식을 갖추는 예복의 필수 구성 요소로 발전하게 된다.

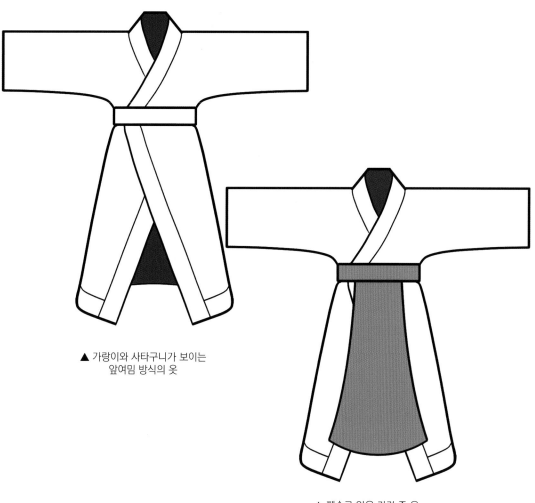

▲ 가랑이와 사타구니가 보이는
　앞여밈 방식의 옷

▲ 폐슬로 앞을 가려 준 옷

· 西周 ·
서주 시대
B.C.E.1046~B.C.E.770

│ 세상의 중심을 선언하다 │

상나라가 멸망하고 새롭게 번성한 주나라는 자신들이 살고 있는 황허 중·하류 지역을 중원(中原)이라 불렀으며, 문명의 중심지로 중원과 하화, 즉 중화(中華)를 떠받들었다. 한족은 중원 지방 이외의 주변 다른 민족들은 동이(東夷), 서융(西戎), 남만(南蠻), 북적(北狄)이라 칭하며 모두 야만인으로 간주하였다. 주나라는 기원전 770년 동쪽의 낙읍(낙양)으로 천도하기 때문에 이때를 기준으로 앞뒤를 서주 시대와 동주 시대로 나눌 수 있다. 초기 주나라 옷은 특히 노란색, 빨간색, 검은색, 갈색, 종(棕)색 등 따뜻하고 무거운 색감의 유물이 변색 없이 남아 있다. 주사와 석황으로 물들인 따뜻한 색은 다른 색보다 선명하고 삼투력도 강력하여 오랫동안 보존이 가능했기 때문이다.

1. 주나라 청동 비녀장(수레바퀴를 고정하는 못) 인물상.

서주 시대 유물은 상나라의 것과 매우 유사하지만 점차 옷의 구조 및 체계가 잡히기 시작하는 모습이 보인다. 주나라의 옷깃의 형태로는 교차하여 여미는 교령(交領)깃과 직각으로 모난 구령(矩領)깃 두 종류가 보인다. 상투를 싸매는 원시적인 상투관이 발전하면서, 제후 등 상류층의 관에는 관끈이 표현되기도 하였다.

2. 대영박물관에서 소장 중인 서주 시대 옥인들.

머리에 쓰고 있는 원통형 쓰개는 거친 칡베와 같은 재질을 재봉한 것으로 보이는데, 상나라의 유물과도 매우 유사하다. 옷깃은 어깨까지 넓게 장식된 구령이며 소매는 좁다. 무릎 앞에 폐슬을 두르고 있고, 치마 아래로 속치마 혹은 다리의 형태가 보이기 때문에 옷자락은 그리 길게 끌리지 않았을 것이다.

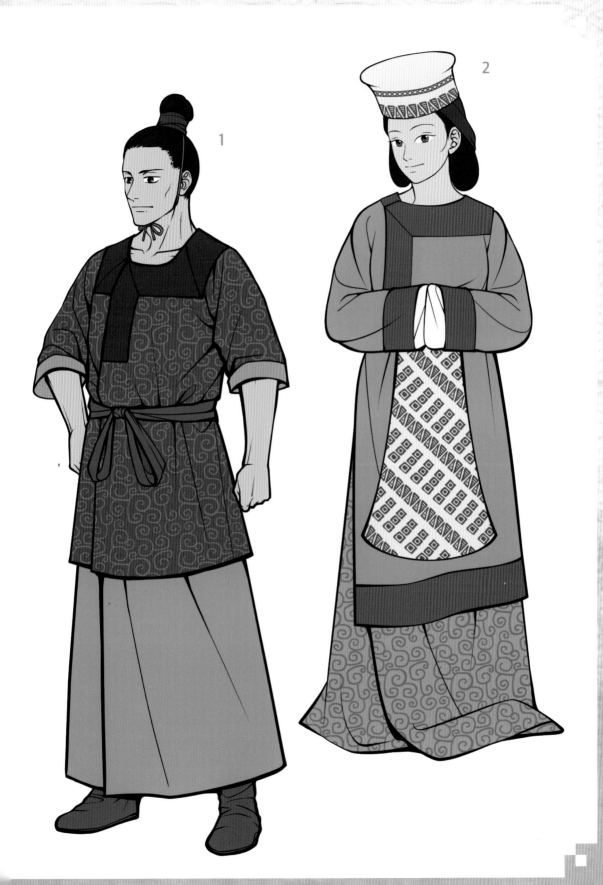

古代禮服
고대 예복
B.C.E.770~B.C.E.256

| 예의 규범으로서의 옷 |

중국은 옷을 예치(禮治)라 하여 예의를 표현하여 다스리는 방식의 하나로 여겼다. 격식을 차릴 때 복식은 천지음양의 질서를 상징하는 저고리와 치마, 즉 상의하상이 기본이 되었으며 검은색 상의를 중심으로 발달한다. 주나라 천자와 춘추 전국 시대 제후들의 예복인 현단(玄端)은 조복, 관례복, 결혼하는 신랑의 의복 등으로 사용되었다. 서주 시대 금문에는 대부 이상의 귀족이 현곤(玄袞), 즉 검은 용포를 수여받을 자격이 있다고 전해진다. 이후 모든 중국 복식 문화의 기준은 주나라 때 확립된 예법이 기본이 되었으며 전국 시대와 진나라, 한나라를 거치며 좀 더 체계화된 복식 제도가 자리 잡는 것을 『후한서』, 『예기』 등의 사료를 통해 알 수 있다(68쪽 참고).

1. 산둥성박물관 한나라 화상석을 참고한 군주 의상.

동주 시대 천자의 옷은 한나라 황제의 모습보다 원시적인 형태로 추측 복원하였다. 흑색 상의에 훈색(부드러운 붉은색) 치마를 입었고, 폐슬은 순수한 적색이다. 옷에는 무늬가 없지만 매듭 장식과 옥패 등으로 위엄을 표현하였다. 고대 중국의 예식 모자인 장보관(章甫冠)은 마왕퇴 백화에 그려진, 구슬 장식이 없는 작변을 참고하였다. 칼의 상단부 장식은 천자는 옥, 제후는 금이었다.

2. 『시경』의 기록과 주나라 유물을 참고한 왕후의 의상.

상류층 부인들의 옷을 상복(象服)이라 하였는데, 장신구로 하얀 옥과 상아를 사용했기 때문으로 보인다. 기록상 귀걸이라고 표현된 부분은 고대 서왕모의 형상에서 묘사되는 앞머리를 구름처럼 풍성하게 부풀린 머리카락의 양쪽에 꽂는 장식인 승(勝)으로 복원하였다. 이렇게 가로로 대칭으로 비녀를 꽂은 왕후의 머리를 부(副)라고 하였다. 동주 시기에 들어서면 목걸이를 두 줄로 엮어 옥판으로 연결하는 형태가 만들어지며, 그 외에도 다양한 조각 장식이 발달한다.

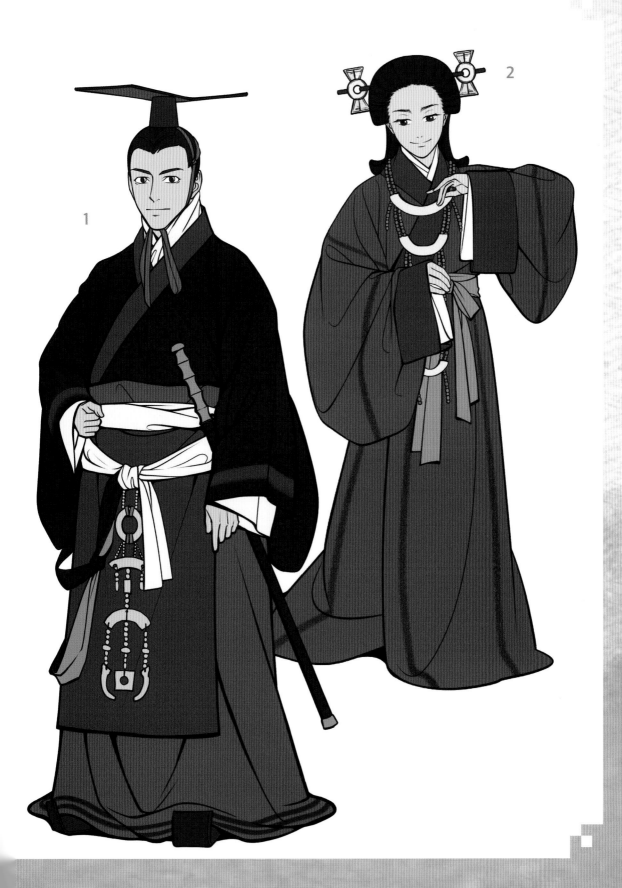

· 古代婚服 ·
고대 혼례복
B.C.E.770~B.C.E.256

| 가장 좋은 색은 검은색과 붉은색 |

혼례복에 사용된 색깔 역시 최고 예복과 마찬가지로 검은색과 붉은색이었다. 옛 중국에서는 젊은 이들이 15세에서 20세가량이 되면 성인식을 치렀는데, 지역과 환경에 따라서 조금씩 차이가 있었다. 소년이 어른이 되는 것은 관을 쓴다고 해서 관례(冠禮), 소녀가 어른이 되는 것은 치마를 입고 머리를 쪽지고 비녀를 꽂는다고 해서 계례(笄禮)라 하였다. 이는 즉 혼례식과도 일맥상통하였다. 검고 붉은 혼례복은 한나라 때까지 사용되었으나 색깔 외의 형태는 시대에 따라 변하였다.

1. 『주례』에 따른 남성 혼례복.

선비의 현단은 제왕의 현단과 구성이 같으나 그 격이 낮다. 상의는 검은색이고 치마는 토황색이며, 신발 역시 검은색 또는 토황색이었다. 이는 동틀 무렵의 하늘과 황혼 무렵의 땅을 형상화한 종교적인 표현이다. 가령 땅은 하늘 아래에 있는 노란색이기 때문에, 황색에 남쪽을 뜻하는 붉은색이 섞여 토황색(또는 훈색)이 되는 것이다. 머리에는 검은 관을 썼는데 삽화에서는 치포관의 형태로 고증하였다.

2. 『주례』에 따른 여성 혼례복.

위아래가 하나로 연결된 심의가 기본이지만, 이 시기 여성의 옷은 상의하상 형태라 하더라도 위아래를 같은 색으로 맞추는 것이 예법에 올바르다 하였다. 여성의 혼례복은 '차, 치의훈염'이라 하였다. 차(次)는 가발로 만들어진 쪽머리를 비녀로 고정한 것인데 허난성 황군맹 부부의 무덤에서 출토된 머리카락 유물을 참고하여 고증하였다. '치의(純衣)'는 견사로 짠 검은색 옷이다. 훈(纁)은 부드러운 붉은색, 염(袡)은 옷깃을 뜻한다. 즉 6복(74쪽 참고) 중 가장 격이 낮은 단의와 일맥상통하는 옷이었을 것으로 짐작된다.

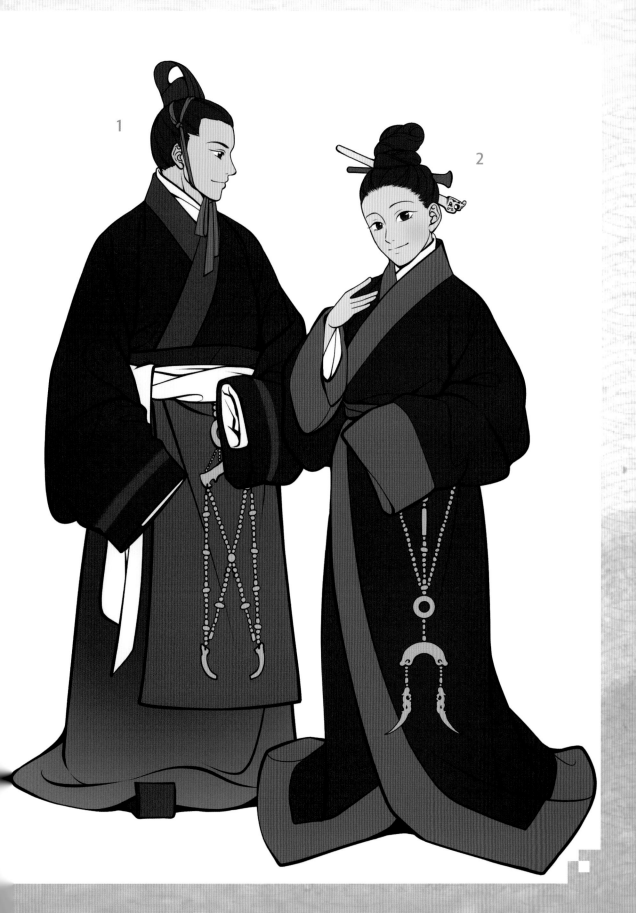

佩玉
패옥

　　패옥 또는 옥패는 장식용 옥을 허리에 찬다는 뜻이다. 상나라 때 장식품을 한 쌍으로 만들어 허리춤에 달고 다니던 것에서 유래하였다. 당시 옥은 금보다 값비쌌으며, 다듬는 기술도 상당히 어려웠기에 아무나 가질 수 없는 물건이었다. 패옥은 여러 가지 옥과 매듭 장식을 촘촘하게 연결하여 만들었는데, 『예기』 「옥조」 편에 따르면 천자는 백옥에 검은 끈, 공후는 산현옥(산 그림자처럼 어둡고 검은 반점이 있는 옥)에 붉은 끈, 대부는 수창옥(물처럼 푸른 옥)에 검붉은 끈, 세자는 유옥에 분홍 끈, 선비는 유민에 주황 끈을 사용했다(24쪽 참고). 전국 시대에 패옥이 전쟁에 불필요한 물건이라 일시 폐지되기도 하였으나, 이후 다시 사용되면서 황제를 포함한 상류층의 장신구임과 동시에 조복과 제복 등 예복 차림의 부속물로 기능하게 된다. 걸을 때마다 여러 가지 모양으로 깎아 만든 옥 조각이 서로 부딪쳐서 영롱한 소리를 만들어 냈다.

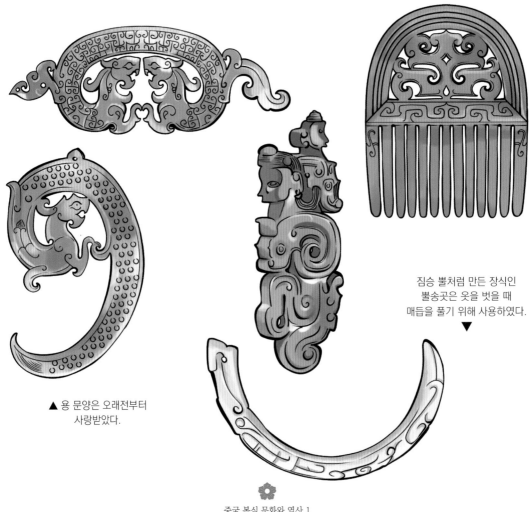

▲ 용 문양은 오래전부터
사랑받았다.

짐승 뿔처럼 만든 장식인
뿔송곳은 옷을 벗을 때
매듭을 풀기 위해 사용하였다.
▼

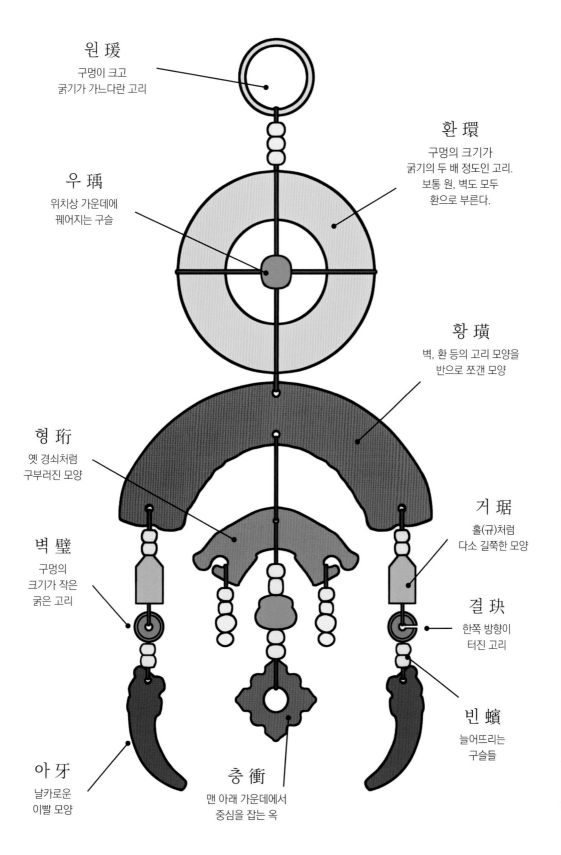

원 瑗
구멍이 크고
굵기가 가느다란 고리

환 環
구멍의 크기가
굵기의 두 배 정도인 고리.
보통 원, 벽도 모두
환으로 부른다.

우 瑀
위치상 가운데에
꿰어지는 구슬

황 璜
벽, 환 등의 고리 모양을
반으로 쪼갠 모양

형 珩
옛 경쇠처럼
구부러진 모양

거 琚
홀(규)처럼
다소 길쭉한 모양

벽 璧
구멍의
크기가 작은
굵은 고리

결 玦
한쪽 방향이
터진 고리

빈 蠙
늘어뜨리는
구슬들

아 牙
날카로운
이빨 모양

충 衝
맨 아래 가운데에서
중심을 잡는 옥

周代 裝身具
주나라 장신구

역(綟)은 사슴 가죽으로 만든 매듭끈으로 관료들의 품계를 표현하는 요소였다. 관료 도장인 인(印)을 역으로 묶은 뒤, 매듭끈 또는 색실을 짜낸 기다란 천인 수(綬)와 연결한다. 이때 중간에 옥고리인 환을 매 달아서 아래로 길게 드리우면 옷자락이 바람에 날려도 무거운 옥환이 옷자락을 단정하게 유지해 주었다. 이를 인수(印綬) 또는 옥환수(玉環綬)라 한다. 그 외에 예장용 칼도 허리에 찼는데 이러한 장신구 일습은 한나라 때까지 이어졌다.

주나라 때는 각종 옥을 구슬과 함께 엮어 목걸이로 만드는 것이 가장 기본적인 장신구였다. 남성과 여성 모두 머리카락을 틀어 올리기 위해 비녀를 사용하였는데 상나라는 뼈 비녀, 주나라는 끝을 새 모양으로 장식한 비녀가 가장 대표적이다(구체적인 비녀의 종류는 78쪽 참고).

冠
관

관의 기원은 아주 오랜 시기로 거슬러 올라가지만 이 시기의 관모는 그 명칭이나 구조에 대해 아직까지도 연구 중인 부분이다. 다만 상투를 가리는 목적으로 만들어졌음은 확실하다. 머리통을 완전히 감싸지 못하는 작은 크기에서 출발하였으며, 상투를 두르는 방식에서 덮는 방식으로 변하였고 여러 가지 끈이 사용되었다. 이후 각종 머리쓰개와 합쳐지면서 현대에 알려진 관의 형태가 완성된다(66쪽 참고).

규 頍
위에서 관을 눌러
머리 위에 안정시킨다.

가운데의 가르마를 타서
양쪽으로 빗는다.

항 項
목덜미를 뜻하며,
뒤통수에서 관을 묶어 고정한다.
규와 하나로 보기도 한다.

비여 比余
상투를 고정하는
금속 장식으로,
빗 모양이다.

영 纓
턱에 둘러매는 부분.
관끈이나 갓끈에
해당한다.

2 전국 시대·진
- 중원의 첫 통일
B.C.E. 403 ~ B.C.E. 206

　기원전 770년, 주나라가 낙읍으로 천도한 이후 중국은 동주 시대에 들어서게 된다. 동주 시대는 흔히 전반을 춘추 시대, 후반을 전국 시대라 하여 춘추 전국 시대라는 이름으로 더 잘 알려져 있다. 이 중 전국 시대는 인물을 표현한 목우나 고분의 석각화도 있고, 무덤 속의 부장품 중에서 직물이나 장식품 등이 발견되어서 복식 생활을 상당히 분명하고 풍부하게 알 수 있다. 전쟁과 살육의 혼란기 속에서도 사회문화적 예법에 의거한 복식 제도는 조금씩 자리 잡았고, 고대 중국 복식은 검소하고 질박한 원시적 형태에서 조금씩 우아한 미학을 발전시켜 간다. 특히 공자가 편찬했다고 하는 『시경』부터 『예기』의 「옥조」 편과 「심의」 편, 『주례』의 「사복」 편, 『서경』의 「익직」 편, 『논어』의 「향당」 편 등 문헌에는 당시 복식 문화가 매우 생생하게 전해진다.

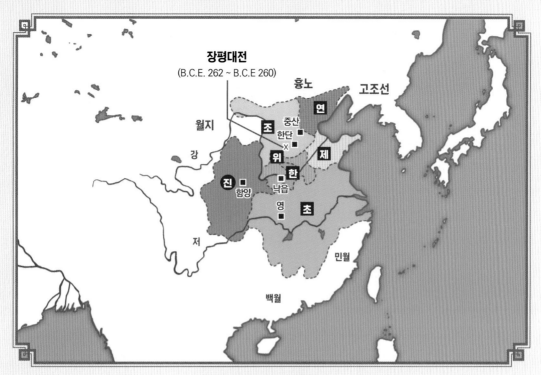

장평대전
(B.C.E. 262 ~ B.C.E 260)

흉노

고조선

월지

조

연

중산

한단

X

위

제

강

진

함양

한

낙읍

영

초

저

민월

백월

전국 시대의 칠웅

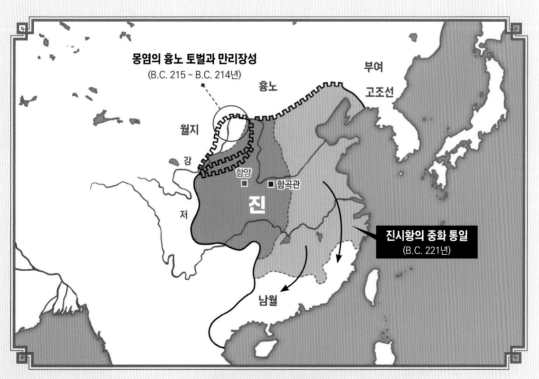

몽염의 흉노 토벌과 만리장성
(B.C. 215 ~ B.C. 214년)

부여

흉노

고조선

월지

강

함양

함곡관

진

저

진시황의 중화 통일
(B.C. 221년)

남월

통일 이후 진나라의 영토

戰國 時代 深衣
전국 시대 심의

심의는 '몸을 깊숙이 감싸는 옷'이라는 뜻이다. 바지가 아직 크게 발전하지 않은 춘추 전국 시대 과도기, 예법에 따라 몸을 감추기 위해서 만들어졌다(38쪽 참고). 격식을 차려 입는 상의하상과 달리(18쪽 참고), 심의는 저고리와 치마 부분을 허리선에서 이어 붙여 만든 한벌옷이다. 본래 일상복인 심의는 상의하상보다 상대적으로 격이 낮았지만 소박하고 우아한 형태가 춘추 전국 시대의 미학을 잘 나타내며, 전국 시대를 거쳐 진·한 시대까지 손님을 맞이하거나 전쟁터에 나갈 때 등 다양한 장소에서 착용하며 유행하였다.

심의는 기본적으로 좌우 대칭이 되도록 만든다. 당시 한 폭의 너비는 2척 2촌(약 50cm)이었는데, 긴 몸통이나 소매를 만들기 위해 여러 폭의 천조각을 이어 붙인 모습이 눈에 띈다. 몸이 보이지 않을 정도로 넉넉하고 펑퍼짐하기 때문에 팔이나 다리의 움직임이 자유로웠지만, 의도적으로 바닥에 끌리는 것을 목적으로 한 것은 아니었다. 옷깃이나 소매, 옷자락의 가장자리에 두르는 선 장식인 연(緣)이 있는 것 또한 심의의 특징이다. 의복의 끝단을 보강해 주면서도 바탕색과 다른 색으로 장식 역할을 겸하였다.

이 시기의 복식으로는 선의, 포의, 중의 등의 이름이 남아 있다. 선의(禪衣)는 즉 단의(單衣)로, 얇은 천으로 만든 옷이다. 포의(袍衣)는 겹옷이나 솜옷 등 두꺼운 겉옷으로, 즉 포에 해당한다. 중의(中衣)는 속옷인 내의와 겉옷인 선의나 포의 사이에 중간으로 덧입는 옷이었다. 이러한 긴 옷들은 형태가 비슷하기에 명칭이 혼용되기도 한다. 가령 한나라 시기로 들어서면 곡거심의는 곡거포라고도 불린다(48쪽 참고). 삽화는 전국 시대 중 초나라의 유적인 후베이성(호북성) 징저우시 마산 1호 묘의 유물을 참고하였다.

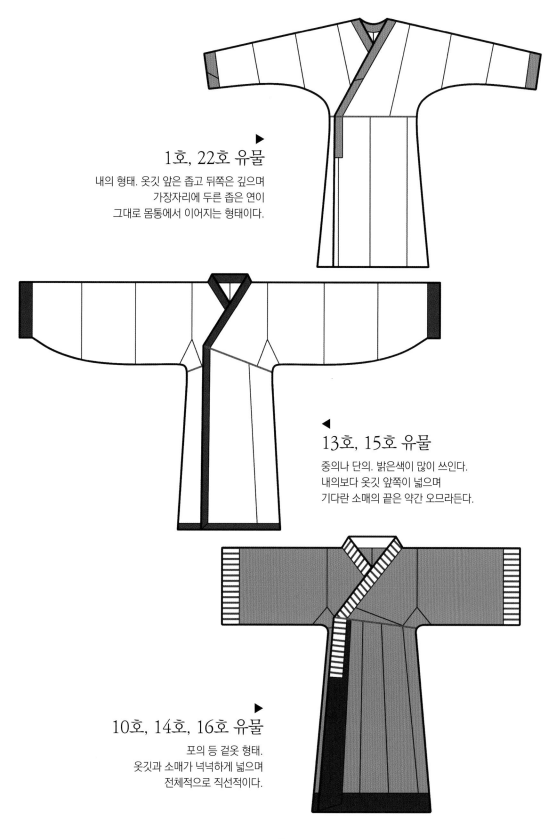

1호, 22호 유물 ▶

내의 형태. 옷깃 앞은 좁고 뒤쪽은 깊으며
가장자리에 두른 좁은 연이
그대로 몸통에서 이어지는 형태이다.

◀
13호, 15호 유물

중의나 단의. 밝은색이 많이 쓰인다.
내의보다 옷깃 앞쪽이 넓으며
기다란 소매의 끝은 약간 오므라든다.

10호, 14호, 16호 유물 ▶

포의 등 겉옷 형태.
옷깃과 소매가 넉넉하게 넓으며
전체적으로 직선적이다.

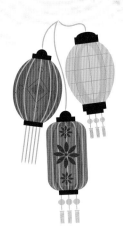

· 戰國深衣 ·
전국 시대 심의

B.C.E.403~B.C.E.206

소박하고 금욕적인 유아함

　백화(帛畫)는 비단 위에 그리는 중국 고대의 그림을 뜻한다. 1949년 현 후난성 창사시의 초나라 무덤에서 가장 오래된 중국 백화이자 가장 오래된 회화 유물이 출토되었다. 전국 시대 중후기의 이 백화에는 여성과 남성의 모습이 그려져 있다. 고대 중국 복식의 발전 과정을 확인할 수 있는 귀한 유물이지만 구체적인 형태까지는 알 수 없다. 해당 삽화에서 옷의 형태는 후베이성 징먼시의 포산 2호 묘 옻칠 그림을, 무늬 배치는 그 이웃 징저우시의 마산 1호 묘 출토 유물을 다수 참고하여 묘사하였다. 전국 시대 옷은 대부분 넓고 직선적인 직거심의의 특징을 따르고 있지만 커다란 옷을 몸에 둘러 착용하면서 자연스럽게 곡선의 주름이 만들어진다.

1. <인물어룡백화> 속 남성.

　머리에는 가느다란 곡선 형태의 높은 관을 썼는데 얇은 직물 재질로 추정된다. 관끈은 턱 아래에서 매어 고정하였다. 천의 문양은 없지만 옷자락이 곡선으로 여러 겹 겹쳐진 모습이 자연스러운 주름 장식을 만든다. 이렇게 높은 관을 쓰고 넓은 허리띠를 맨 사대부의 모습에서 '아관박대(峨冠博帶)'라는 말이 만들어졌다. 여성복과 비교해 보면 허리에 찬 칼이나 머리에 쓴 관 정도를 제외하면 차이가 거의 없다.

2. <인물용봉백화> 속 여성.

　심의의 바탕은 밝은 색이며 무늬가 있는 옷이다. 삽화에서는 날개를 편 봉황 무늬를 사용하였다. 상의의 옷깃과 소매의 가장자리에는 넓은 줄무늬 장식선이 보이며, 몸을 감싸며 옷자락이 자연스럽게 뒤로 돌아간 심의의 형태를 하고 있다. 펑퍼짐한 심의를 착용하였을 때 자연스럽게 뒤로 길게 끌리는 뾰족한 옷자락은 이후 유행하게 될 규의의 형태가 발전하는 과정으로도 추측해 볼 수 있다(54쪽 참고).

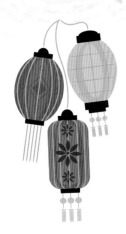

● 中原 ●
중 원
B.C.E.403~B.C.E.206

│ 비옥한 황허의 문명 │

제나라, 위나라 등이 있었던 중원 지역은 산둥반도의 풍부한 자원과 경제력을 바탕으로 가장 활력 있는 전성기를 누렸다. 각종 다양한 산업 기반 중에는 비단 방직이 있었는데, 뽕나무 농사와 직조 산업을 주관하며 견직물 생산력이 중화의 으뜸이 되었다. 능(綾), 나(羅), 백(帛), 사(紗), 견(絹), 기(綺), 호(縞), 금(錦), 수(繡) 등 각종 비단 특산물이 생산되었으며 이로 인해 "세상 사람들의 관과 허리띠와 옷과 신발은 모두 제나라의 것을 우러러본다(天下之人冠帶衣履, 皆仰齊地)"라고 하였다. 춘추오패의 첫째로 패권을 쥐었던 제나라 환공은 자주색 옷을 좋아하였는데(齊桓公好服紫), 신하들이 환공에게 잘 보이기 위해 자주색 비단을 사들이자 백성들의 살림이 어지러워져 관중의 조언을 받아야 했다는 이야기가 유명하다. 한편 제나라의 작은 이웃 국가인 중산국의 무덤에서 출토된 청동 인물상은 당대 중원 남성들의 기본 복식을 확인하는 데 도움을 준다.

1. 중산국 왕의 무덤에서 출토된 청동 남성상.

커다란 심의 또는 포 형태의 옷을 두 벌 이상 겹쳐 입었다. 안에 받쳐 입은 심의는 물고기 꼬리처럼 바닥에 길게 끌리는 모습이 눈에 띈다. 허리띠는 북방 호복식 가죽 허리띠이다. 긴 머리카락은 둥글게 빗어 올려 얹었는데 초나라, 진나라 등 남쪽 지방의 상투와는 모양이 다르다.

2. 산둥성 제나라 여랑산의 춤추고 노래하는 여인상.

제나라의 도용 유물 속의 여성들은 머리카락을 한쪽으로 커다랗게 묶은 모습이 인상적이다. 옷깃과 소매, 치맛자락 등 옷 전체가 점박이와 줄무늬로 장식되어 있는데, 이는 한반도 북부를 포함한 스키타이계 복식의 특징과도 유사하다. 노란색, 붉은색, 검은색 중심으로 채색되었으며 안에 받쳐 입은 심의는 중산국 남성의 옷처럼 길게 끌린다.

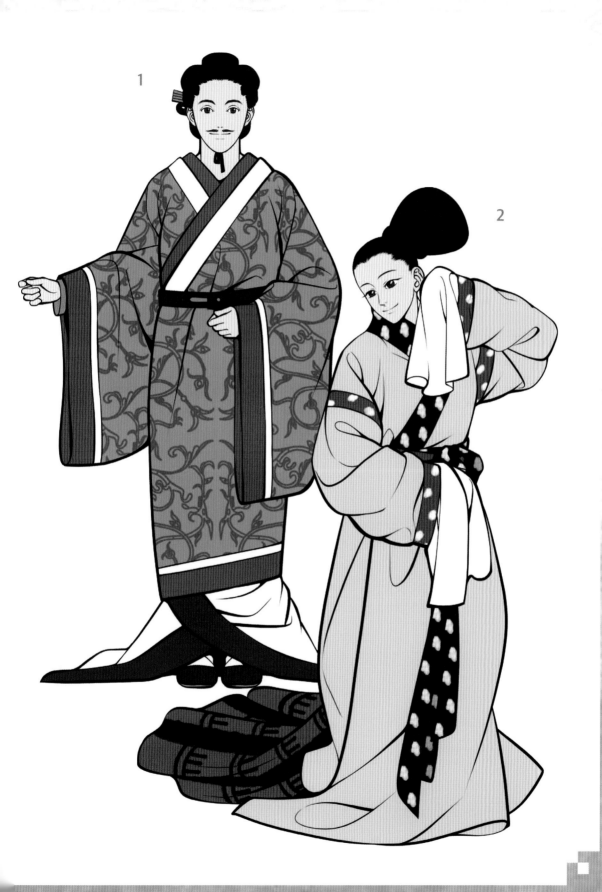

· 白狄&百越 ·
백적 & 백월
B.C.E.403~B.C.E.206

│ 소수 민족들의 독특한 풍습 │

예로부터 중국에는 한족 외에도 여러 민족들이 자리 잡고 고유의 문명을 이어 가고 있었다. 중산국은 중원 북쪽에 있던 이민족 백적이 건국한 도시 국가 선우에서 시작되었는데, 중원 대다수를 차지한 민족인 한족과 유사한 복식뿐만 아니라 백적만의 독특한 복식 또한 가지고 있었다.

한편, 『사기』의 「조세가」 등 각종 한족들의 기록에서는 양쯔강 이남의 동남쪽 이민족에 관해 묘사하였다. 흔히 월(越)이라고 부르는 지역 혹은 민족은 넓은 의미에서 동남아시아 일대까지도 두루 포함하기에 백월이라고도 불렀다. 춘추 전국 시대의 오나라와 월나라를 세운 민족이 이들이라고 전해진다. 소수 민족들의 문명은 오래 전부터 넓은 중국 대륙 내에서 지리적 차이와 함께 사회문화적 차이가 나타나고 있었음을 파악하는 데 도움을 준다.

1. 허베이성 스자좡시 중산국 왕족 무덤의 옥인.

중산국의 여성 형상 옥 장식은 황소 뿔처럼 커다랗게 빗어올린 머리와 바둑판 무늬 치마로 이루어졌는데, 이는 당시 선우 민족들의 특징으로 추정된다. 삽화상에는 이전 주나라와 비슷한 네모난 구령깃의 상의하상으로 표현하였지만 한 벌로 된 심의 형태로 볼 수도 있다.

2. 항저우 저장성박물관의 월인상과 지팡이 장식을 참고한 의상.

온몸에 안료로 각종 문양을 새긴 남성은 허리에 띠 하나만을 두르고 몸의 대부분을 노출하였다. 남부 민족들은 습한 물가에 살았기에 벌레나 뱀의 피해를 받지 않기 위해 주술적인 의미에서 용이나 뱀 문신을 그려 넣은 것이라고 보기도 하는데, 실제로 문신 문화는 한반도의 가야와 일본 등지에서도 두루 나타나는 관습이다. 중앙 가르마를 탄 앞머리는 양 옆으로 귓가에 내려오고(髯), 뒤쪽의 머리카락은 짧게 깎거나(斷) 하나로 작게 묶었다. 이러한 남쪽의 풍습은 문신단발(紋身斷髮)이라고 말한다.

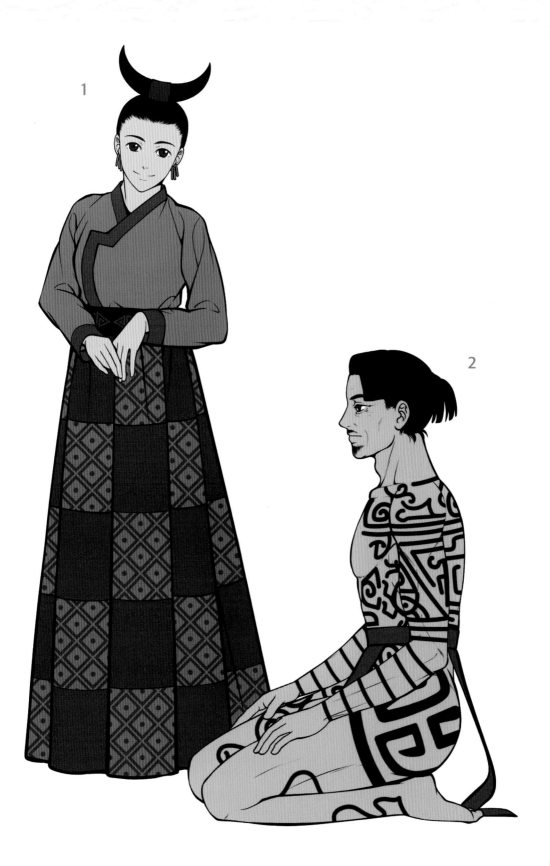

· 匈奴 ·
흉노
B.C.E.403~B.C.E.206

│ 초원을 질주하는 기마 민족 │

중국에서는 한족 이외의 모든 이민족의 옷은 호복(胡服), 즉 오랑캐의 옷이라 하였다. 하지만 좁은 의미에서는 내륙 초원 지대에서 활약했던 흉노와 선비족 등의 옷을 가리키는데, 한국 전통 한복의 기원 역시 여기서 찾아볼 수 있다. 북쪽의 내륙 초원 지대는 예로부터 유라시아 대륙을 동서로 가로지르는 유목 기마 민족의 활동 무대였다. 가장 유명한 집단은 흉노였다. 흉노는 하북 평원을 침입하여 한족을 약탈하기도 하였는데, 반대로 한나라 황실에서 흉노에 고급 견직물을 보내 회유하는 등 충돌과 교류를 이어 갔다.

호복은 전구(旃裘) 혹은 위습(韋襲)이라도 하는데 모두 가죽옷이라는 뜻이다. 여러 지방과 민족의 복식이 섞여 있어 뚜렷이 구분하기는 힘들지만, 보통 왼쪽 여밈의 옷에 머리카락은 상투 없이 길게 땋거나 곱슬머리가 많았다(14쪽 참고). 또한 정착 생활을 하지 않기 때문에 몸에 지니고 다니는 금붙이가 많아 화려했다.

1. 에르미타주미술관에서 소장 중인 스키타이 항아리의 그림 참고.

좁은 통수 소매의 위쪽에 다른 색으로 그려진 선 장식은 계급을 나타냈던 것으로 보인다. 다리를 감싸는 바지에 가죽으로 만든 목이 긴 장화를 착용하고, 머리카락은 땋았으며 솜을 덧대서 만든 방한용 고깔 모자를 썼다. 혁대를 장식하는 대구에는 동물 문양이 많고, 황금으로 만든 것을 가장 귀중하게 여겼다.

2. 허난성 금촌 출토 유물, 보스턴미술관 소장 유물 등 참고.

기본적으로 남성 복식과 크게 다르지 않은 좁은 통수 소매로 된 짧은 상의, 그리고 목이 긴 장화로 구성된다. 모피로 만든 호모에 치마와 긴 포를 추가로 묘사하였다. 길게 기른 여성의 머리카락은 결혼하기 전에는 한 갈래, 결혼한 후에는 두 갈래로 땋았다. 유라시아 일대에 걸쳐 등장하는 C형의 고리 장식 유물은 귀걸이, 또는 슬라브족이 흔히 사용하는 관자놀이 장식(Peplum)과 비슷할 것으로 보인다.

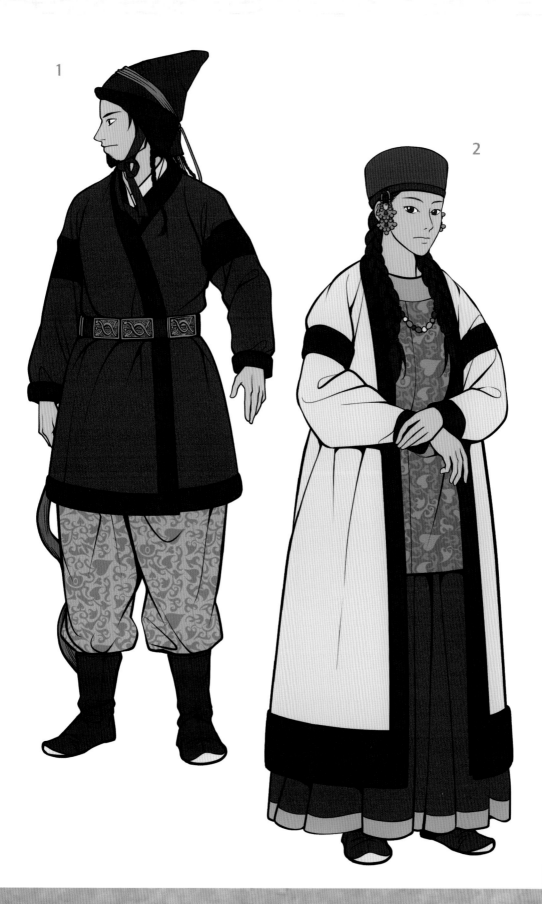

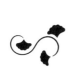

袴(褲)
바지의 발전

　한족은 본래 원시적인 정강이 덮개를 속옷으로 사용하였다. 여기서 발전하여 허리까지 올라온 풍차바지는 당(가랑이 사이)이 완전히 닫히지 않아 트임이 있는 형태였다. 춘추 전국 시대, 북부에서 흉노와 가장 격렬하게 전쟁을 이어 가던 조나라는 기원전 307년경 무령왕 대에 이르러 북방 민속의 호복과 기마궁술을 도입하였는데, 이때 처음으로 당이 완전히 닫힌 합당고형 바지가 책정된 것으로 보인다. 활동적인 옷차림을 통해 조나라는 마침내 중산국, 흉노 등을 무찌르며 전국 시대의 강력한 군사대국으로 성장할 수 있었다. 하지만 이보다 이후 시대인 진시황의 병마용에서는 보병과 전차병만 있을 뿐 기병이 없는 것으로 보아, 진나라의 통일 시기까지도 기마 전술은 널리 퍼지지는 않은 것으로 짐작할 수 있다. 바지 역시 일부 무사 계급에서만 사용했으며 아직 평상복으로 널리 보급되지는 않았다.

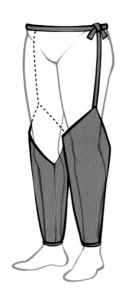

경의 脛衣
정강이 덮개

개당고 開襠袴
풍차바지(개구멍바지)

합당고 合襠袴
닫힌 바지

1. 허난성 낙양에서 출토된 황금 대구 장식을 참고한 기마복.

　무령왕은 이민족의 옷인 호복을 도입하여 바지를 착용하고 가죽신을 신었으며, 저고리의 소매도 좁고 짧게 응용하였다. 당시 무사의 관모는 둥근 변(弁) 형태인데, 사나운 산새인 두메꿩의 꼬리털로 장식했다. 화(靴)는 가죽으로 만든 목이 긴 신발로 북방 민족의 옷에서 유래했다.

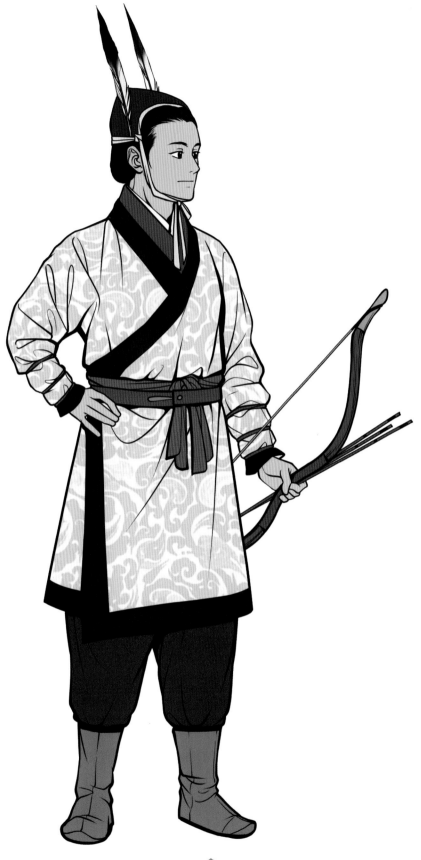

전국 시대·진

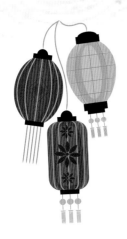

· 楚 ·
초 나 라
B.C.E.403~B.C.E.206

| 양쯔강의 풍부한 유적지 |

현 후베이성(호북성) 징저우시는 초나라 수도인 영과 그 성인 기남성이 있던 지역이다. 이 주변 지역에서는 춘추 시대 초기부터 전국 시대 진나라 장군 백기가 강릉을 함락할 때까지의 수많은 초나라 무덤이 자리 잡고 있다. 7,000여 점이 넘는 이곳의 유물 덕분에 초나라는 춘추 전국 시대의 나라들 중 가장 정확한 복식 문화가 전해진다.

초나라에서는 전국 시대의 곧은 심의(28~31쪽 참고) 유물뿐만 아니라, 이후 한나라 심의처럼 몸을 따라 곡선으로 감기는 곡거심의도 만들어졌다. 그 외에 중산국의 옷 같은 바둑무늬의 장식도 보이며 땋은 머리, 깎은 머리 등 다양한 인물의 모습이 남아 있다. 한편 초나라는 태양과 불을 숭상하는 국가로, 주나라(동주)와 대립하던 시기에 들어서도 주나라처럼 붉은색을 선호하였다.

1. 허난성 신양에서 출토된 목제 여성상.

동그란 인물상은 바닥까지 길게 끌리는 포를 입고 있는데 소매의 형태를 보아 붉은색과 검은색 옷을 겹쳐 입었다. 두꺼운 허리띠를 끈으로 묶고 넓은 허리띠 앞쪽에는 패옥을 한 갈래 또는 두 갈래로 늘어뜨렸다. 대부분의 유물에서 동그란 두상 뒤로 상투가 보이지 않는 경우가 많은데, 머리를 깎았다는 특별한 기록은 없다. 여성으로 알려져 있지만 남성 예복과도 유사하다(19쪽 참고).

2. 후난성(호남성) 창사에서 출토된 목제 여성상.

삼각형 구름 무늬가 수놓아진 겉옷이 눈에 띈다. 등 뒤로 돌아가 여민 옷자락과 넓은 허리띠까지 다른 초나라 복식과 유사하지만 길이가 짧아 속에 입은 바지가 드러난다. 머리에는 관을 썼고 등 뒤로 긴 머리카락을 늘어뜨렸다. 길고 가느다란 초나라 여성상들은 "초나라 왕은 허리가 가는 미인을 사랑한다(楚王好細腰)"라는 표현을 떠올리게 한다.

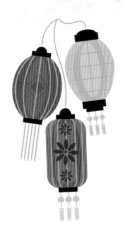

• 兵馬俑 •
병마용
B.C.E.221~B.C.E.206

| 잠들어 있는 군대 |

1974년 산시성 진시황릉 유적지 근처 갱도에서 수천 개의 등신대 병마용이 발견되었다. 용(俑)이란 장례할 때 부장품으로 사용되는 도자기나 나무, 돌 등으로 만든 사람 모형을 말한다. 흙으로 구워 만든 수많은 모형은 당대 사람들의 갑옷과 평상복 차림을 확인할 수 있는 귀한 자료이다. 병마용 유물은 모두 알록달록한 채색이 되어 있다. 옛 춘추 시대 부차의 군대가 하얀색(如茶), 붉은색(如火), 검은색(如墨)으로 표현되는 것처럼 군대에서는 다양한 색상이 사용되었다. 그러나 계급에 따라 옷의 형태를 통일하였던 진나라의 풍습을 생각해 보면 병마용의 실제 색상은 비교적 일관되었을 가능성이 높다. 옷의 구조는 대부분 비슷한데 소매 폭이 좁은 심의 형태의 상의, 바지, 덧붙이는 옷깃, 앞코가 네모난 납작한 신발, 상투와 관모로 이루어졌다.

1. 서 있는 문관의 모형.

무릎까지 내려오는 긴 저고리 또는 포를 입고 팔을 모아 공수하고 있는 인물상들은 문관으로 추측된다. 오른쪽 허리춤에는 문서 업무를 보면서 죽간 또는 목판을 깎기 위한 용도로 보이는 작은 칼과 길쭉한 숫돌 주머니를 매달고 있다. 삽화에서는 진나라의 상징 색깔인 검은색으로 표현하였다.

2. 사륜 마차를 타고 있는 황제 측근 장수의 모형.

엉덩이 아래까지 오는 겹저고리 또는 짧은 포는 굵은 베나 털로 만들었으며, 병사들의 옷은 갈의(褐衣)라고도 부른다. 삽화에서는 고위직 관료를 나타내는 색깔인 녹색으로 표현하였다. 이 시기에는 가죽띠인 혁대를 사용하는 것이 유행해서 무사들은 한결같이 혁대를 매고 있다. 그 아래로 옥환수를 드리우고 옷깃 안쪽으로 집어넣었다. 이보다 품계가 낮은 병사는 흰색 옷을 입고, 관모 없이 상투를 틀고 바지에는 각반을 둘렀다.

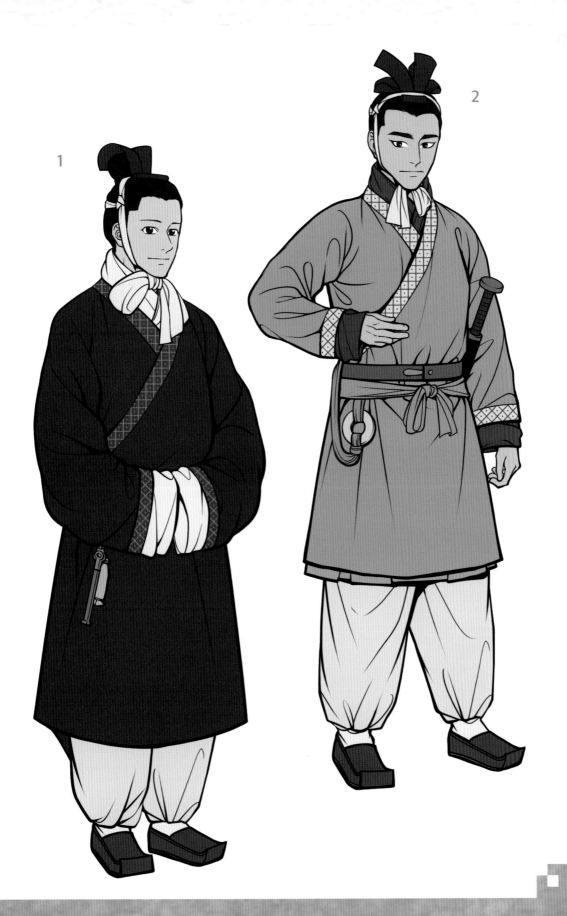

秦代 裝身具
진나라 시대 장신구

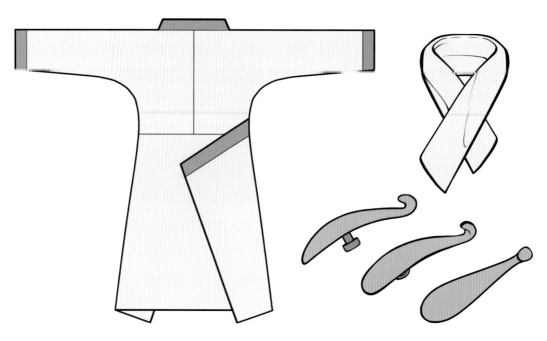

　병마용의 옷깃 여밈은 등 뒤까지 돌아간다. 옷깃 안쪽에는 목도리처럼 하얀 곡령을 짧게 덧붙였다. 허리띠를 고정하는 고리 장식은 대구(帶鉤)라고 부르는데 전국 시대 유목 민족의 영향으로 유입되었다. 길쭉한 타원형에 작은 갈고리가 달린 형태이며 금속, 상아, 무소 뿔 등 단단한 재료를 이용해 장식적으로 만든 공예품이었다.

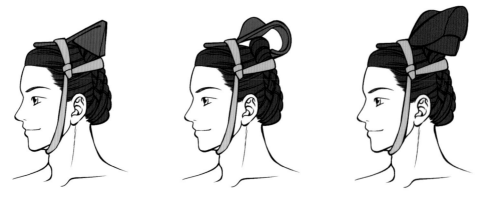

　병마용의 상급 무인들은 머리에 관을 쓰고 있다. 상투를 덮는 기다란 판이 달린 관이라 하여 장관(長冠)이라고 부르는데 크게 세 종류로 나눌 수 있다. 판이 하나인 단판, 판이 두 갈래로 나뉜 쌍판, 그리고 풍성한 주름이 잡힌 직물이다.

歪髻
왜계

고대 한족 머리 모양의 특징 중 하나는 남성이 상투를 틀 때 뒷머리를 전갈의 꼬리처럼 잘게 땋는 속발, 즉 편발(編髮)로 장식한다는 점이다. 병마용에는 이러한 머리 모양이 구체적으로 나타나 있는데, 특정한 제도 혹은 임의의 유행에 따라 다양한 형태가 적용되어 있음을 추측해 볼 수 있다.

또한 상투를 정수리에 반듯하게 틀지 않고 약간 비스듬하게 돌렸는데 이는 왜계라고 한다. 이 비스듬한 왜계의 경우 이전부터 초나라 지역에서 유행하던 것으로, 선태후 등 초나라 출신 인물이나 문화의 영향을 받았거나, 혹은 군대의 일부분은 초나라 출신의 병사임을 묘사하고 있다고 보는 해석이 대중적이다. 이와는 달리 상투의 모양이 군대의 계급을 나타냈다고 추측하는 견해도 있는데, 가령 병마용 인물상 중 머리에 관을 쓰지 않은 인물의 상투는 뒤쪽으로 치우친 모양, 왼쪽으로 치우친 모양, 오른쪽으로 치우친 모양으로 나누어 볼 수 있다.

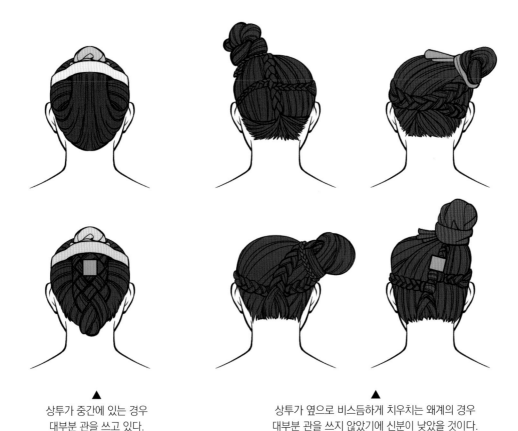

▲ 상투가 중간에 있는 경우
대부분 관을 쓰고 있다.

▲ 상투가 옆으로 비스듬하게 치우치는 왜계의 경우
대부분 관을 쓰지 않았기에 신분이 낮았을 것이다.

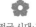

전국 시대·진

3 한나라
- 동양 문화의 대들보
B.C.E. 202 ~ C.E. 220

이후 세월이 흘러 진나라는 멸망하였고 항우와 유방의 초한전쟁이 끝난 기원전 202년 마침내 한나라가 부흥한다. 전한 시기(서한) 복식은 기본적으로 진나라의 복식을 답습하였다. 당시 중원을 통일한 진나라가 비단 생산량을 통해 부국강병을 추구하면서 양잠 기술과 견직 기술을 전 국토로 보급하였으나, 전한 시기까지는 검소함과 절약을 장려하였다. 가령 서한의 황제인 문제는 스스로 거친 검은색 삼베 옷을 입고 짚신을 신어 모범을 보였다고 전해진다. 이후 점차 한나라 백성들의 부의 축적이 증대하였고, 후한 시기(동한)에 들어서면 이전과는 확연히 차이 나는 화려한 복장이 유행하게 된다.

한나라의 복식은 기존 춘추 전국 시대의 옷을 이어받으면서도 체계적으로 제도화하였다. 이 시기의 복식은 이후로도 계속해서 영향을 미친다. 중국 복식은 주변 국가나 이민족의 복식 문화 영향을 받으며 끊임없이 변해 가지만 한족의 옷의 기반이 되는 것은 주나라의 기록을 계승한 한나라 복식이다.

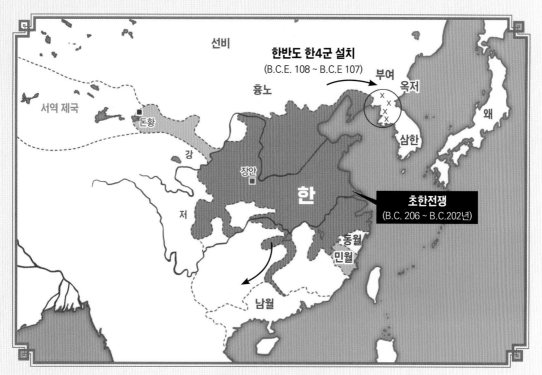

한나라의 건국과 확장

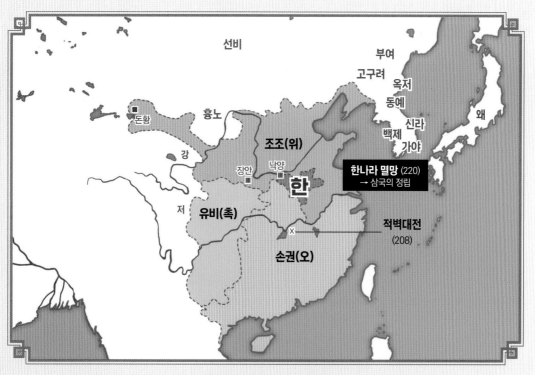

후한 말 난세 삼국의 정립

한나라

漢代 深衣
한나라 심의

한나라에 들어서면 심의의 재단에는 전체적으로 장식적인 곡선이 많이 가미되었다. 이전과 달리 옷깃이 둥글게 굽은 곡령(曲領)으로 변하고, 이 때문에 곧은 깃인 직령포와 비교하여 곡령포라고 부르기도 한다. 또한 전국 시대 심의와 달리 한나라 심의는 착용하였을 때의 옷의 크기나 여밈의 깊이 등을 고려하여 보다 착용자의 체형에 맞춰 재단되었다. 심의에는 신(紳)이라고 불리는 비단 허리띠를 감았다. 매듭을 앞으로 오게 하여 양쪽 끝을 하반신의 2/3까지 드리우는데, 심의의 형태나 허리띠를 매는 방식에는 성별의 차이가 없었지만 보통 남성의 옷이 좀 더 활동성 있었을 것이다. 한편 한나라 심의의 가장 큰 특징은 요금(繞襟)이다. 이는 '옷깃을 감는다'라는 뜻으로, 요금 여부에 따라 심의는 곡거심의와 직거심의로 나눌 수 있다.

곡거심의의 경우 옷을 여미는 섶을 삼각형으로 길고 뾰족하게 덧대어서 몸통에 돌려 감고 다시 앞쪽에서 여몄는데, 이 때문에 곡거심의를 '요금포'라고도 하였다. 『예기』「심의」 편에서는 "덧댄 섶의 가장자리가 갈고리 모양이다(續衽鉤邊)"라고 묘사하였다. 곡거심의는 옛 전국 시대 초나라부터 그 흔적이 나타났지만(30쪽 참고), 한나라 때는 몸에 돌려 감는 옷자락이 좀 더 장식적인 목적이 강해진다. 곡거심의의 요금은 종류에 따라 다양한데 보통 안쪽부터 바깥쪽 둔부에 이르기까지 세 번 둘러지는 것이 많다.

직거심의는 이러한 요금 없이 아래쪽 옷자락이 직선으로 떨어지는 형태이다. 전국 시대에도 직거심의는 있었지만(29쪽 참고) 크고 펑퍼짐해서 옷자락이 자연스럽게 주름진 곡선을 만드는 전국 시대 직거심의와 달리, 한나라 직거심의는 실제 착용자의 체형과 비슷하기 때문에 옷자락의 직선이 확실하게 드러났을 것으로 보인다. 또한 둥근 곡령의 옷깃이 이전 시기보다 더욱 미학적이다.

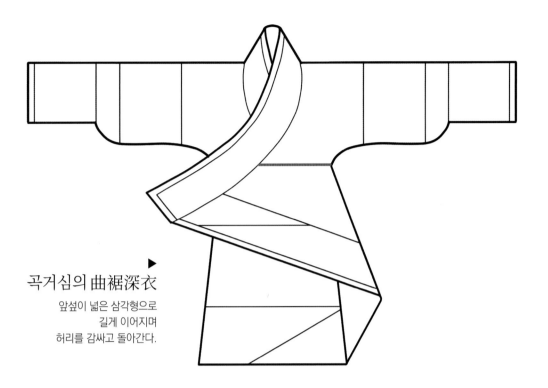

곡거심의 曲裾深衣

앞섶이 넓은 삼각형으로
길게 이어지며
허리를 감싸고 돌아간다.

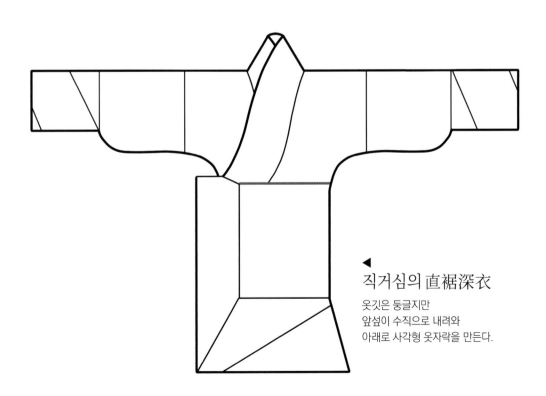

직거심의 直裾深衣

옷깃은 둥글지만
앞섶이 수직으로 내려와
아래로 사각형 옷자락을 만든다.

· 漢代深衣 ·
한나라 심의
B.C.E.200

| 동양의 폼페이, 마왕퇴 |

1972년 중국 후난성 장사 지역에서 한나라 전기인 전한(서한)의 유적이 발굴되었다. 약 2200여 년 전 한나라의 공신인 대후 이창과 그의 부인 신추, 그리고 그들의 아들의 무덤으로 확인되었다. 발굴품 중에는 당시의 직물과 포, 단의, 바지, 장갑, 버선, 신발 등의 복식품이 거의 완전한 상태로 남아 있으며, 특히 중국의 '잠자는 미녀'라 불리는 신추 부인의 미라는 중국 고고학상 가장 위대한 발견으로도 알려져 있다.

1. 마왕퇴 1호 묘 백화와 신추 부인 유물을 참고한 곡거심의.

한나라 전기 귀부인의 복장을 알 수 있는 백화 속 부인들은 머리는 뒤통수에서 동그랗게 묶고, 모두 비슷한 곡거심의를 착용하였다. 여성의 심의는 남성의 심의보다 품이 좀 더 좁았으며, 바닥에 닿는 옷자락이 나팔꽃처럼 넓게 퍼지는 형태를 이루어 발이 보이지 않았다. 옷 전체에는 봉황 구름 무늬가 장식되었다.

2. 마왕퇴 1호 묘에서 출토된 직거심의.

한나라 직거심의는 전국 시대 직거심의와 달리 옷자락이 돌아가지 않고 옆구리에서 여몄기 때문에 직선적인 형태가 특징이다. 이는 재단 기술의 발달로도 보이며 곡거심의보다 경제적이지만 예복으로 입지는 않았다. 해당 유물은 날염한 비단으로 만들었으며, 곡거심의와 마찬가지로 소매와 깃에 비단으로 테두리인 연을 붙여 우아함을 강조하였다.

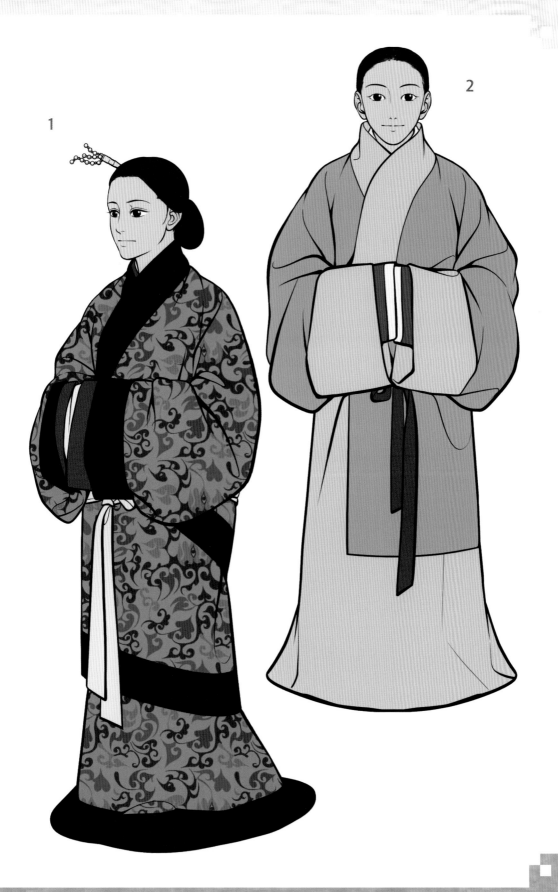

長冠服
장관복
B.C.E.200

| 고고하고 정결한 예복 |

　고위 관료만 착용할 수 있었던 장관(長冠)은 기다란 관이라는 뜻으로, 제사를 위해 정결히 재계하고 사용한다는 뜻에서 재관(齋冠), 한고조 유방이 처음 발명했다고 해서 유씨관(劉氏冠)이라고도 한다. 높고 길게 장식을 올리는 장관의 기원은 옛 전국 시대의 초나라 유적에서 찾아볼 수 있는데(30쪽 참고), 진나라 관모(44쪽 참고)와 차이가 있다는 점에서 지리적 다양성을 확인할 수 있다. 장관은 길쭉한 대나무 판 하나를 붉은색과 검은색으로 칠하여 머리에 얹고, 턱 밑에 나무 막대기를 두고 끈으로 이어서 고정하였다. 시대와 유물의 표현 방식에 따라 구체적인 형태는 달라졌지만 역사가 오래된 예복용 관이라는 점에는 변함이 없다. 이후 후한 시대부터 다양한 관모가 발전하면서 장관은 서서히 역사 속으로 사라지게 되었다.

1. 마왕퇴의 장관을 쓴 시녀들 목용.

　관복과 마찬가지로 동일된 자림새를 한 여성들의 모습을 볼 수 있다. 한나라 진기를 대표하는 곡기심의이며, 기장자리에는 붉은 무늬가 있는 짙은색 연을 덧대었다. 허리끈과 중간 옷인 중의 역시 붉은색이다. 관모를 쓴 것처럼 두상이 각졌지만, 유물의 형태를 참고하면 머리카락을 얹은 모습이다. 길고 가느다란 장관이 수직으로 높게 솟은 모습이 인상적이다.

2. 마왕퇴 남성 목용과 『후한서』, 『진서』의 기록을 참고한 균현.

　장관을 착용할 때 입는 옷은 몸을 삼가여 기원할 때 입는다 해서 지복(祇服)이라 하는데 이는 균현(袀玄), 즉 먹과 같이 고른 검은색 일색의 옷이었다. 검은색 곡거심의에 가장자리에는 붉은 선을 덧대었고 발에는 진홍색의 버선과 신을 신었다. 후한 시대의 복제에 따라서 심의 대신 포를 착용하는 방식도 있다.

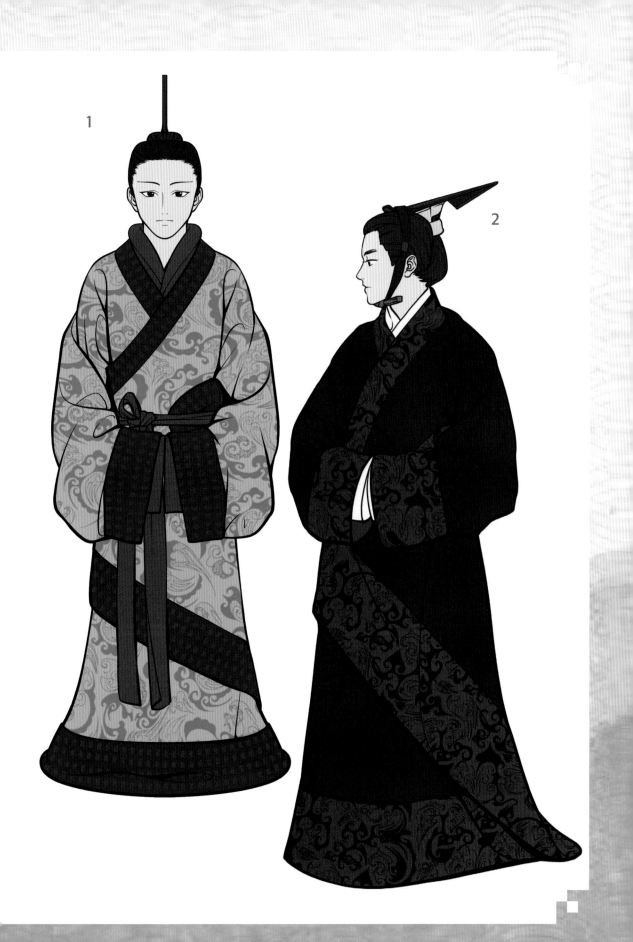

袿衣
규의

　규, 규포 등으로도 불리는 긴 상의로, 전한 시대부터 등장하였다. 시대상 몸을 감싼 심의의 아랫자락이 바닥에 끌리는 형태, 또는 삼각형으로 비스듬하게 돌아가는 형태에서 응용된 것으로 보인다. 규의는 몸통의 여밈과 길 부분을 위는 넓고 아래는 좁도록 사폭으로 비스듬하게 재단하여 전체적으로 역삼각형 한 쌍이 나오도록 만드는 옷이다. 이 옷깃이 칼날(刀)의 귀퉁이(圭)를 닮았다 하여 규의라 부른 것이다. 뾰족한 삼각형 모양은 제비의 꼬리처럼 보이는데, 남성 복식에는 없는 여성 복식만의 특징이었다. 이후 규의는 위·진·남북조 시대에 매우 화려하게 발전해 여성들의 기본 복식으로 자리매김하게 된다(87쪽 참고).

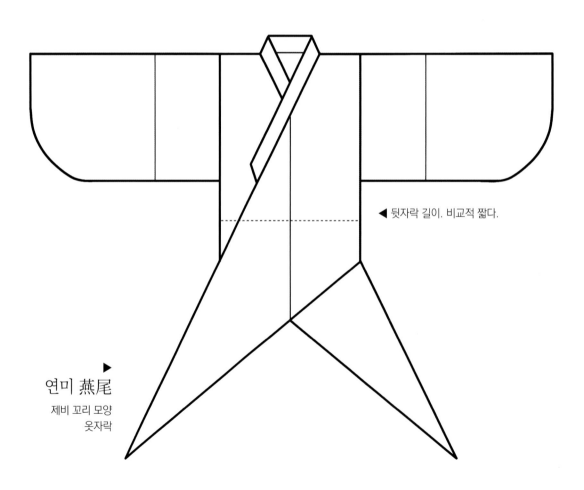

◀ 뒷자락 길이. 비교적 짧다.

연미 燕尾 ▶
제비 꼬리 모양
옷자락

1. 도용 및 『석명』「석의복」 중 규의 관련 해설을 참고한 한나라 초기 규의 복원도.

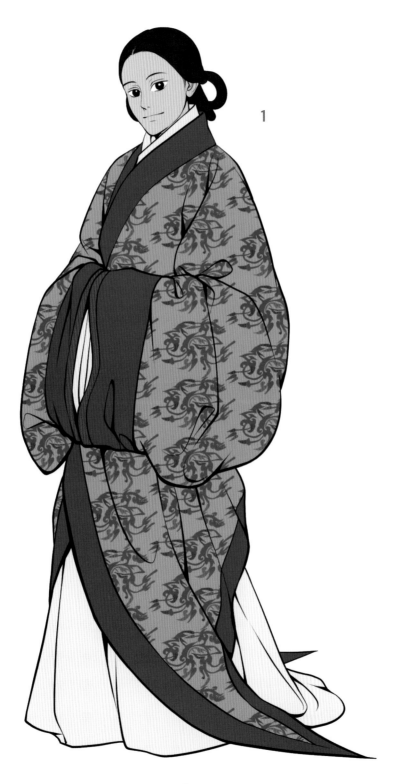

1

垂胡袖
수호수

　본래 소맷부리는 소매 가장자리에 다른 색깔을 덧대어 장식하는 용도였다. 전국 시대부터 소맷부리로 갈수록 둥글게 모이는 소매 모양이 발전하여 한나라 때에 이르면 특유의 곡선미가 만들어졌다. 수호(垂胡)란 소의 턱밑 살이 늘어지는 모양을 표현하는 단어이다. 팔 길이보다 절반 이상 긴 소매를 팔에 끼우면 자연스럽게 늘어지는 주름이 만들어지는데 이런 소매를 수호수라 하였다. 또한 소맷부리가 소매와 일직선으로 이어지지 않고 약간 좁기 때문에 자연스럽게 도랑처럼 오므라드는 형태가 되었다.

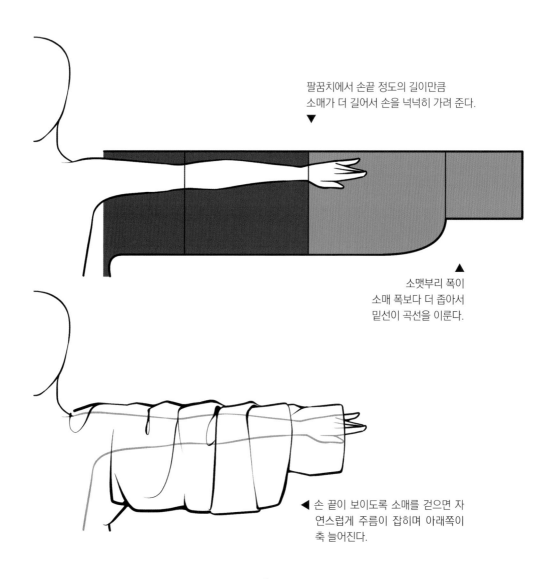

팔꿈치에서 손끝 정도의 길이만큼
소매가 더 길어서 손을 넉넉히 가려 준다.
▼

▲
소맷부리 폭이
소매 폭보다 더 좁아서
밑선이 곡선을 이룬다.

◀ 손 끝이 보이도록 소매를 걷으면 자
연스럽게 주름이 잡히며 아래쪽이
축 늘어진다.

三重衣
삼중의

한나라 때는 남성들의 심의 착용이 점차 줄어들었지만, 관복이나 예복에서는 심의가 계속 사용되었다. 보통 속옷인 내의(內衣) 또는 츤의(襯衣)를 입고, 중간 옷으로 심의를 입은 뒤 그 위에 얇은 단의(禪衣, 28쪽 참고) 형태의 포를 겉옷인 외의로 걸쳐 입는 방식이 많이 보인다. 이렇게 내의, 중의, 외의를 착용하면 세 개의 옷깃이 겹치는 삼중의가 되는데 한나라 남성 복식의 가장 전형적인 형태였다. 시기가 흐르고 여성들도 점차 심의보다 유군을 많이 착용하면서 비슷한 양식이 발전한다(76쪽 참고).

◀ 옷깃에서 확실한 세 겹이 보인다.

▲
잠자리나 매미 날개처럼
얇은 홑겹 포는
가장자리에 진한 색으로
선을 덧대었다.

▲
소매가 여러 겹 겹쳐져서
살결이 함부로 노출되지
않을 수 있었다.

▶
보통 중간 옷인 중의에는
흰색을 많이 사용했지만,
색을 주어서 은은하게
비치기도 한다.

중의는 요금의 곡선이
한 번 정도 겹쳐지는
곡거심의였다. ◀

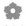

· 漢代袍 ·
한나라 포
25~220

| 한나라 신사의 상징 |

포(袍)는 치마저고리 또는 바지저고리 위에 착용하는 겉옷이었다. 심의가 원피스라면 포는 코트 또는 재킷에 해당한다고 볼 수 있다. 심의와 달리 통짜 재단으로 만들기 때문에 가운데에 허리선을 연결한 흔적이 없으며 깃이 곧은 직령(直領)이다. 본래 직령포는 첨요라고 불렸는데, 처음 등장했을 때는 예복으로 이용할 수 없었으며 외출하거나 집안에서 손님을 접대할 때도 입을 수 없었고 특히 직령포를 입고 천자를 알현하는 행위는 불경한 것으로 간주되었다.

그러나 이후 후한 시대에 들어서 포는 한나라 남성을 대표하는 복장으로 자리매김한다. 상의하상이나 심의 등, 위아래를 따로 재단하는 방식이었던 고대 중국 복식에서 포의 등장은 일종의 복식 혁명이었다. 길고 펑퍼짐한 심의 위에 포를 입고 비단 허리끈인 신(紳, 48쪽 참조)을 두른 모습은 귀족의 상징으로 후대에 말하는 신사(紳士)라는 단어의 기원이기도 하다.

1. 장쑤성 쉬저우시 북동산 서한 초왕묘의 채색 도용.

노란색, 푸른색, 흰색 등으로 채색된 포는 오시복색을 적용한 것으로 보인다. 옷깃과 소매 안쪽으로 층층이 받쳐 입은 옷이 드러난다. 허리끈를 매고 칼을 찼으며, 가슴과 어깨에도 끈을 맸다. 포 아래로 보이는 치마처럼 풍성한 하의는 바지이다. 머리에는 정수리와 귀를 덮는 둥근 모자를 썼는데, 이는 전국 시대의 무변에서 발전한 것이다.

2. 황제의 평상복 복원도.

황제의 평상복은 다른 귀족 남성들과 크게 다르지 않다. 가장자리에 검은색 연을 두른 하얀 심의를 입고, 그 위에 바닥까지 닿는 얇은 단의를 포로 덧입었다. 삽화는 청색으로 칠했는데 유물상으로는 약간 보랏빛에 가깝게 남아 있다. 이는 염료가 원인일 수도 있다(16쪽 참고). 상투를 덮고 있는 둥글게 굽은 형태의 관은 제후들이 쓰는 원유관인데, 앞판에 황금 산 모양이 부착된 것으로 보아 그중에서도 황제가 쓰는 통천관임을 알 수 있다(84쪽 참고).

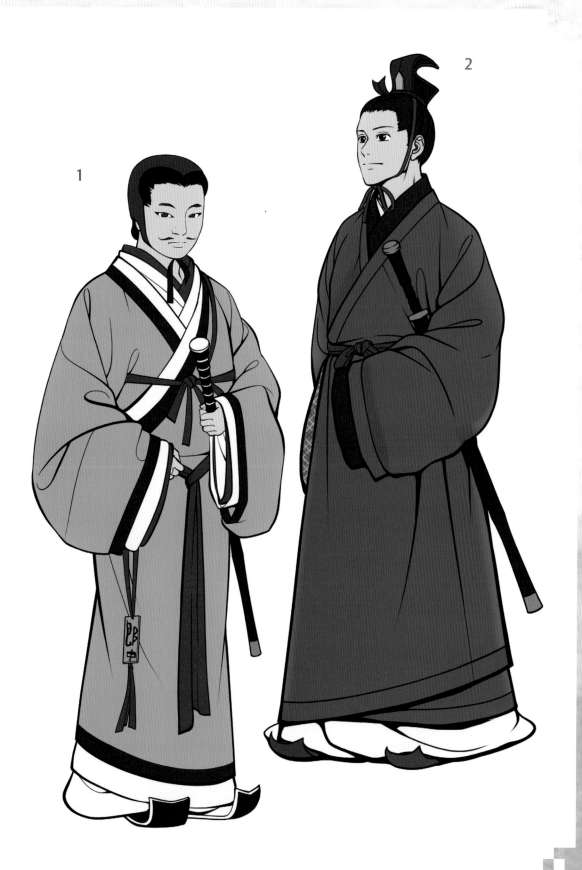

五時服色
오시복색

동양에서는 음양오행 사상을 토대로 우주의 생성과 자연의 흐름을 상관관계 속에서 파악하려 했다. 음양의 두 기운은 나무(木), 금속(金), 불(火), 물(水), 그리고 땅(土)을 통해 순환하는데, 서로 상생하기도 하고 상극하기도 하였다. 이 음양오행 체계 속에서 다섯 가지 색상을 방향을 따라 배치하였는데 나무의 청색은 동쪽, 금속의 백색은 서쪽, 불의 적색은 남쪽, 물의 흑색은 북쪽, 그리고 땅의 황색은 중앙을 가리킨다.

한나라 영평 2년(서기 59년) 관복 제도를 정비하면서 계절을 비롯한 각종 조건으로 복식의 차이를 둘 때 역시 이 오행설을 토대로 만들었다. 이를 오시복색이라 하였다. 청색, 적색, 황색, 백색, 흑색이 상생하여 교체되는데, 중간중간 적색이 사용되는 것은 한나라의 상징 색깔이었던 적색을 중심으로 여겼기 때문이다.

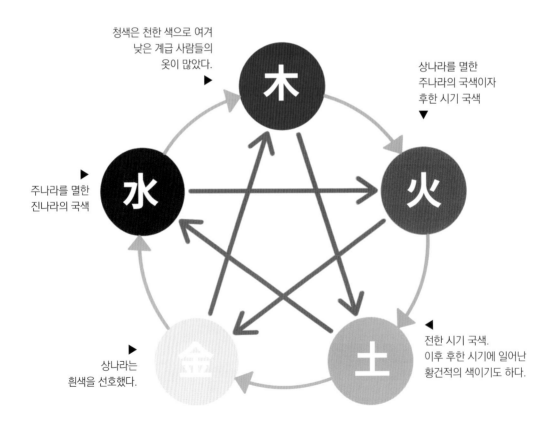

청색은 천한 색으로 여겨 낮은 계급 사람들의 옷이 많았다. ▶

상나라를 멸한 주나라의 국색이자 후한 시기 국색 ▼

주나라를 멸한 진나라의 국색 ▶

전한 시기 국색. 이후 후한 시기에 일어난 황건적의 색이기도 하다. ◀

상나라는 흰색을 선호했다. ▶

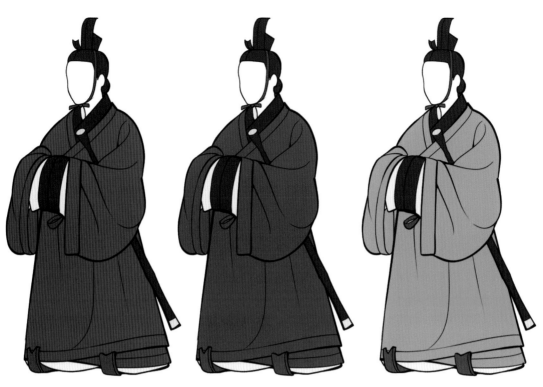

입춘~입하

입하~입추 전 18일
입추~입동
입동~입춘

입추 전 18일~입추

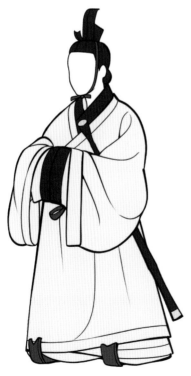

입추 당일

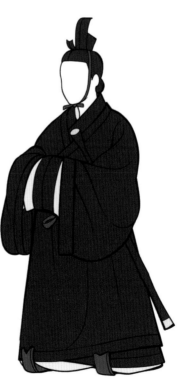

입동 당일

· 漢代冠服 ·
한나라 관복
25~220

| 체계화된 신하들의 복식 규정 |

　　중국 고대 관복 제도는 동한(후한) 시기에 마침내 복식 등급 제도가 상세하게 제정되어서 『후한서』「여복지(輿服志)」에 기록된 내용을 통해 확인할 수 있다. 관제는 총 열아홉 가지로 나타나 있으며 황제와 관료들의 예복은 크게 제사복과 조복으로 구성되었다. 담당 직무에 따라 여러 가지 관을 사용하였기에 이후에는 아예 관모의 명칭으로 복식 일습이 명명되기도 하였다. 가장 대표적인 것은 황제의 앞에서 상주할 때 착용하는 공식 예복인 조복(朝服)이다. 옛 춘추 전국 시대 장자가 이야기한 유복(儒服, 선비의 옷)과 검복(劍服, 검을 찬 옷)이 이어진 것이 바로 이 문관과 무관의 옷이다.

1. 동한 시기 한나라 문관 조복.

　　문관의 조복은 머리에 진현관을 쓰기 때문에 진현관복이라 하였다. 조색(광택이 없는 검은색)의 단의를 포로 입고 안에는 가장자리에 검은색을 덧댄 흰색 심의를 중의로 입는다. 예복이기 때문에 허리에는 칼을 차고 필요시 손에는 홀을 들었다. 본래 황제께 말씀을 아뢰는 상주를 할 때 사용하던 붓을 귓가에 꽂던 풍습이 고위 관료를 나타냈는데, 진나라 시기에 이르면 먹물을 찍지 않는 장식으로 변하여 잠백필(簪白筆, 흰 붓 비녀)이라 부르게 된다.

2. 동한 시기 한나라 무관 조복.

　　무관의 조복은 무관(武冠)을 썼기 때문에 무관복이라 하였다. 비색(緋色, 붉은 진홍색)의 단의를 포로 입고 안에는 가장자리에 검은색을 덧댄 흰색 심의를 중의로 입는다. 허리 왼쪽에는 검, 오른쪽에는 삭도를 차고 호랑이 머리가 그려진 청색 반(鞶, 가죽 주머니)에는 수(綬)가 들어 있었다. 허리띠는 가죽으로 만들었다. 이는 모두 문관과 같다.

漢代 進賢冠
한나라 진현관

군주가 능력 있는 현명한 인재를 등용하는 것을 '진현'이라 하였다. 진현관은 책갑처럼 두 번 각지게 만들어서 상투를 가리는 관모로 춘추 전국 시대부터 조금씩 발전하였다. 진현관은 이후 시대를 거치며 명나라의 양관까지 이어지게 된다.

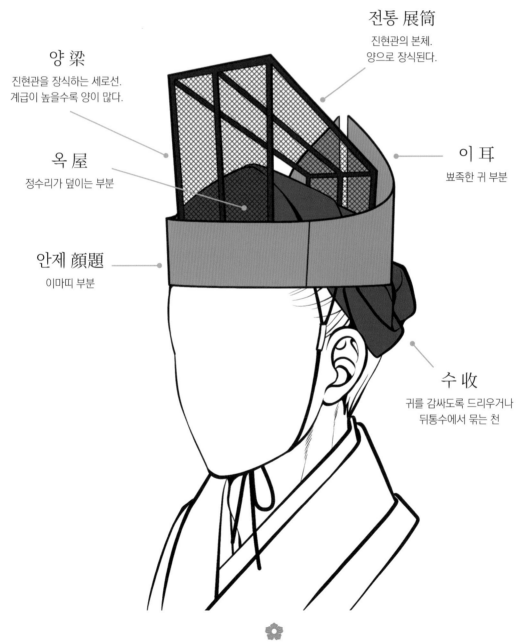

전통 展筒
진현관의 본체.
양으로 장식된다.

양 梁
진현관을 장식하는 세로선.
계급이 높을수록 양이 많다.

옥 屋
정수리가 덮이는 부분

이 耳
뾰족한 귀 부분

안제 顔題
이마띠 부분

수 收
귀를 감싸도록 드리우거나
뒤통수에서 묶는 천

漢代 武冠
한나라 무관

무관의 기원은 전국 시대 때 북방 이민족의 호복에서 받아들인 무변에서 유래하였다(38쪽 참고). 한나라 때 생겨난 무관의 또다른 특징은 이마를 진홍색 띠로 장식하는 것이었다.

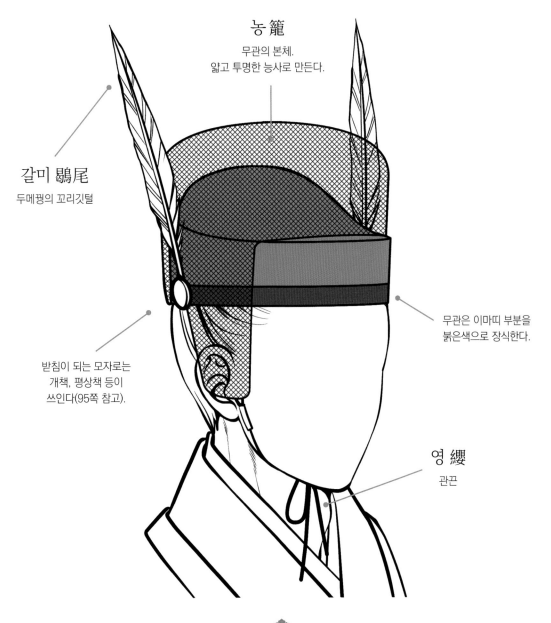

농 籠
무관의 본체.
얇고 투명한 능사로 만든다.

갈미 鶡尾
두메꿩의 꼬리깃털

받침이 되는 모자로는
개책, 평상책 등이
쓰인다(95쪽 참고).

무관은 이마띠 부분을
붉은색으로 장식한다.

영 纓
관끈

漢代 頭上裝束
한나라 머리쓰개

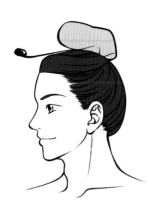 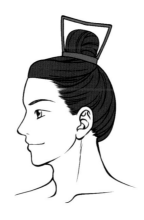 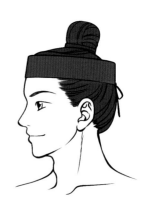

1. 건(巾) : 상투를 가리기 위해 감싸서 묶는 천. 앞부분에 끈으로 묶은 흔적이 보인다.

2. 관(冠) : 지위를 나타내는 머리쓰개. 상투를 덮는 뚜껑에서 발전하였으며 비녀를 꽂기도 한다.

3. 책(幘) : 이마띠. 본래 평민들만 사용하였으나 앞머리가 무성하던 원제가 책으로 이마를 가리자 이후 상류층에서도 유행한다. 관이 책과 합쳐지면서 이후 머리통을 감싸는 모자 형태로 발전한다.

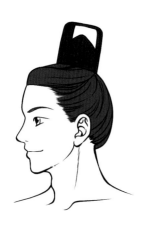 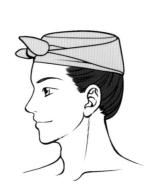 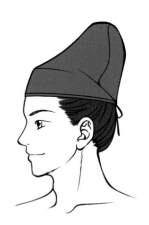

4. 치포관(緇布冠) : 제사용으로 검게 물들인 관으로, 진현관의 발전에 영향을 주었다.

5. 초두(綃頭) : 생초로 만든 두건을 뜻한다. 평민이나 하층민들이 머리통을 감쌀 때 사용하였다.

6. 뇌건(雷巾) : 머리통을 감싸고 정수리가 평평한 머리쓰개. 복건(幅巾)과 유사하다.

漢代 冠帽
한나라 관모

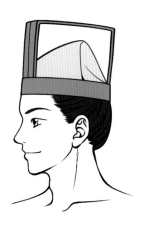 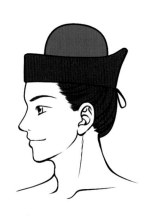 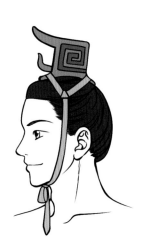

1. 고산관(高山冠) : 앞뒤로 책갑처럼 각이 져서 산처럼 높게 솟은, 진현관과 비슷한 관모.
2. 위모관(委貌冠)=원관(元冠) : 비스듬하게 경사진 관모로 둥근 모양이 많지만 형태는 매우 다양하다.
3. 해치관(獬豸冠)=법관(法冠) : 사람의 선악을 판별한다는 해치(해태)의 뿔 모양으로 장식한 집법관 관모.

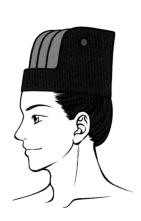 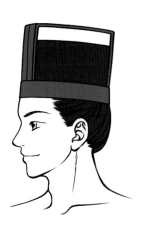 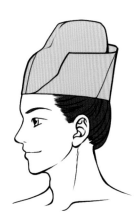

이 시기에는 각비관, 각적관, 건화간, 교사관, 방산관, 번쾌관, 술사관 등 다양한 관모의 이름이 기록되어 있다. 그러나 현재 전해지는 관모의 묘사는 대부분 명나라 때의 『삼재도회』에 수록된 것이므로, 시기를 감안해 보았을 때 실제 한나라의 관모와는 그 형태가 상당히 차이 날 것이다.

漢代皇帝
한나라 황제
25~220

| 황제의 상징 |

　후한의 2대 황제인 명제는 영평 2년(서기 59년) 한나라의 관복 제도를 제정하였다. 관료들의 여러 가지 관복뿐만 아니라 황제의 옷 역시 이 시기에 정착한 것으로 보인다. 흔히 황제의 옷으로 잘 알려진 곤면(袞冕)은 곤복(袞服)과 면류관이 합쳐진 말인데, 곤(袞)은 '둥글게 말려 있는 용 무늬'를 뜻한다. 곤복은 이러한 용 무늬가 장식되었다는 뜻으로 면류관과 함께 착용하기 때문에 면류관복, 또는 면복, 그 외에 다양한 문장이 그려져 있다는 뜻에서 장복(章服)이라고도 한다. 곤면은 왕과 이하 신하들에게 가장 중요하게 여겨지는 예복이다. 옛 예법에 따라 상의는 검은색, 하의는 붉은색의 현의훈상(玄衣纁裳)을 입고(18~21쪽 참고), 청색, 황색, 홍색, 백색, 흑색의 다섯 가지 색상을 갖추었다. 황제가 항상 곤면을 입은 것은 아니며 천지신명에 제사를 지낼 때나 즉위식 등 큰 행사에만 사용하는 예복이었다.

1. 한나라 무제의 도상을 참고한 황제 곤면.

　곤복을 이루는 검은색 포와 주름 잡힌 붉은색 치마를 입고 그 위에 앞치마인 폐슬을 걸쳐 입었다. 황제를 상징하는 숫자는 12였기에 옷에는 열두 가지 무늬를 화려하게 장식하였다. 머리에 쓴 면류관도 앞뒤로 열두 줄의 백옥구슬을 늘어뜨린 12류 면류관이다. 옆구리에는 색실로 짜낸 분(紛)과 패옥 등을 늘어뜨렸고 이러한 각종 장식들은 모두 허리에서 대대와 혁대로 고정되었다. 왼쪽 허리에는 검을 찼으며 신발인 석(舄)은 붉은색이다. 그러나 이러한 시각적 도상은 보통 <역대제왕도권>처럼 수·당 시대 전후로 정착되었으며 실제 한나라 황제의 옷차림과 차이가 날 가능성도 염두에 두어야 한다.

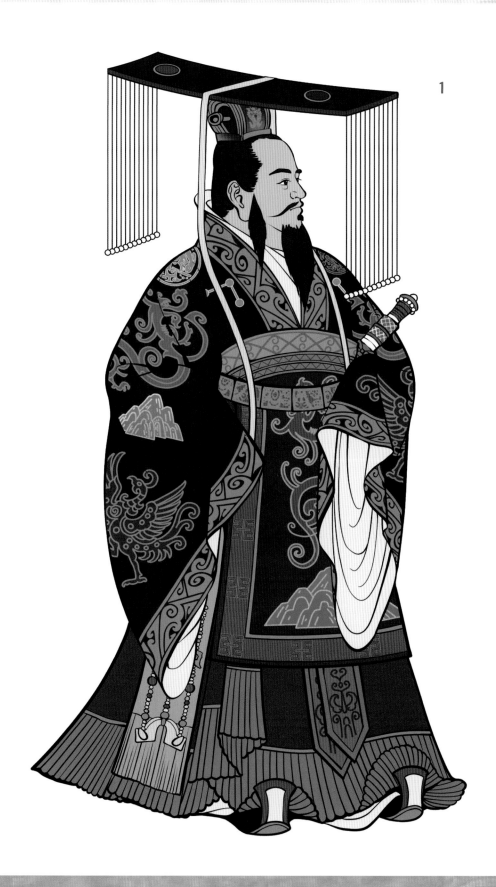

十二章紋
십이장문

장문이란 곤의와 치마, 폐슬에 장식하는 무늬를 말한다. 주나라 관복 제도에서 이어진 것으로, 후한(동한)의 정현은 황제를 위한 열두 가지 무늬를 정립했다. 곤의에는 일, 월, 성신, 산, 용, 화충, 조, 종이 무늬를 그려 넣었고 치마에는 화, 분미, 보, 불 무늬를 자수로 넣었다. 그 외 황태자 및 관료늘은 품계에 따라 무늬의 개수가 감소하였다. 시대에 따라 변천은 있었지만 이 열두 가지 무늬는 근대까지 계승되었고 중국뿐 아니라 동아시아 전반에 큰 영향을 주었다.

일 日
태양과 삼족오

월 月
달과 토끼 또는 두꺼비

성신 星辰
북두칠성과 직녀성

산 山
산봉우리

용 龍

화충 華蟲
꿩 또는 봉황

조 藻
수초

종이 宗彝
종묘의 제사 그릇

화 火
불꽃

분미 粉米
쌀

보 黼
도끼

불 黻
두 개의 己 자

冕旒冠
면류관

면류관을 쓰기 시작한 정확한 시기는 알 수 없다. 『주례』에 따르면 천자의 왕관 뒤쪽을 한 뼘 정도 높게 만들어, 판을 하나 얹으면 앞으로 약간 기울어져 면(冕)하게 된다고 하였다. 이는 백성들에게 겸손한 자세를 보여야 함을 상징한다. 이후 앞뒤로 명주실에 꿴 구슬인 유(旒)가 추가된 것으로 보이는데 십이장문처럼 계급에 따라 구슬의 숫자가 달라져서 황제는 열두 줄을 장식하였다. 고대 면류관의 모체는 천자를 상징하는 통천관이다(84쪽 참고).

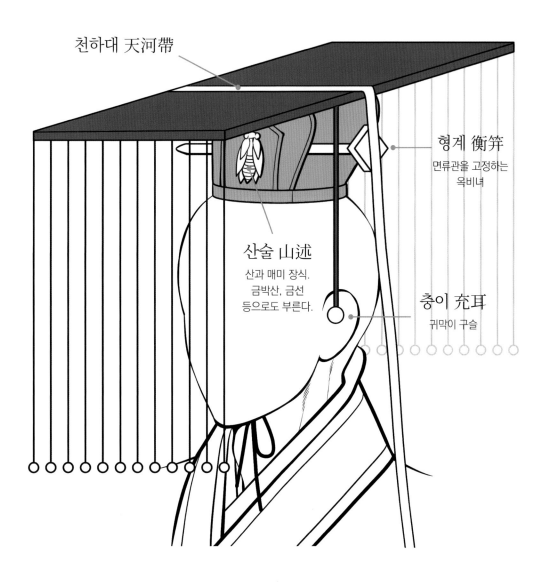

천하대 天河帶

형계 衡笄
면류관을 고정하는
옥비녀

산술 山述
산과 매미 장식.
금박산, 금선
등으로도 부른다.

충이 充耳
귀막이 구슬

· 漢代皇后 ·
한나라 황후
60~200

황후의 상징

상류층 여성들의 예복 역시 옛 주나라의 예법을 따랐다. 궁정에서 시중드는 부인들은 관료들처럼 복식 제도가 있었는데 묘복, 잠복, 좌제복, 회견복, 혼복 등 각종 이름은 물론, 허리를 장식하는 옥패와 허리끈까지 제도가 엄격했던 것으로 보이나 정확한 형태는 알 수 없다. 『주례』「사복」 편에 의하면 왕후와 명부의 예복은 여섯 가지로 나뉘는데, 이를 6복이라 하였다. 영평 2년에 한나라 식으로 적용된 6복 제도는 이후 명나라까지 발전을 거듭한다. 특히 휘의와 요적, 궐적은 삼적(三翟)이라 하였는데, 이는 훗날 적의(翟衣)라 불리는 황후의 최고 대례복이 만들어지는 기원이 되었다. 한편 앞서 말한 여러 가지 옷 중 한나라 여성에게 가장 중요한 예복은 두 가지였다. 첫째는 종묘사직에 제사를 올릴 때 입는 묘복(廟服)이며, 둘째는 친잠례 등 중요한 행사에서 착용하는 잠복(蠶服)이다.

1. 『후한서』「여복지」 기록과 한나라 벽화를 참고한 황후.

황후의 묘복은 감상조하(紺上皂下)라 하여 검푸른색, 잠복은 청상표하(靑上縹下)라 하여 밝은 푸른색이었다. 심의 제도를 따르고 겉에 치마를 둘렀으며 옷깃과 소매에는 연 장식을 둘렀다. 기록에서는 특히 황후의 머리 장식을 섬세하게 묘사하고 있다. 가발과 함께 높게 얹은 머리에는 구슬을 꿴 나뭇가지 모양의 황금 보요와 화승을 꽂았는데, 그 모양이 매우 복잡하여 일작구화(一爵九華), 부계육가(副笄六珈) 등으로 표현된다. 삽화에서는 명제의 아내였던 마황후의 사기대계(四起大髻)에 대한 묘사를 따랐다. 그 외에는 황제의 도상을 참고하였다.

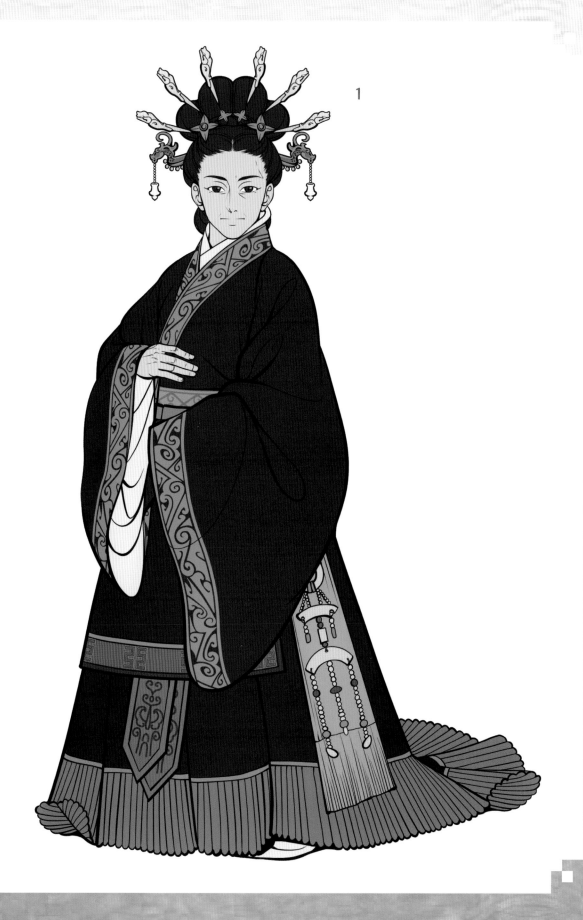

1

六服
6복

첫째 휘의(褘衣)*는 검은색 옷이며, 옷 전체에 오색 실로 날고 있는 꿩의 무리를 자수로 놓았다. 둘째는 요적(褕翟)**으로 푸른색 옷이며, 꿩 무늬가 노니는 형태이다. 셋째인 궐적(闕翟)은 붉은색 옷이며, 꿩의 무늬 역시 비슷한 색상을 사용한다.

넷째는 국의(鞠衣)인데, 푸르스름한 황색인 상색(桑色)의 의복이다. 다섯째인 전의(展衣)는 백색으로 일설에는 적색이라고도 하는데, 가장자리에 흑색의 연을 둘렀다. 마지막으로 여섯째인 단의(緣衣)***는 흑색에 붉은색 연을 붙인 것으로, 상복으로 사용되었다. 이들은 모두 흰 비단으로 안감을 하였다.

*褘의 기본 발음은 [위]이지만 복식에서는 [휘]로 발음된다.
**褕의 기본 발음은 [유]이지만 복식에서는 [요]로 발음된다.
***緣의 기본 발음은 [연]이지만 복식에서는 [단]으로 발음된다.

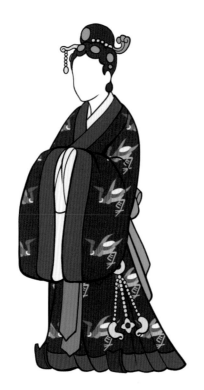

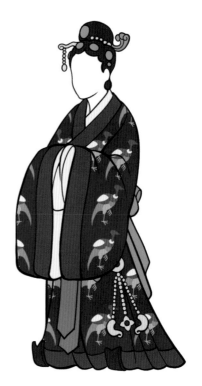

휘의 褘衣*

요적 褕翟**

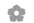

궐적 闕翟

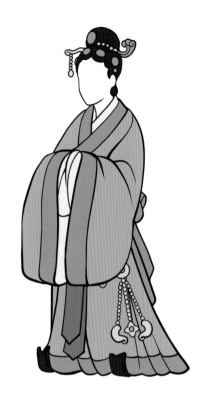

국의 鞠衣

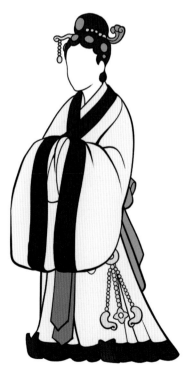

전의 展衣

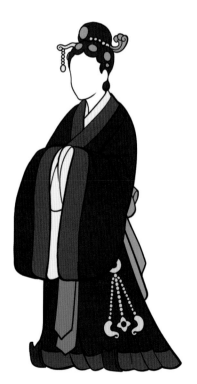

단의 緣衣***

漢代襦裙
한나라 유군

│ 장식적으로 변모하는 여성들의 꾸밈 │

후한 시기, 여성들의 심의 착용은 점차 줄어들고 유군이 발달하였다. 유군은 짧고 얇은 저고리 유(襦)와 치마인 군(裙)으로 이루어진 상의하상 복식을 말한다. 이 시기부터 여성 복식은 대부분 유군으로 바뀌어서 유군이 가장 기본적인 일상복이 되었다. 여밈을 향해 깃이 곡선으로 휘어져 있던 심의(49쪽 참고)와 달리 깃이 남성처럼 직선적으로 바뀐 것 또한 주목할 만하다. 저고리는 허리까지 오는 길이의 요유, 홑저고리인 단유, 겹저고리인 협유나 복유 등 다양한 이름이 남아 있다. 저고리와 달리 치마는 대부분 가장자리 연 장식이 없었다.

1. 허난성 타호정한묘 벽화를 참고한 후한 시대 여성 복식.

현존하는 최대의 한나라 묘지인 타호정한묘에는 매우 풍부한 벽화가 남아 있다. 다홍색 저고리 위에 얇고 하늘하늘한 단의를 겹쳐 입었고, 다리의 위치상으로 보았을 때 노란색 치마 안에는 아주 헐렁한 속바지를 덧입었다. 머리는 정수리에 크게 얹고 비녀로 장식하였다.

2. 청두시 송가림 벽돌무덤의 석상을 참고한 후한 시대 여성 복식.

저고리 위에 덧입은 반비의 형태가 눈에 띈다. 반비의 반팔 소매 가장자리에는 주름 장식이 있는데, 이런 형태는 서역 이민족 옷에서 전해진 것으로 굴(屈)이라고 한다. 들어올린 치마 안쪽으로 여러 겹 겹쳐 입은 속옷이 보인다. 머리는 위로 틀어올리고 천으로 묶었는데, 이는 한반도에서도 보이는 양식인 괵(幗)과 비슷하다. 꽃비녀를 꽂고 손에는 반지를 꼈다.

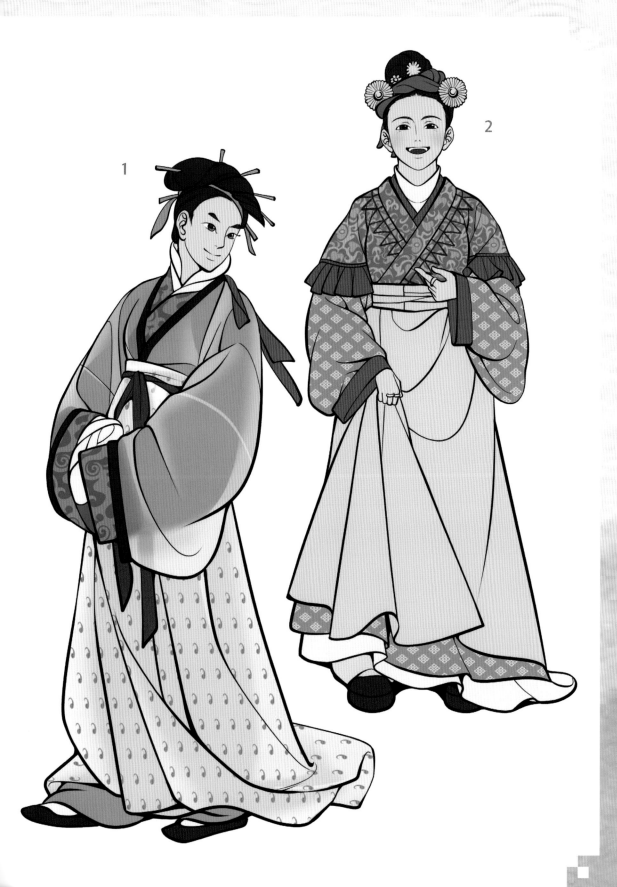

漢代 裝身具
한나라 장신구

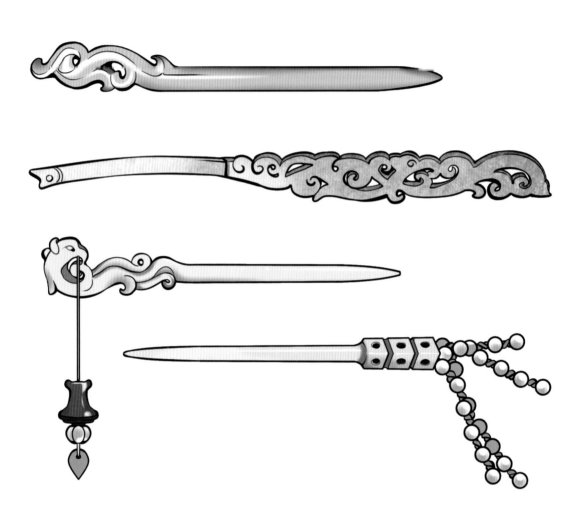

　서한 시기에는 머리 모양이 단순하여 비녀를 거의 쓰지 않았으나 동한 시기에 들어서면 높게 얹은 머리인 고계(高髻), 대계(大髻) 등이 유행한다. 계(筓)는 머리카락이나 관모를 고정하기 위해서 가로로 꽂는 비녀, 즉 이후 시대의 잠(簪)이다. 한나라 후기에 유행한 보요(步搖)는 걸을 때마다 흔들리는 비녀로 비녀 끝에 달린 나뭇가지 형태의 흰색 구슬 장식이 아래로 흔들리는 구조였다. 가(珈)는 가장 성대한 대형 비녀로 너비 한 치의 네모난 비녀이다. 한나라 때는 "머리는 보요로 장식하고, 귀에는 밝은 달 모양의 귀걸이를 매달았다(頭安金步搖, 耳系明月璫)"라고 하였지만, 실제 한나라 한족들에게는 귀를 뚫는 풍습이 거의 없었다. 여기서 귀걸이인 당(璫)이란 비녀나 매다는 귀막이 구슬을 말한다(18쪽 참고).

漢代 髮形
한나라 머리 모양

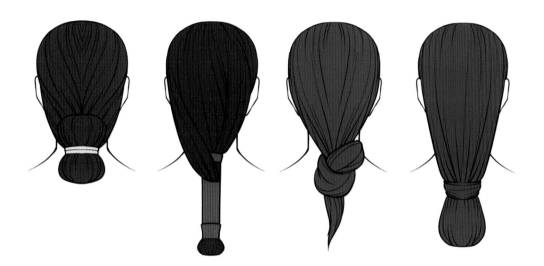

상고 시대부터 서한 시기까지의 여성 머리 모양에는 큰 차이가 없다. 등 뒤로 자연스럽게 흘러내리도록 하거나 단정하게 묶어 가녀림과 아담함을 강조하는 것이 기본이었으며 머리 끝부분을 접어서 묶었다.

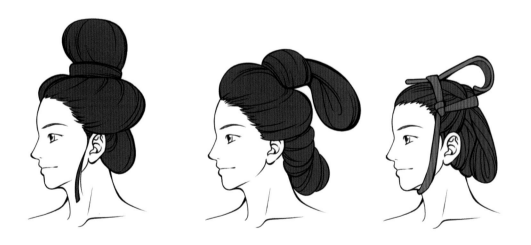

이후 동한 시기 위로 얹은 머리는 하나로 묶는 추계나 기우뚱한 추마계, 타마계 등으로 살짝 흐트러짐을 표현하는 것(112쪽 참고)이 유행이었다. 부장품 중에는 남성과 같은 관모를 쓴 여성들의 모습도 종종 보인다. 옛날부터 동양에서는 여성의 머리숱이 풍성하고 긴 것을 아름답다고 생각하였으며, 말꼬리나 비단실은 물론이고 죽은 사람이나 가난한 사람 또는 죄수들의 머리털을 잘라서 가발을 만들기도 하였다.

漢代 化粧
한나라 화장

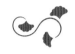

후한 시기의 권신가였던 양기의 아내 손수는 매우 사치스러워 그녀의 화장이 곧 유행이 되었다고 한다. 『후한서』에는 묶은 머리가 기우뚱해 흐트러진 모습을 표현한 타마계, 허리를 꺾고 걷는 절요보, 이가 아픈 것처럼 찡그리면서 웃는 우치소 등이 미인의 조건으로 남아 있다. 얼굴을 찡그리고 흘겨보는 미인은 옛 『시경』에도 기록된 것으로, 춘추 시대부터 한나라 시기까지 아름다움의 조건은 크게 변하지 않았던 것으로 보인다.

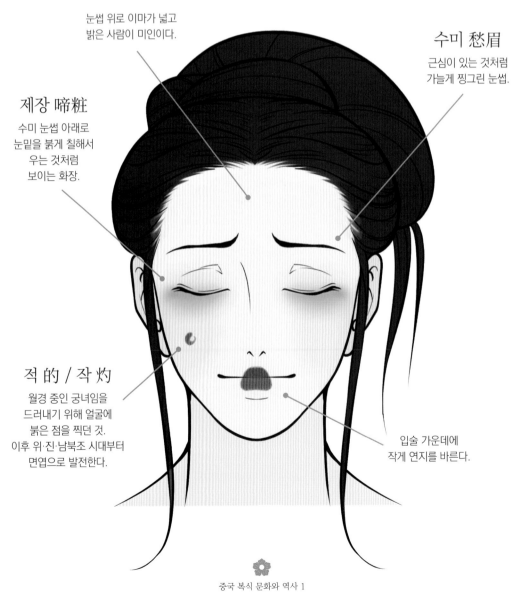

눈썹 위로 이마가 넓고 밝은 사람이 미인이다.

수미 愁眉
근심이 있는 것처럼 가늘게 찡그린 눈썹.

제장 啼粧
수미 눈썹 아래로 눈밑을 붉게 칠해서 우는 것처럼 보이는 화장.

적 的 / 작 灼
월경 중인 궁녀임을 드러내기 위해 얼굴에 붉은 점을 찍던 것. 이후 위·진·남북조 시대부터 면엽으로 발전한다.

입술 가운데에 작게 연지를 바른다.

漢代 百姓 服飾
한나라 백성 복식

　다양한 백성은 각각 신분이나 직종에 따라서 복장을 달리 하였다. 이들의 기본적인 복장은 간단한 바지저고리였으며, 마포 혹은 갈포가 사용되었고 부유한 경우 비단을 쓰기도 하였다. 요리사는 소매 없는 저고리를 입고 노역자들은 독비혈이 있는 무릎까지만 가리는 뾰족한 잠방이인 독비고(犢鼻袴)만 입고 상체를 노출하기도 했다. 여성도 바지를 입었는데 이 시기의 바지는 몸에 딱 맞지 않고 마치 치마처럼 헐렁하게 늘어졌다.

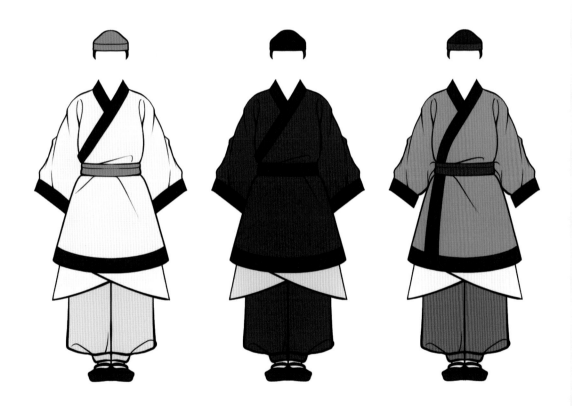

　하급 관리나 종복들은 창두, 즉 푸른 머리라 하였는데 흰 옷에 푸른색 책을 쓰기 때문이었다. 반면, 문위나 소사들은 검은 옷에 검은 책을 썼다. 병사나 군에 종사하는 사람들의 경우 붉은 덧옷을 입고 머리에도 붉은 책을 썼으며, 책 대신 머릿수건을 두르더라도 역시 붉은색인 강파(絳帕)를 착용하였기 때문에 이러한 옷을 입은 사람들을 홍두, 즉 붉은 머리라 불렀다. 노역자들의 옷의 구조는 통일되었어도 색을 달리하여 직종을 표시하고 있음을 알 수 있다.

4 위·진·남북조 시대
- 꽃피는 강남

220 ~ 589

후한말 위·촉·오 분열 시기가 끝나고, 위나라를 이은 사마염의 진나라가 마침내 삼국을 통일하였다. 그러나 통일된 진나라(서진)는 오래 가지 못하였다. 수도인 낙양이 내분으로 붕괴하면서 진나라는 동남쪽 강남(양쯔강 하류인 동남 지역) 근처로 달아나 동진 시기가 시작되고, 북부 중원 땅은 흉노를 포함한 북방 유목 민족들이 점령하였다. 중국 역사상 가장 큰 혼란기인 5호 16국 시대에 들어선 것이다. 실제로 세워진 크고 작은 국가들은 열여섯 개보다 훨씬 더 많았다. 시간이 흐르고 북부가 통일되면서, 중국은 황허 문명의 흐름을 계승하면서 양쯔강에 정착한 한족의 남쪽 왕조, 그리고 유목 민족에 의한 북쪽 왕조로 이어지게 된다.

이 같은 분열과 대립의 시대는 수나라의 통일까지 약 400년간 계속되었다. 이 결과, 이전까지 황허 유역을 중심으로 번성하였던 전통 한족 문화는 양쯔강 유역의 초(楚), 오(吳) 등 옛 남방 문화와 결합하여 새로운 강남 문화가 형성된다. 보통 역사학적으로 북부 왕조를 중심으로 '위·진·남북조'라 일컬어지지만, 강남 문화의 중요성을 고려하여 남부 왕조를 중심으로 통칭 '육조 시대'라 불리기도 한다.

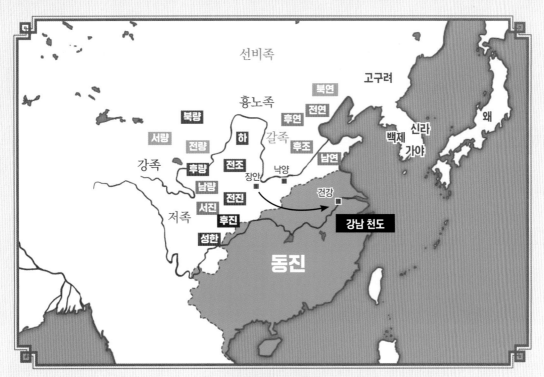

5호 16국 시대

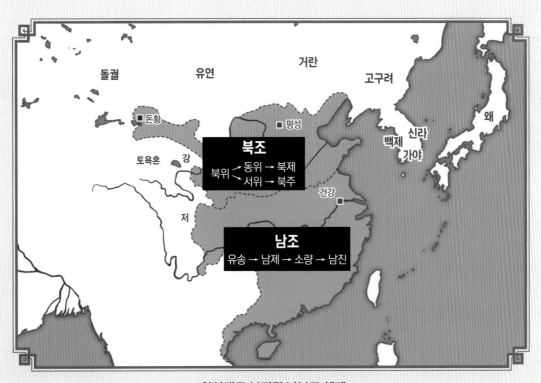

위아래로 분리된 남북조 체제

위·진·남북조 시대

通天冠
통천관

통천관은 옛 춘추 전국 시대부터 기원을 보이는, 면류관과 함께 군주를 대표하는 왕관이다. 진현관과 마찬가지로 상투를 덮고 좌우가 트인 전통 모양이 기본이 되었으며 앞부분이 위로 높게 솟아 군주의 위엄을 표현하였다. 이후 진현관처럼 세로선인 양의 개수로 계급을 나타내게 되었으며 황제는 통천관, 제후는 원유관(遠遊冠)으로 이름을 달리하였다. 시대가 흐르면서 통천관은 꼭대기가 비스듬하게 곡선으로 굽으면서 뒤로 말리기 시작하였고 양의 숫자도 많아지며 비녀나 구슬 등 각종 장식이 화려하게 발전한다.

◀ 산둥 무씨사 화상석

한나라 화상석 ▶

◀ 〈열녀인지도〉

〈송자천왕도〉 ▶

1. <여사잠도권>, 사마금룡묘 등의 회화를 참고한 동진 시기 남성 귀족.

 윗부분이 굽어서 뒤로 말리기 시작한 통천관의 형태가 잘 나타난다. 모체 가장자리를 두른 '책'이 보이며 이마 앞에는 황제나 고관대작을 상징하는 당(144쪽 참고) 장식이 붙어 있다. 전형적인 포의박대(褒衣博帶), 즉 얇고 가벼운 비단 천으로 만든 넉넉하고 헐렁한 사포(紗袍)이다. 또한 넓은 띠가 유행하였는데 이 시기에는 넓은 옷깃과 금속제 또는 가죽제 이민족 허리띠가 유행하였다. 전체적으로 우아한 기품과 자유롭고 소탈한 멋을 담고 있다.

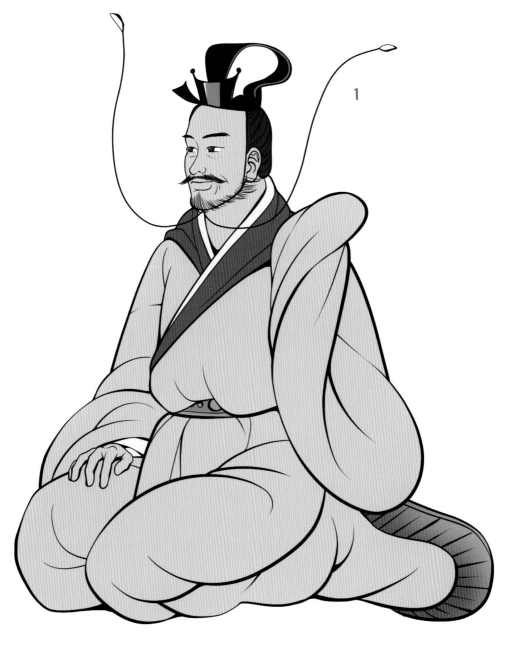

1

위·진·남북조 시대

雜裾垂髾服
잡거수소복

위·진 시대부터는 한나라의 예법과 윤리 도덕이 붕괴되면서 귀족 여성들이 전통 사회에서 여성들에게 강요하였던 책임과 의무인 '부덕(婦德)'을 거부하고 자유분방한 생활을 추구하였다. 인습에 얽매이지 않는 대담한 경향으로 인해 여성 복식도 섬세한 장식을 강조한 화려한 양식으로 변모하게 된다.

소매는 아직 헐렁하게 늘어지는 수호수(56쪽 참고)의 형태에서 벗어나지 않았지만 여성의 규의(54쪽 참고) 중 뾰족한 옷자락이 장식적으로 발전한 모습을 볼 수 있다. 위는 넓고 아래는 좁은 깃발 형태로 여러 겹 드리워진다. 이러한 상의 장식을 소(髾)라고 하였으며 규의는 이 옷자락인 소가 겹치며 층을 이루기 때문에 잡거수소복이라 하였다. 여기에 짧은 덧치마를 입고 허리와 치마 사이에는 긴 비단끈이 흩날리도록 하였는데 이 허리띠를 섬(襳)이라고 한다. 여성이 걸을 때 이 소와 섬이 흔들리면서 하늘하늘하게 나부끼는 모습이 마치 날아가는 제비꼬리 같았다(華帶飛髾)는 기록이 남아 있다. 금과 은사를 더한 자수 문양도 발전하면서 점차 화려하고 기품 있는 모습으로 변하게 된다.

우아하고 청신한 멋을 자아내는 옷차림에 맞게 머리 모양도 점차 변화하게 된다. 이 시기에는 머리에는 금으로 만든 짧은 보요를 꽂았는데 이는 모용선비족 등 북부~서부에 걸쳐 생활하는 유목 민족에게서 유래한 것으로 보고 있다. 동물의 뿔 모양과 나뭇가지 모양을 형상화한 것으로, 북방 민족의 동물과 나무 숭배 사상을 엿볼 수 있다.

1. 〈여사잠도권〉과 〈열녀인지도권〉을 참고한 동진 시기의 여성 규의.

겉옷인 포에서 갈라지는 옷자락이 '소', 소 아래로 나부끼는 주황색의 긴 천자락이 '섬'이다.

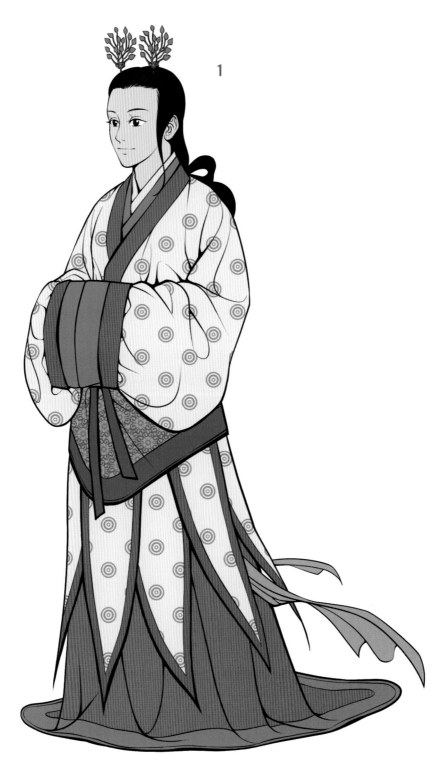

위·진·남북조 시대

五胡十六國
5호 16국
304~439

| 북부의 혼란과 새로운 문화의 유입 |

5호 16국은 최소 다섯 이민족과 열여섯 국가가 범람하여 중국 북부, 즉 화북을 정복하던 시기를 말한다. 한족 국가인 진나라를 강남으로 몰아내고 패권을 다투던 이민족 국가들은 북위가 화북을 통일할 때까지 흥망성쇠가 반복되었다.

북부 이민족들의 복식은 민족에 따라 칼같이 구분되지 않고 모두 서로 영향을 주며 융화되었다. 이민족의 호복과 한족 고유의 옷 역시 마찬가지다. 특히 이 시기의 유물은 한국의 고구려 복식과 비슷한 요소들이 많다. 한반도 가까이 있던 국가인 북연이나 전연(모용연)뿐만이 아니라 멀리 떨어진 중국 서북부의 전량, 북량까지도 이어진다. 간쑤성(감숙성) 정가갑 5호분이나 필가탄 26호 묘 등은 안악 3호분과 유사하며, 신장 위구르 자치구 투루판의 아스타나 무덤 목용은 수산리 고분과도 닮아 있다. 고대 한복이 중국 복식과는 다른, 북방 유라시아 유목 민족 복식의 한 계통이라는 사실을 알 수 있으며 당시 이민족들의 활동 범위와 문화 전파력의 강력함에 대해서도 엿볼 수 있는 귀한 자료이다.

1. 정가갑 5호분 벽화묘를 참고한 남성 인물상.

남성 복식은 여성 복식보다 훨씬 더 한족의 것에 가깝다. 단의인 포, 중의인 심의, 내의로 이루어진 전형적인 삼중의 옷을 입었고, 허리에는 한족 전통의 허리끈과 함께 호복 양식인 가죽끈을 여몄다. 머리에는 뒤가 뾰족한 개책 혹은 평상책을 쓰고 있는데 이렇게 뒤가 솟은 형태는 후기의 것이다.

2. 정가갑 5호분 벽화묘, 필가탄 26호 묘 등을 참고한 여성 인물상.

여성 복식은 한나라 후기부터 이민족의 영향을 받아들이게 된 북부를 중심으로 고리형 머리 모양인 환계와 색동 치마, 연지곤지 등이 유행하였다. 이러한 요소들은 남북조 시대를 지나 수·당 시대까지 이어진다. 어깨부터 겨드랑이까지의 세로선은 스키타이계의 장식선이 전파된 것으로 고구려 복식의 일부와 유사하다. 이 시기에는 길쭉하고 모서리가 둥근 형태의 부채가 유물로 발견된다.

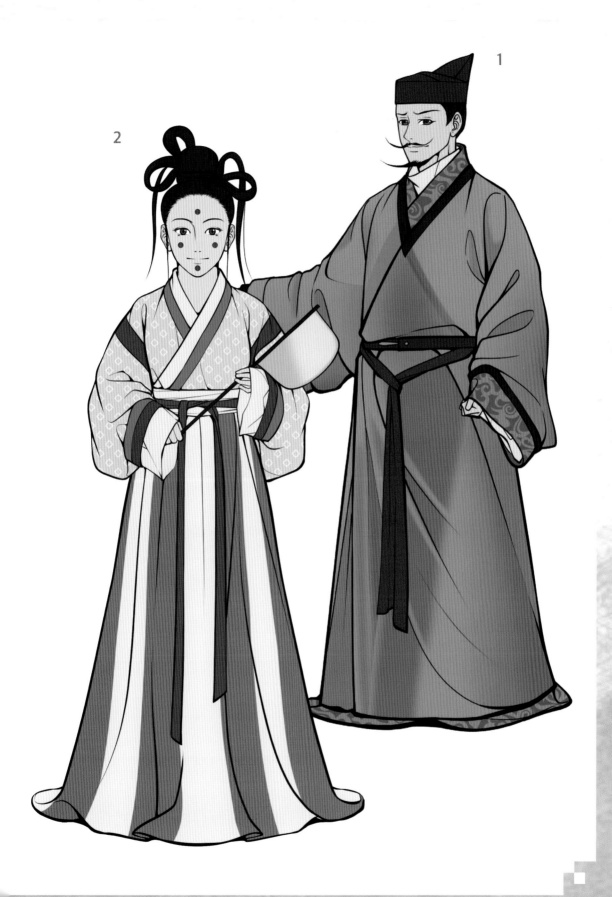

北朝前期
북조 전기
386~534

한족의 문화를 받아들인 이민족

탁발선비족은 386년에 북위를 건국하였으며 이후 439년에 중국 북부를 통일하고 5호 16국 시대를 종결시켰다. 선비족의 의복은 본래 유목 민족 고유의 간편한 호복이었다. 그러나 효문제는 사회 제도, 복식, 이름 등을 개혁하면서 옷차림 역시 한족의 옷을 적극적으로 받아들였다. 덕분에 북위는 선비족의 초원 문화와 서역 문화는 물론, 중원의 한족 문화가 서로 영향을 주며 공존하였으며 유물 역시 한족의 옷이 많이 보인다. 한편, 전통 선비족의 의상은 평상복 및 군복으로 사용되며 명맥을 이어 갔다.

1. 북위의 <노작도>, <비식도>, <부부병좌도> 등을 참고한 선비족 여성.

왼쪽 여밈 옷깃, 그리고 짧은 소매로 이루어졌다. 발에는 목이 높은 가죽신인 화(靴)를 신었다. 머리카락을 땋아 늘어뜨린 삭두(索頭) 위로 추위와 바람을 막기 위해 수군풍모(垂裙風帽)를 썼다. 모자를 쓰는 풍습 때문에 선비족의 머리 모양에 대해서는 확인하기 어려운 경우가 많다. 머리통을 완전히 덮고, 귀 뒤로 긴 드림이 어깨 아래까지 내려온다. 남성의 경우 여성의 옷과 같으며 치마 대신 통이 좁은 바지를 입고 허리띠를 맸다.

2. 사마금룡묘 채회인물고사칠병 <열녀고현도> 속 한족 여성.

규의 옷자락의 형태적 변화가 주목할 만한다(86쪽 참고). 기다란 천 장식인 섬은 사라지고 대신 피백처럼 어깨에 걸치는 긴 천이 사용되었다. 상의에서 완전히 분리된 소가 폐슬 형태로 변한 덧치마 좌우에 붙이면서 마치 전갈과 같은 모양이 만들어졌다. 치마의 끝단에는 주름 장식(襉)을 덧붙였다. 점차 다양한 화장 기법이 유행하고, 화려하고 청아한 모습으로 발전했다.

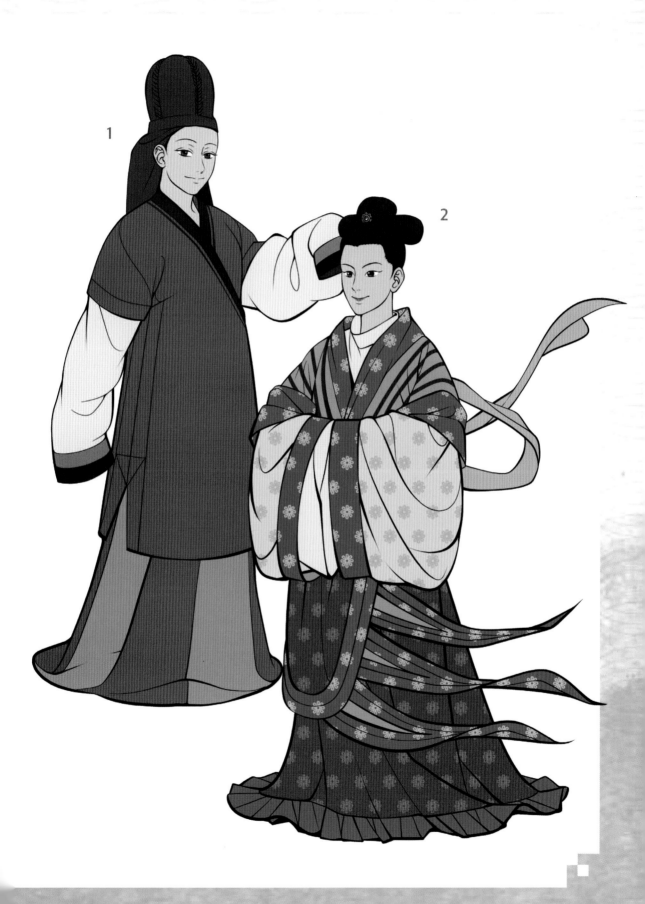

·南北朝時代·
남북조 시대
420~589

| 혼란한 시대 속에서 태어난 유유자적 |

　남북조 시대 남성 복식은 기본적으로 한나라 때보다 훨씬 여유로워졌는데 이는 신하들의 관복에서 가장 잘 드러난다. 이전까지 고관대작들은 공식적인 자리에서 꼭 책 위에 관을 써야 했으나 남북조 시대에 이르면 하급 관리들처럼 관 없이 책만 착용할 수도 있게 되었다. 끈 없이 착용하는 평건책과 같은 모자는 귀천을 가리지 않고 널리 퍼졌으며 무관들의 기본 복장이 되었다. 보통 한족은 오른쪽 여밈, 이민족은 왼쪽 여밈으로 구분하지만 이 시기 기록상으로는 왼쪽과 오른쪽 모두 공존하였다. 이러한 자유로운 모습은 모두 북방 유목 민족의 영향을 받은 것으로 당시의 분위기를 느낄 수 있다.

1. <역대제왕도권>을 참고한 남북조 시대 평상복.

　고습(袴褶)이란 바지와 짧은 저고리를 뜻하며 북방 유목 민족의 호복을 가리킨다. 위·진 시대 이후 고습은 중원 지방에서 군복이자 평상복으로 자리 잡았다. 통이 좁았던 소매는 한족의 취향에 맞게 점차 넓어졌다. 마찬가지로 통이 넓고 발을 가릴 정도로 길어져 치마처럼 변한 바지는 거치적거리지 않게 바지통을 살짝 들어 올리고 명주끈으로 무릎 밑에서 묶어 '박고' 형태를 만들었다. 상의로는 붉은색 윗도리를 즐겨 입었다고도 한다. 이러한 옷차림은 당나라까지 이어졌다.

2. <낙신부도>를 참고한 남북조 시대 관복.

　남북조 시대 황제와 제후, 신하들의 기본 조복 관모는 농관이었는데, 이는 번관, 건관, 무변 등으로 불렸다(145쪽 참고). 소매가 넓은 포의 옷깃은 가슴이 드러날 정도로 낮게 여며진 모습이 나타나기도 한다. 포가 바닥까지 끌리는 형태, 치마를 입은 형태, 통이 넓은 바지를 입은 형태 등으로 다양하게 복원된다.

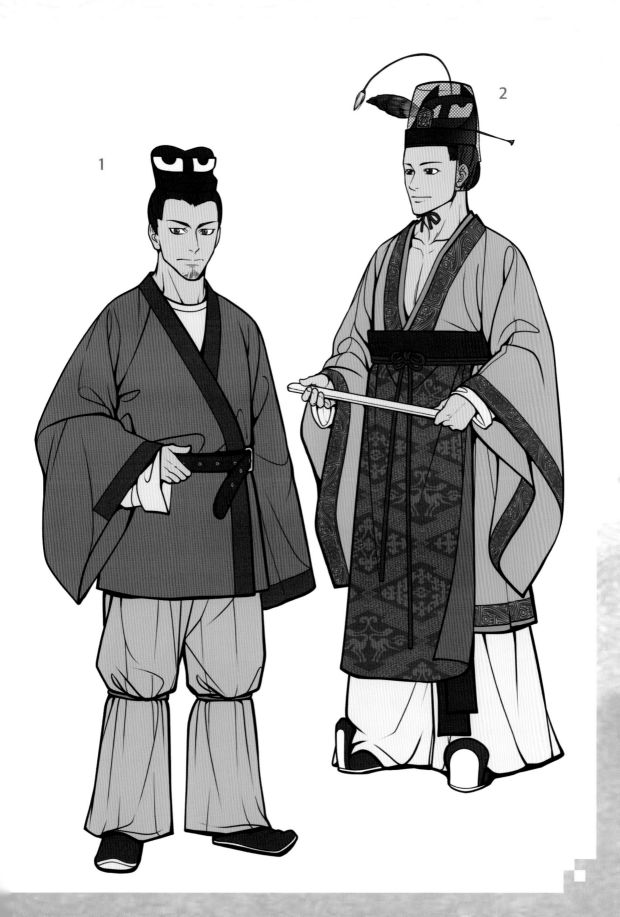

魏晉南北朝 髮形
위·진·남북조 시대 머리 모양

 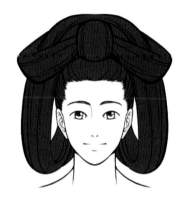 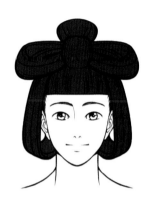

　서진 시기 여성들은 정수리에서 위로 솟은 작은 십자계(十字髻)를 했다. 동진 시기에 들어서면 머리카락이 풍성한 미인을 표현하기 위해 십자계가 커져서 정수리를 덮고 양쪽으로 귀까지 덮게 되었다. 이렇게 커진 머리 모양을 위해서는 가발을 덧붙여야 했는데 당시 가발은 가두(假頭)라고 불렀다. 자신의 가두가 없는 집안에서는 예장을 위해 다른 집안의 가두를 빌리는 차두(借頭)를 해야 했고 평소에는 가발이 없는 무두(無頭)로 자신의 머리카락만을 사용해야 했다.

| 1 | 2 | 3 |

1. 건괵(巾幗) : 한나라 때 이마를 두르던 건괵은 점차 커지면서 정수리를 덮고 양쪽이 뾰족한 형태가 된다.
2. 백갑(白帢) : 조조가 발명했다고 전해지는 정수리가 움푹한 모자. 함몰된 부분에 끈을 둘러서 고정한다.
3. 고옥모(高屋帽) : 대롱처럼 뚜껑이 높은 모자. 다양한 형태가 있으며 황제와 태자의 것은 하얀색이다.

平巾幘
평건책

평건책은 개책, 평상책과 같은 책(幘) 형태의 머리쓰개이다. 본래 일반인의 이마를 두르는 머리쓰개인 책은 후한 시기부터 머리 전체를 덮으면서 개(介) 자형 뚜껑이 생겨 개책이라 하였다. 또한 정수리가 비스듬히 평평한 책을 관의 밑받침으로 사용하였는데 이것이 평상책이다. 위·진·남북조 시대부터 책의 앞면에는 반원형의 평평한 부분이 있고, 뒷면에는 점차 위로 솟으며 뾰족한 돌기를 가진 평건책이 만들어진다. 평건책은 머리통 전체를 덮지 않고 상투만 작게 덮기 때문에 소관(小冠)이라고 하였다. 위·진·남북조 시대에는 이렇게 작은 모자를 쓰고 이와 대조적으로 매우 크고 헐렁한 옷을 입는 풍류가 있었다고 한다.

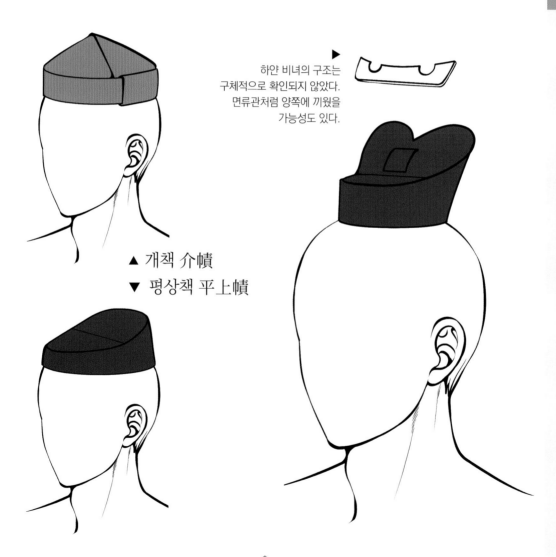

하얀 비녀의 구조는 구체적으로 확인되지 않았다. 면류관처럼 양쪽에 끼웠을 가능성도 있다.

▲ 개책 介幘
▼ 평상책 平上幘

皮弁
피변

본래 변(弁)은 정수리가 높고 뾰족한 고깔이라는 뜻이다. 뾰족한 가죽 조각을 양손을 손뼉치듯 합쳤을 때의 모양으로 연결한 것인데, 한국의 절풍과 같은 계통이다. 중국에서는 전국 시대 무령왕 때부터 그 흔적이 보인다(38쪽 참고). 비녀를 쓰지 않고 간단하게 착용하였는데 이후 가죽 밑단은 접어 올리면서 관모의 형태가 완성된 것으로 보인다. 위·진 시대에 이르면 하얀 모자인 백갑, 또는 고옥모의 일종으로 여겨지기도 하며(94쪽 참고), 상류층 사이에서 크게 유행하게 되었다.

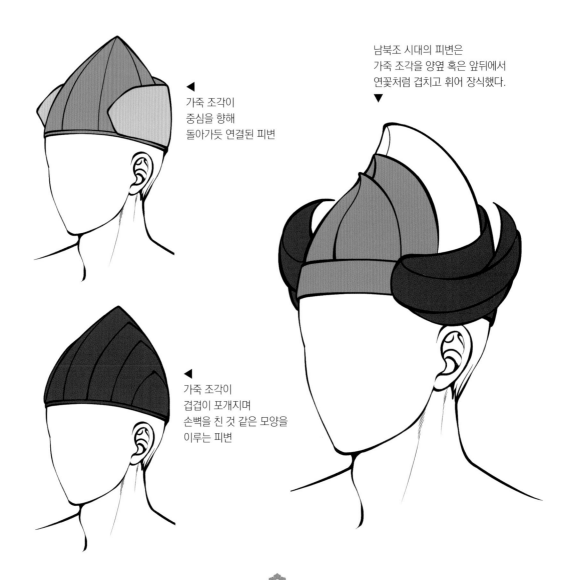

가죽 조각이
중심을 향해
돌아가듯 연결된 피변

남북조 시대의 피변은
가죽 조각을 양옆 혹은 앞뒤에서
연꽃처럼 겹치고 휘어 장식했다.

가죽 조각이
겹겹이 포개지며
손뼉을 친 것 같은 모양을
이루는 피변

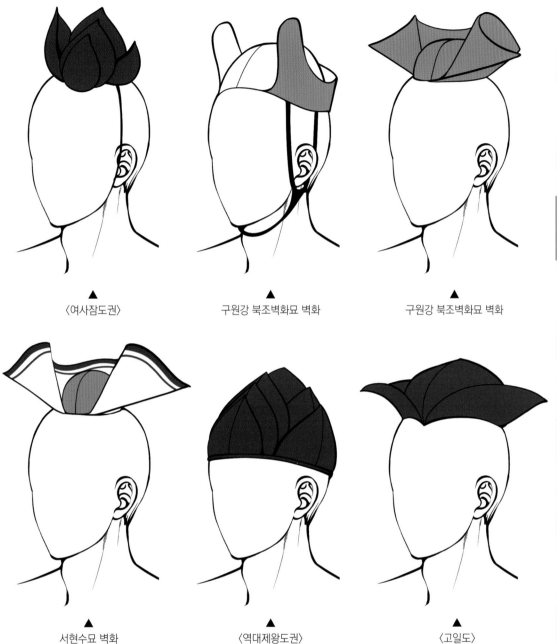

▲
〈여사잠도권〉

▲
구원강 북조벽화묘 벽화

▲
구원강 북조벽화묘 벽화

▲
서현수묘 벽화

▲
〈역대제왕도권〉

▲
〈고일도〉

　피변은 가죽 조각을 접거나 붙여서 정수리를 향해 감싸듯 만들었다. 시기나 유물에 따라 위변(圍弁),
관변(冠弁) 등으로도 불리지만 구체적인 구분의 기준은 모호하다. 피변은 다른 관모들과 마찬가지로 상
투를 감싸던 작은 소관(小冠)에서 점차 머리통 전체를 덮은 모자 형태로 커졌다. 뾰족한 고깔의 의미가
사라지고 둥글게 말리는 형태에 치중하면서 이후에는 통천관과 비슷하게 둥근 모양으로 변한다.

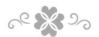

魏晉南北朝 前期 服式
위·진·남북조 전기 복식

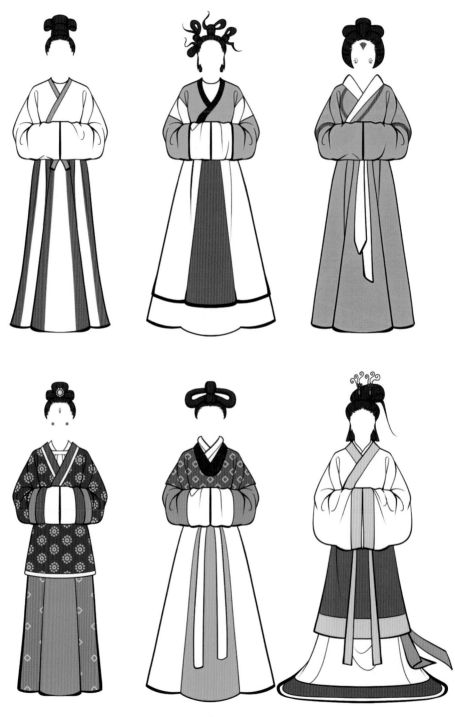

북부 이민족인 선비, 흉노의 유물은 좀 더 알록달록하며, 서부 이민족인 강족, 저족의 옷은 비교적 소박하고 한족의 옷과 유사하다. 고구려 벽화상에는 선비, 흉노 계통의 옷이 나타나는데 중국 본토에는 한나라 말기부터 이와 같은 복식이 전파되었다.

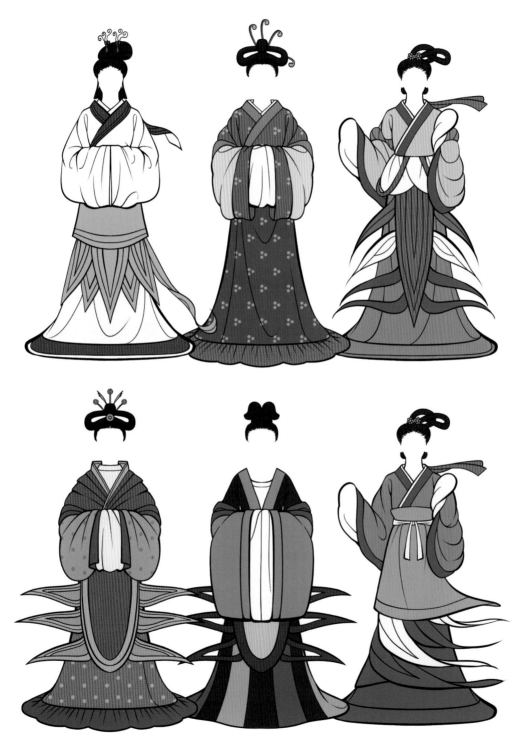

南北朝婚服
남북조 혼례복
420~589

| 시대의 철학을 담은 하얀 예복 |

　본래 고대의 혼례복은 주나라 제도에서 이어진 검은색이 가장 으뜸으로 여겨졌다(20쪽 참고). 진·한 시기에도 검은색, 붉은색 등 짙은 색이 주로 사용되었지만 직조 기술이나 염색처럼 다양한 공예와 미학이 성숙하면서 평상복과 마찬가지로 혼례복도 점차 화려해졌다. 위·진·남북조 시대에 들어서면 다양한 민족 문화를 포함하여 현학(玄學)과 불교 등 새로운 문물이 발전하였다. 현실에서 벗어난 정신적인 자유를 추구하면서 사람들은 흰색을 애용하였고(104쪽 참고) 혼례복도 흰색이 사용된 시대였다. 이를 위나라를 계승한 진나라의 국색이 흰색이었기 때문이라고 보는 견해도 있다. 하지만 구체적인 복식 유물이나 연구는 부족하며 이 시기의 『동궁구사』 기록에 따르면 흰색과 함께 강(絳)색, 단(丹)색, 자(紫)색, 벽(碧)색 등이 언급되는 것으로 보아 실제 혼례복의 색상은 좀 더 다양했을 것이다.

1. 남북조 시대 남성의 혼례복.

　전체적으로 백사(白紗)가 사용되었고 상의는 백견삼(白絹衫)이었다. 흰색 옥패를 사용하였다. 관모이면서 평상복 모자이기도 한 평건책을 썼으며, 그 위에는 위요를 둘렀는데, 위요(圍腰)란 허리에 두르는 짧은 덧치마 형태의 장식이다. 혼례복은 하얀 옥으로 만든 옥패로 장식되었다고 한다.

2. 남북조 시대 여성의 혼례복.

　남북조 시대에는 맞깃인 대금형 저고리를 사용한 유군이 유행하였다. 치마 위에 짧은 위요와 함께 하늘하늘한 허리띠 장식인 소와 섬을 추가하였으며 팔에는 피백을 걸쳤다. 머리는 위·진·남북조 시대를 대표하는 십자계이며 보요와 승 등의 비녀를 꽂아 장식하였다.

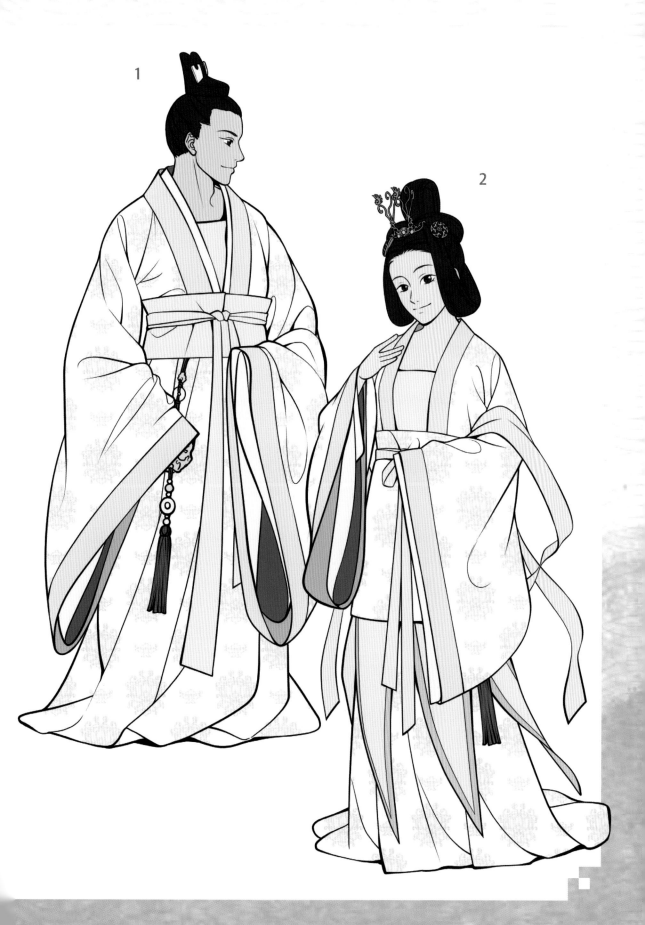

北朝後期
북조 후기
534~577

| 선비족의 독특한 복식 문화 |

후대에 이르러 북위는 의복의 화려함을 금하고 직물의 양을 제한하여 고위 관료인 왕공 이하 사람들이 직성(織成), 수(繡), 금옥, 주기(珠璣) 등 사치품을 장식에 사용하는 것을 엄격하게 금지하였으며 서민의 비단 사용 역시 금하였다. 이전까지의 아래로 갈수록 나팔꽃처럼 퍼지던 옷자락과 비교해 보면 후기의 옷자락은 직선적으로 떨어지는 모습을 볼 수 있다. 북위는 마침내 동위와 서위로 분열하였다가 다시 북제와 북주가 되었다. 북조의 복장을 전하는 벽화나 도용의 발굴품은 남조에 비하여 상당히 많은데, 이전처럼 여전히 선비족이 지배층이었다.

1. 여여공주묘에서 출토된 동위의 여성 도용.

일반 시녀들의 외출복은 이민족 호복의 영향이 강하게 느껴진다. 머리에 쓴 호모(胡帽)는 양털이나 가죽으로 만들며 다양한 형태가 있는데 머리를 둥글게 덮고 드림이 있는 모양이 가장 대표적이며 드림을 위로 접어 올릴 수도 있었다. 안쪽으로 보이는 옷의 형태는 남성의 평상복과 크게 차이가 없다(92쪽 참고). 호복인 고습 차림이 많다는 것 또한 남조와 다른 북조의 특징이다.

2. 서현수묘 벽화, 최분묘 벽화를 참고한 북제 여성.

어깨가 보일 정도로 넓은 교령의 옷깃과 넓은 소매가 눈에 띈다. 안쪽에는 둥근 옷깃인 원령이 달린 내의를 입고 있다. 북조는 남조에 비해서 덧치마인 위요가 더 유행했고 허리 부분의 꾸밈이 발달했다. 치마를 가슴까지 높게 올려 입고 넓고 긴 허리띠로 장식한다. 머리 위로 솟은 뾰족한 관 또는 머리 모양은 북제 여성의 특징이다.

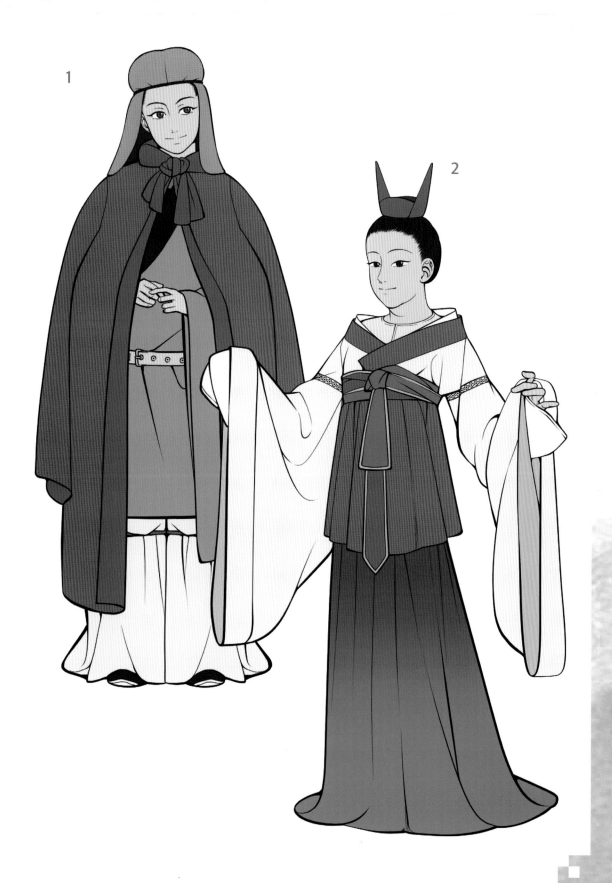

南朝
남조
420~589

| 강남 문화의 여유로움 |

강남의 육조는 삼국 시대의 오나라, 16국 시대의 동진을 거쳐서 유송, 남제, 소량, 남진으로 이어졌다. 북부에서 이주한 한족들 중심의 국가였던 만큼 기본적으로 한나라 복제를 답습하였지만 혼란기를 엮으며 북방 유목 민족의 호복 영향이 점차 강해진다. 남조의 복식은 아주 단순하며 이전보다 격식을 차리지 않게 되었다. 복장의 계급성이 없어지면서 유유자적하고 퇴폐적인 옷차림이 된 것이다. 동진의 안지추가 저술한 『안씨가훈』에서는 남조의 사대부들이 모두 넉넉하게 여유가 있는 포에 포대를 매고 높은 나막신을 신은 단정치 못한 복장이었다고 한탄하였다. 일반 서민들이 주로 이용하던 나막신(屐)은 습하고 더운 강동 생활에 편리하였을 것이다. 반대로 상류층의 복식이 아래로 퍼지기도 해서 곤면의 십이장문이 완화되고 품계를 넘어서 상위의 문장을 사용하는 것이 유행하기도 하였다.

1. 염립본 <역대제왕도권>의 황제들을 참고한 의상.

붉은색, 노란색, 흰색 등 밝은색 바탕에 검은색 연이 둘러진 포를 입었다. 머리에 쓰고 있는 것은 피변의 일종으로, 백갑으로 보기도 한다(96쪽 참고). 본래 백색은 평민들의 색깔이었지만 남조에서는 신분에 관계 없이 흰색이 유행하면서 얇은 흰색 비단 모자가 지배 계층에서 유행하였다. 같은 <역대제왕도권> 속 북조의 이민족 황제들이 오히려 한족 황제들처럼 정식 예복으로 면류관을 차려입은 모습과 비교된다.

2. 염립본 <역대제왕도권>의 시녀들을 참고한 의상.

겉옷인 포처럼 허리까지 내려오는 긴 저고리는 5호 16국 시대 이후부터 남북조 시대에 유행하였다. 형태상 허리에는 덧치마를 입거나 허리끈을 매었던 것으로 보인다. 크고 넓은 소맷자락이 보편적으로 자리 잡게 되었다. 머리로는 양갈래로 묶는 각종 쌍계가 유행하였다. 삽화의 쌍계는 둥근 고리를 만들어 늘어뜨리는 쌍환수계(雙鬟垂髻)이다.

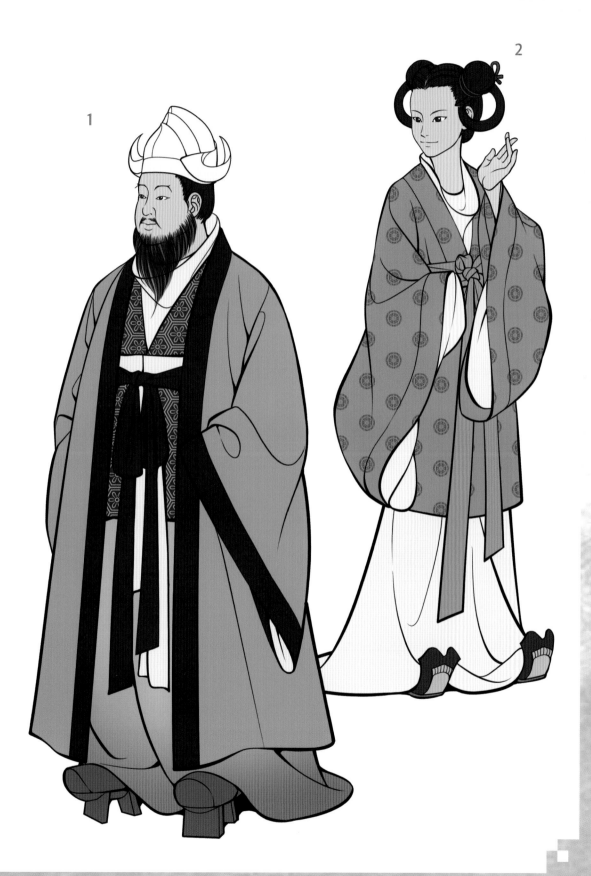

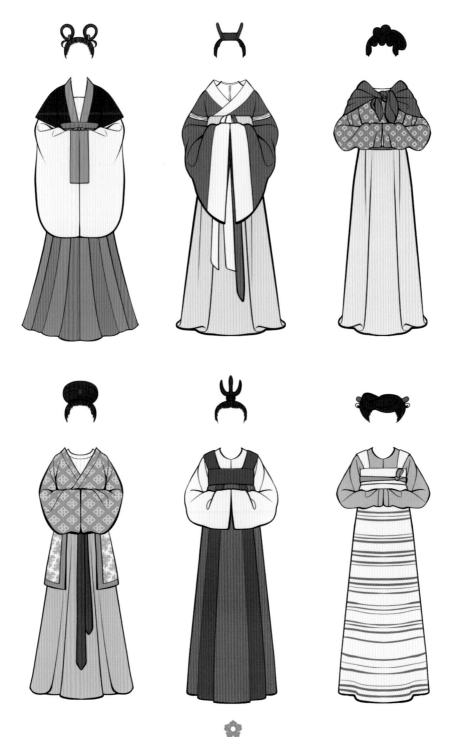

남북조 시대 후기의 의상은 전기와 비교해서 깔끔하고 정갈하다. 북조의 옷은 비교적 장식이 더 많고 색상이 화려하며, 남조의 옷은 색 배합은 비교적 단순하고 긴 소매가 많다. 맞섶의 짧은 저고리, 긴 소매, 가슴 위로 치켜올려 입은 치마 등은 수·당 시대에서 주로 볼 수 있는 복식의 형태가 이 시기에 이미 발전하고 있었음을 보여 준다.

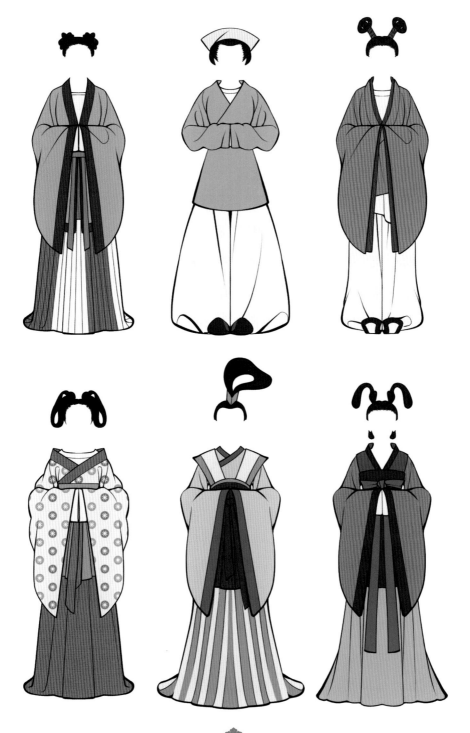

5 수·당 시대
- 세계 제국의 출현
581 ~ 907

분열의 시대가 끝나고 중국에서는 수나라를 거쳐 역사상 최고의 황금기로 불리는 당나라가 건국되었다. 약 300년간 지속된 당나라는 동서양을 아우르는 사회 교류와 교역으로 경제 및 문화적으로 매우 풍요로운 시대를 구가했다. 당시 당나라의 수도 장안은 세계 최대의 문화도시이자 세계 상인들의 집합소였으며 홍모벽안의 외국인들이 넘쳐 났다. 가령 당나라의 수많은 유물에는 서역인들의 모습, 특히 교류가 매우 활발했던 이란계 유목민족인 소그드인들의 모습이 매우 자연스럽게 녹아들어 있다.

이러한 특징은 복식 문화에도 매우 큰 영향을 미쳤다. 외래 문화를 적극적으로 받아들이는 개방적인 사회 풍토 속에서 새롭게 단장한 중국 복식 문화는 매우 밝고 적극적인 시대를 이끌었다. 당나라의 옷은 세계의 모든 옷을 흡수하고 또한 확산시켰다. 풍염하고 농염한 아름다움을 새로운 미의 기준으로 내세웠으며, 이는 흔히 말과 모란꽃으로 상징된다.

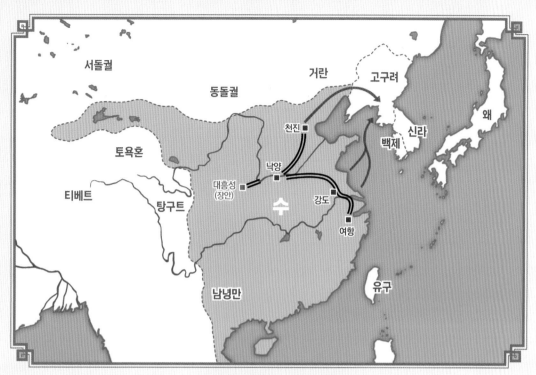

수나라의 대운하와 고구려 원정

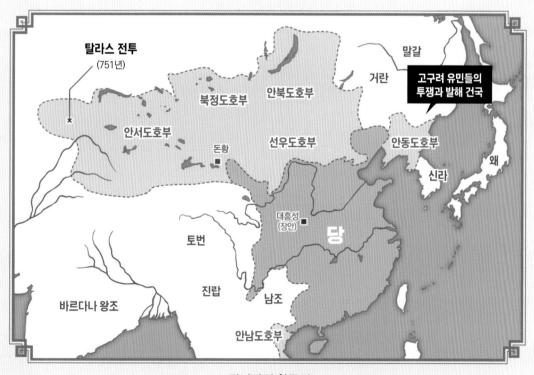

당나라의 황금기

隋 수나라
581~618

난세의 종결과 천하통일의 꿈

북주의 외척이었던 양씨 가문의 문제는 수나라를 건국하고 남부를 병합하면서 마침내 한나라 이래 분열된 중국을 400년 만에 통일했다. 그러나 양제에 이르러 대운하 건설로 백성들의 삶이 가혹해지고, 두 차례에 걸친 고구려 원정까지 실패에 그치면서 결국 수나라는 민중의 반란으로 멸망하게 되었다. 수나라 때 남성의 옷은 북조, 여성의 옷은 남조의 영향이 강하며 이후 당나라에 들어서면 여성들 사이에서도 북부 이민족의 유행이 퍼지게 된다. 또한 수나라에서는 방직업이 크게 발전하면서 사치스러운 당나라 복식이 등장하는 배경이 되었다.

1. 산시성(산서성) 구원강 벽화 등을 참고한 수나라 남성.

수나라의 옷은 남북조 시대와 당나라 사이 과도기적인 형태를 가지고 있다. 머리에 천을 두르는 복두 문화는 수나라 때 완전히 정착하였지만 건자를 사용하지 않아 머리통이 둥글고 이마 앞에서 천을 묶는 등 당나라 복두와 형태가 조금 다르다.

2. 중국 국가박물관에서 소장 중인 여성 시녀 도용.

머리 양쪽으로 묶은 쌍계, 폭넓은 소매는 남조 시대부터 이어진 특징이다. 속저고리는 겉저고리와 대조적으로 둥근 깃에 좁은 소매가 사용되었다. 허리끈 아래로 긴 치마가 바닥까지 내려오며 앞으로 치켜올라간 신발 끝만이 치마 밖으로 보인다. 남북조 시대와 수나라 초기의 옷은 직선적인 느낌이 강하다.

3. 상하이박물관에서 소장 중인 춤추는 여성 도용.

정수리 위로 커다랗게 부풀린 얹은머리가 눈에 띄는데, 이러한 머리 모양은 상하이박물관 내의 다른 도용 유물, 고궁박물관이나 미국 메트로폴리탄미술관 등의 수나라 유물에서도 발견된다. 치마는 가슴 위까지 바짝 치켜올렸고, 상의의 소매로는 딱 붙는 착수 형태가 유행하기 시작한다.

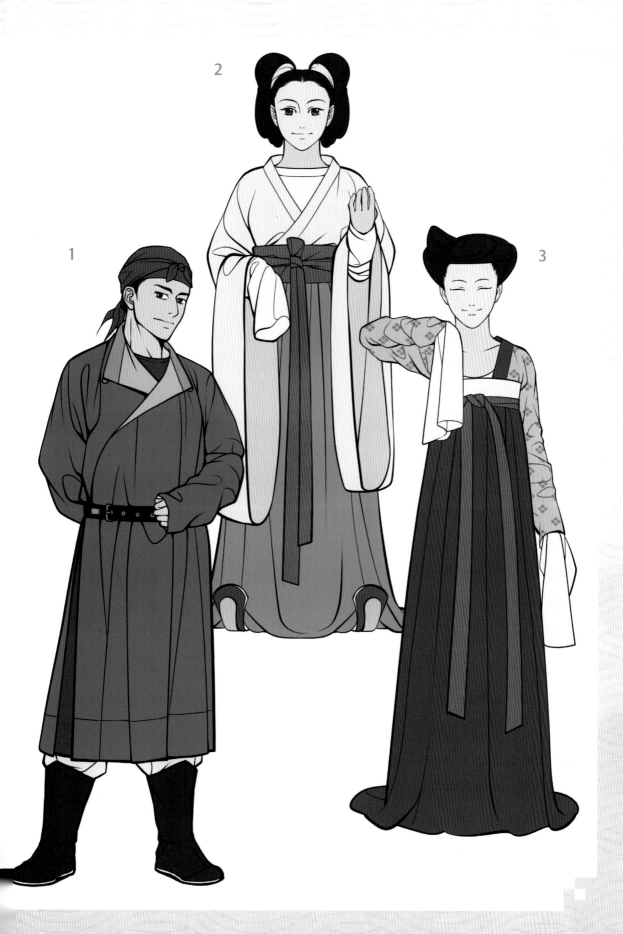

結椎式 髻
결추식 계

결추식은 머리카락을 몽둥이처럼 하나로 묶는다는 뜻으로, 선진 시대부터 있었던 가장 기본적인 머리 모양을 말한다. 고추계(高椎髻)는 높이 솟은 몽둥이 모양을 말하며, 경계(傾髻)는 한쪽으로 치우친 모양이다. 마치 말에서 떨어졌을 때 헝클어진 머리처럼 한쪽으로 흘러내린 머리 모양에는 추마계(墜馬髻), 타마계(墮馬髻), 와타계(倭墮髻) 등이 있는데 명칭은 혼용된다. 포가계(抛家髻)는 귀 밑과 얼굴을 감싼 형태, 모단계(牡丹髻)는 모단(모란)처럼 풍성한 머리 형태를 말하며 이러한 형태는 주로 중후기에 유행했다.

▲ 고추계 高椎髻

▲ 경계 傾髻

▲ 모단계 牡丹髻

▲ 타마계 墮馬髻

▲ 와타계 倭墮髻

▲ 포가계 抛家髻

雙掛式 髻
쌍괘식 계

쌍괘식은 양쪽을 좌우대칭으로 나누어 묶는다는 뜻으로, 즉 쌍상투 또는 쌍계를 말한다. 관계(丱髻)는 양쪽을 동그란 뿔처럼 묶은 모양, 쌍아계(雙丫髻)는 아(丫) 자처럼 세로로 세운 모양, 쌍수계(雙垂髻)는 묶은 쌍계를 아래로 늘어뜨린 모양으로 수연계(垂練髻)라고도 하였다. 쌍평계(雙平髻)는 작은 고리 모양이고 수괘계(垂掛髻)는 고리를 옆으로 길게 늘어뜨려 매단 모양이며, 결환식으로 분류할 수도 있다. 쌍영계(雙纓髻)는 정수리에 뒤꼭지가 뾰족한 장식 구슬 모양 한 쌍을 세운 형태이다. 이러한 쌍계는 대부분 어린아이들의 대표적인 머리 모양으로 시대를 구분하지 않고 두루 유행하였다.

▲ 관계 丱髻

▲ 쌍아계 雙丫髻

▲ 쌍수계 雙垂髻

▲ 쌍평계 雙平髻

▲ 수괘계 垂掛髻

▲ 쌍영계 雙纓髻

盤疊式 髻
반첩식 계

반첩식은 정수리에서 모아 묶은 머리를 위로 겹겹이 쌓아 표현하는 것을 부르는 말이다. 라계는 소라 껍데기처럼 쌓은 머리를 말하며, 한 개는 단라계(單螺髻), 두 개일 경우 쌍라계(雙螺髻)라고 부른다. 백합계(百合髻)는 다양한 방향으로 여러 갈래로 얽은 모양이다. 위쪽을 향해서 둥글고 풍성하게 얹은 머리 모양은 반환계(盤桓髻)라고 하며, 복계(福髻)는 네 갈래로 돌리며 묶은 머리 모양이다. 높게 얹은 고계 대부분은 반첩식 계에 해당하는데 대표적으로 둥글게 펼친 머리 모양인 선형계(扇形髻)가 있다.

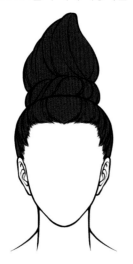

▲ 단라계 單螺髻

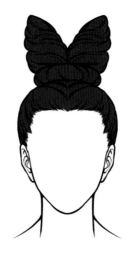

▲ 쌍라계 雙螺髻

▲ 백합계 百合髻

▲ 반환계 盤桓髻

▲ 복계 福髻

▲ 선형계 扇形髻

結鬟式 髻
결환식 계

결환식은 머리카락으로 둥근 고리를 만드는 방식이다. 위·진·남북조 시대부터 유행하였으며, 흔히 선녀들의 머리로 알려져 있다. 능운계(凌雲髻)는 구름처럼 둥글게 하나의 고리를 만든 단환계이며, 비선계(飛仙髻)는 두 개의 고리를 만든 쌍환계이다. 세 개 이상의 고리를 만드는 머리 모양은 비천계(飛天髻)라고 한다. 수환분소계(垂鬟分髻髻)는 고리를 만들고 남은 뒷머리를 늘어뜨리는 머리 모양이며, 고리가 두 겹으로 겹쳐지는 것은 쌍환망선계(雙鬟望仙髻)라고 부른다.

수·당
시대

▲ 능운계 凌雲髻

▲ 비선계 飛仙髻

▲ 비천계 飛天髻

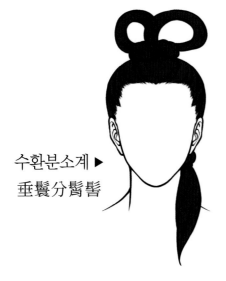

수환분소계 ▶
垂鬟分髻髻

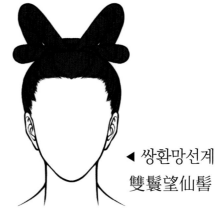

◀ 쌍환망선계
雙鬟望仙髻

反綰式 髻
반관식 계

반관식은 정수리에서 머리카락을 돌려 특정한 모양으로 연출한 방식이다. 반번계(半翻髻)는 연꽃처럼 비스듬하게 젖혀진 모양인데 칼날 같은 단도계와 쌍도계 등이 포함된다. 원보계(元寶髻)는 말발굽 모양의 원보를 닮았다고 해서 붙은 이름이다. 경곡계(驚鵠髻)는 놀란 백조가 날갯짓하듯 중앙을 교차시킨 모양이다. 조천계(朝天髻)는 하늘을 향해 비스듬하게 올라가는 모양으로, 5대 10국 시대부터 송나라 때까지 크게 유행한다.

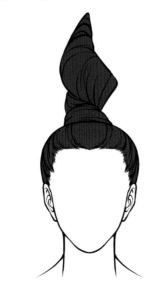 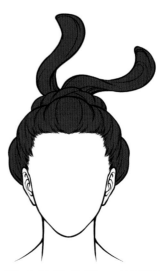

▲ 단도반번계 單刀半翻髻 ▲ 쌍도반번계 雙刀半翻髻

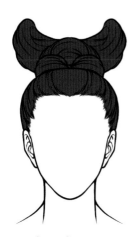

▲ 원보계 元寶髻 ▲ 경곡계 驚鵠髻 ▲ 조천계 朝天髻

擰旋式 髻
영선식 계

영선식은 머리카락을 어지럽게 꼬거나 틀어서 특정한 방향으로 흘러가듯 표현하는 머리 모양이다. 수운계(隨雲髻)는 옆으로 흘러가는 구름 모양, 능허계(凌虛髻)는 머리카락이 빈 공간을 한 바퀴 휘듯이 감는 모양을 뜻한다. 머리 가운데에서 이마 앞을 향해 머리카락이 말린 모양은 회심계(回心髻)라고 한다. 정수리에서 위쪽을 향해 꼬는 모양 중 영사계(靈蛇髻)는 뱀처럼 비틀린 모양을 말하며, 조운근향계(朝雲近香髻)는 아침의 뭉게구름처럼 위로 비틀면서 쌓은 모양이다.

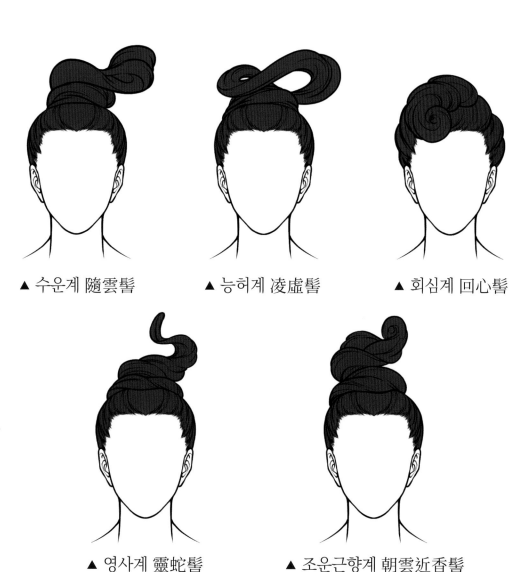

▲ 수운계 隨雲髻　　▲ 능허계 凌虛髻　　▲ 회심계 回心髻

▲ 영사계 靈蛇髻　　▲ 조운근향계 朝雲近香髻

唐眉粧
당나라 눈썹

당나라에서는 다양한 눈썹 화장이 유행하였다. 특히, 풍류를 즐겼던 현종 때는 열 가지 모양의 눈썹을 그린 <십미도>가 제작되기도 하였다. 얼굴 화장 중 시기에 따른 변화가 가장 다양했던 부분으로 눈썹을 잘 그린 궁녀가 황제의 눈에 띄었다는 기록도 남아 있다.

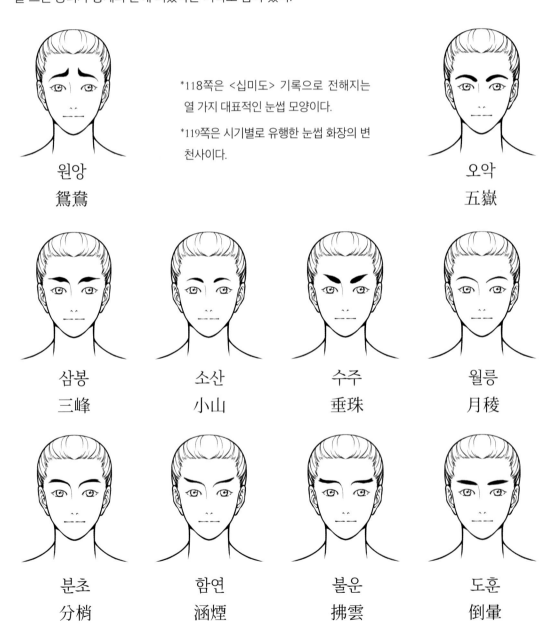

*118쪽은 <십미도> 기록으로 전해지는 열 가지 대표적인 눈썹 모양이다.

*119쪽은 시기별로 유행한 눈썹 화장의 변천사이다.

원앙
鴛鴦

오악
五嶽

삼봉
三峰

소산
小山

수주
垂珠

월릉
月稜

분초
分梢

함연
涵煙

불운
拂雲

도훈
倒暈

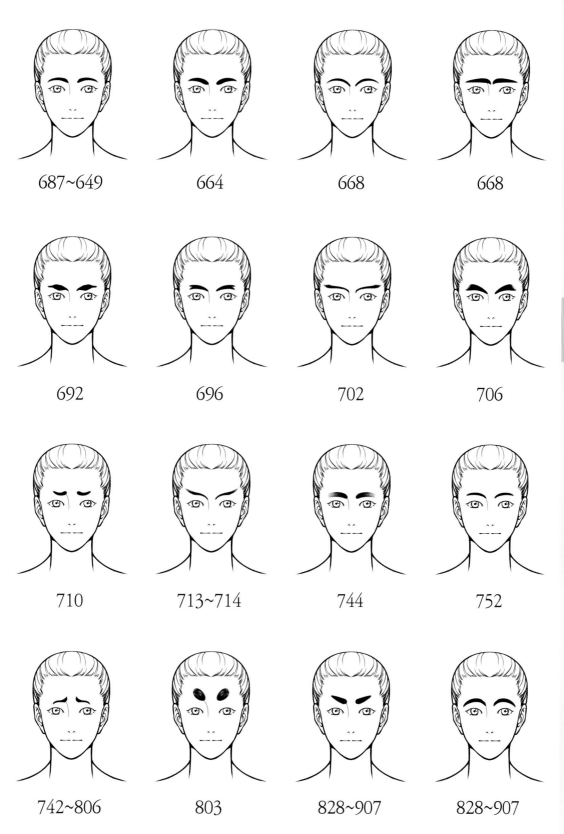

687~649

664

668

668

692

696

702

706

710

713~714

744

752

742~806

803

828~907

828~907

初唐 時期 化粧
초당 시기 화장

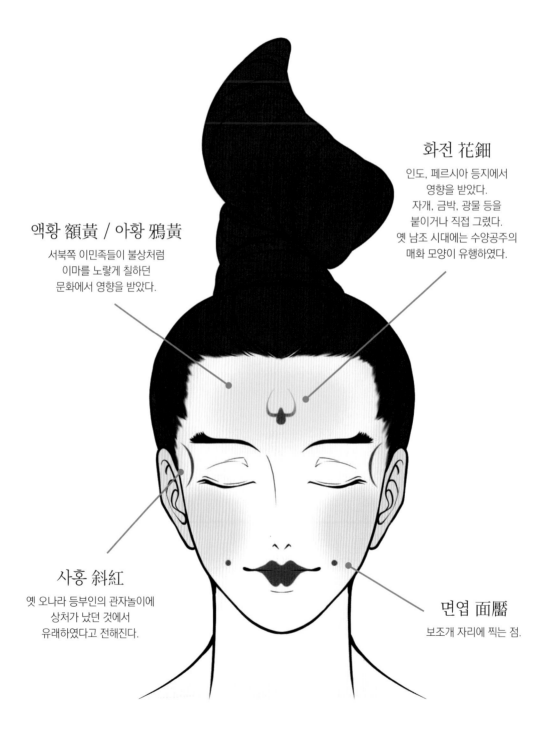

화전 花鈿

인도, 페르시아 등지에서
영향을 받았다.
자개, 금박, 광물 등을
붙이거나 직접 그렸다.
옛 남조 시대에는 수양공주의
매화 모양이 유행하였다.

액황 額黃 / 아황 鴉黃

서북쪽 이민족들이 불상처럼
이마를 노랗게 칠하던
문화에서 영향을 받았다.

사홍 斜紅

옛 오나라 등부인의 관자놀이에
상처가 났던 것에서
유래하였다고 전해진다.

면엽 面靨

보조개 자리에 찍는 점.

중국 복식 문화와 역사 1

中唐 時期 化粧
중당 시기 화장

 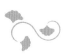

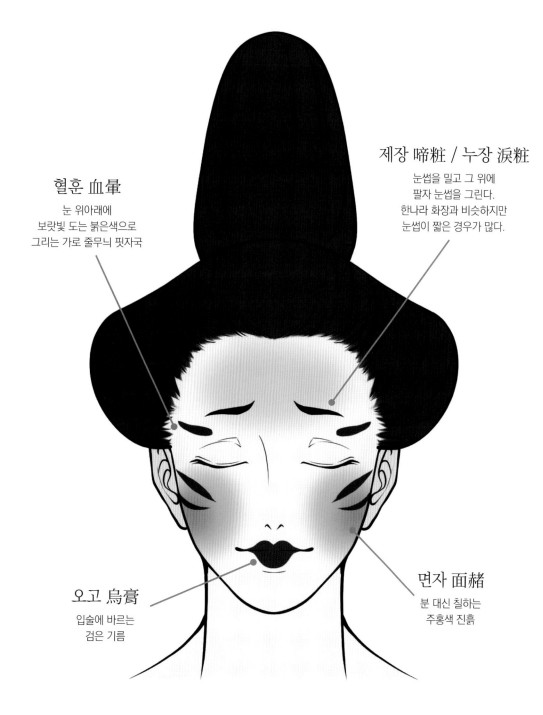

혈훈 血暈

눈 위아래에
보랏빛 도는 붉은색으로
그리는 가로 줄무늬 핏자국

제장 啼粧 / 누장 淚粧

눈썹을 밀고 그 위에
팔자 눈썹을 그린다.
한나라 화장과 비슷하지만
눈썹이 짧은 경우가 많다.

오고 烏膏

입술에 바르는
검은 기름

면자 面赭

분 대신 칠하는
주홍색 진흙

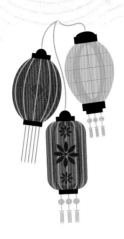

初唐
초당
618~712

│알록달록한 색동의 향연│

이연의 둘째 아들이었던 이세민은 부친에게 몰락해 가는 수나라 조정에 반기를 들 것을 권유하였고 이연은 당나라를 건국하여 초대 황제가 되었다. 이후 형제들 간의 후계자 싸움에서 승리한 이세민은 당 고조 이연의 뒤를 이어 당 태종으로 즉위하였다. 태종은 국가의 제도를 정비하고 태평성대인 '정관의 치'를 이루어 냈다. 당나라 초기, 즉 초당 시기는 이러한 태종의 치세를 기반으로 위·진·남북조 시대부터 이어진 줄무늬 직물이나 섬세한 장식, 화려한 화장 기술이 발전하였다. 연지는 거의 사용하지 않아 얼굴이 하얀 백장(白粧)이라 하였지만 그 외에 화전이나 사엽, 면엽 등을 찍었다. 초당 시기의 옷차림은 일본 나라 시대의 당나라풍에 큰 영향을 주었으며, 김춘추가 당나라와의 외교를 통해 중국 복식 제도를 신라에 받아들인 것 또한 바로 이 시기이다.

1. 당 태종 이세민의 소릉 벽화 속 여성들.

짧은 저고리에 해당하는 단의(短衣)를 입고 반비를 걸쳤다. 노란색은 울금(강황)으로 물들여 그윽한 향기가 퍼졌으며 허리에 짧은 허리치마를 덧입었다. 어깨에는 피백을 두르고(174쪽 참고) 한쪽 끝을 가슴 아래로 허리치마에 넣어 고정하였다. 초당 시기 가장 많이 보이는 머리 모양은 뾰족한 단도반번계이다. 정(丁) 자형의 붉은 칠을 한 막대기를 들고 있는 묘사가 자주 보인다.

2. 실크로드 아스타나 고분군에서 출토된 당나라 목용.

선명한 붉은색과 노란색의 줄무늬 치마가 눈에 띈다. 허리띠 위로 좁은 소매의 초록색 단의를 입고 커다란 무늬가 장식된 반비를 걸쳤다. 양 어깨에는 노란색 피백을 둘렀다. 화려한 화장을 한 얼굴 위로 머리카락을 한 쌍으로 작게 틀어 올린 쌍계를 했다. 당나라에서는 긴 손잡이가 달린 둥근 부채가 유행하였다.

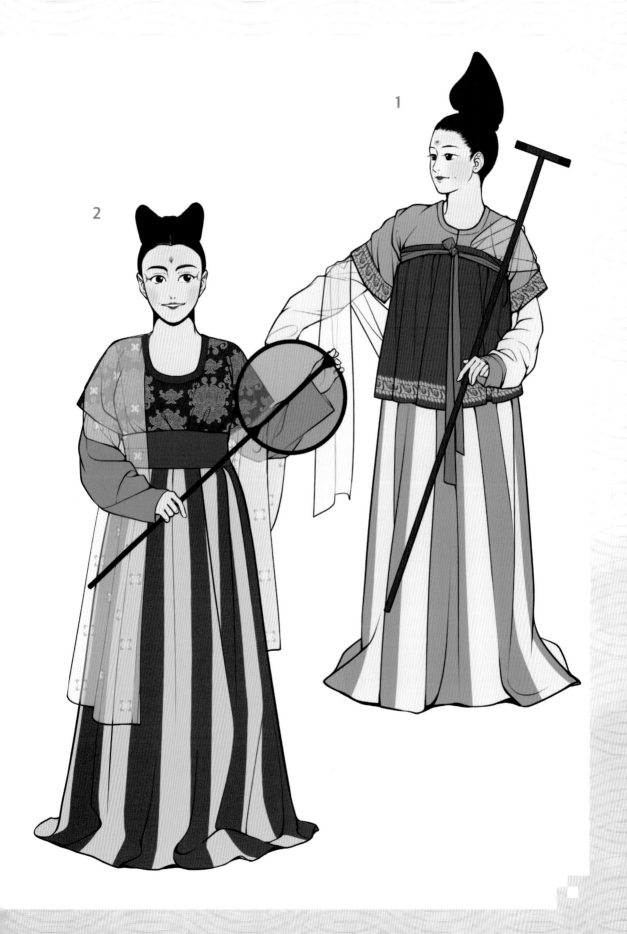

初唐 時期 服飾
초당 시기 복식

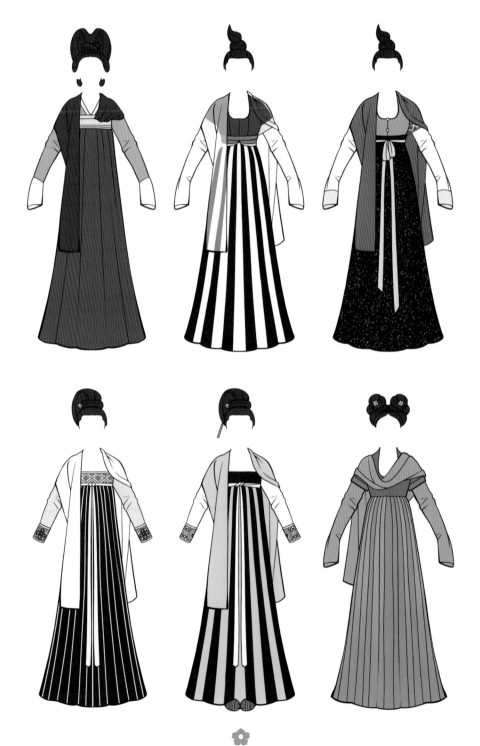

초당 시기는 크게 태종 시기, 고종 시기, 무주 시기로 나눌 수 있다. 태종 시기 복식은 남북조 시대와 크게 다르지 않은 길고 날씬한 치마와 소매로 이루어졌다. 고종 시기에는 더욱 알록달록한 줄무늬와 화려한 머리 모양이 유행하고 허리치마인 위요의 사용이 높아진다.

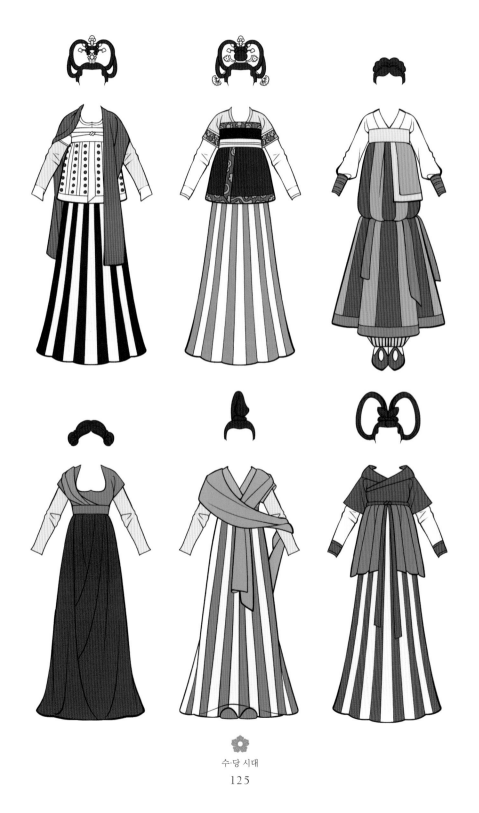

수·당 시대

초당 시기에는 아직 당나라 특유의 풍만한 모습은 나타나지 않아 실루엣이 날씬하고 뾰족하다. 민소매 덧옷인 배자(背子) 혹은 짧은 반소매 덧옷인 반비(半臂)가 중심이 되었으며, 무주 시기에 들어서면 점차 반비의 가슴 부분을 중심으로 하얀 살결을 노출하기 시작하였다.

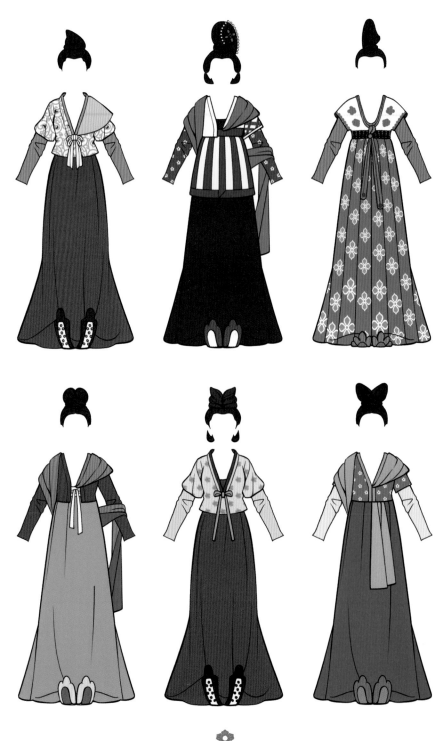

1. 영태공주묘 벽화에 묘사된 무주 시기 복식.

측천무후의 주나라, 즉 무주 시기는 초당 시기의 후반부인 690~705년에 해당한다. 7세기 말 점차 노출이 강해지는 여성 유군의 모습이 나타난다. 삽화에서는 둥근 꽃무늬가 장식된 반비가 맞깃으로 가슴 앞에서 만나고 있는데 유방을 반쯤 드러내 흰 살결을 강조하였다.

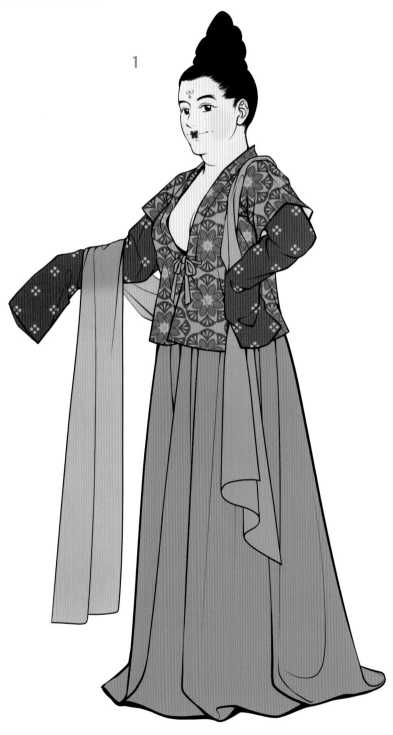

冪籬
멱리

멱리는 본래 서쪽 토욕혼 부근의 이민족 남성들이 외출용으로 쓰던 모자에서 유래하였다. 석모(席帽)라는 검은색 둥근 모자는 유모(油帽)라고도 하였는데, 이동 생활을 하는 이민족 문화를 생각해 보면 한자의 뜻에 따라 기름칠을 한 모자였을 가능성도 있다. 유모는 남북조 시대 후기에 중원으로 유입되었고 이후 초당 시기에 들어서면 중국 한족 귀부인들이 외출하거나 말을 탈 때 유모를 쓰고 아주 얇은 비단이나 망사로 된 천을 둘러 얼굴을 가렸다. 이를 멱리라고 하며, 기원이 된 명칭과 발음이 유사한 유모(帷帽)라고도 하였다. 멱리 또는 유모의 구체적인 형태에 관해서는 아직도 의견이 분분하다. 이후 송나라 시대에 들어서면 무슬림들의 차도르처럼 몸을 감싸는 천이 사용되었다는 점에서 멱리 역시 모자가 아닌 얼굴을 가리는 천으로 해석하기도 한다. 실제로 초당 시기와 성당 시기에는 다양한 방식으로 얼굴이나 머리카락을 가린 모습이 남아 있다.

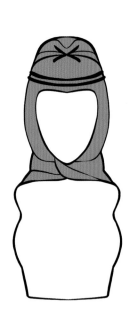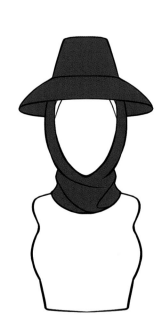

1. 당 태종 이세민의 소릉 중 연비의 무덤 벽화 속 여성.
2. 신장 위구르 자치구 투루판의 아스타나 무덤에서 출토된, 말을 탄 여성.

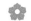

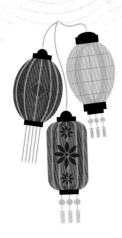

初唐&成唐
초당&성당
618~765

| 동양 각지로 퍼져나가는 둥근 옷깃 |

남북조 시대부터 서북부에서 전파된 호복은 수나라를 거쳐 당나라가 되었을 때 남성 복식의 기본 형태로 자리 잡았다. 이민족의 간편한 호복은 당나라를 대표하는 새로운 형태의 복식 구조를 만들어 냈다. 당나라 남성 복식은 머리를 감싸는 천인 복두, 둥근 깃의 외투인 원령포삼, 그리고 검은색 높은 장화인 고통화(高筒靴)로 이루어진다. 허리띠는 가죽으로 만든 혁대이며 여기에 주머니나 패옥 장식을 매달기도 하였다.

1. 절민태자묘 등에서 출토된 초당 시기 도용.

양팔은 구부리고 주먹을 쥔 자세는 말이나 낙타를 끄는 마부의 모습에서 주로 묘사된다. 옷깃이 둥근 원령포는 소매가 아주 좁고 옷자락이 무릎 언저리까지 내려온다. 평민들은 황색 원령포를 가장 많이 착용하였다. 초당 시기 전기의 복두는 정수리가 낮고 평평한 평두소양식(平頭小樣式)이었지만 이후 점차 높아진 복두는 앞으로 구부러진 형태인 무가제왕양식(武家諸王樣式)으로 변하게 되었다.

2. 산시성(섬서성) 시안 당나라 묘 등에서 출토된 당삼채 도용.

성당 시기에 들어서면 원령포가 이전보다 훨씬 풍성한 형태로 표현된다. 어깨선이 낮아지고 소매로 연결되는 진동도 넓지만 소매 끝부분은 여전히 좁은 편이다. 원령포의 양쪽 옆구리 천을 허리띠 위로 빼내어 주름을 부풀리는 것이 유행이었다. 한편 성당 시기를 대표하는 복두는 윗부분이 매우 과장되어 공처럼 둥글고 큼지막하게 부푼 영왕복양식(英王踣樣式)이다.

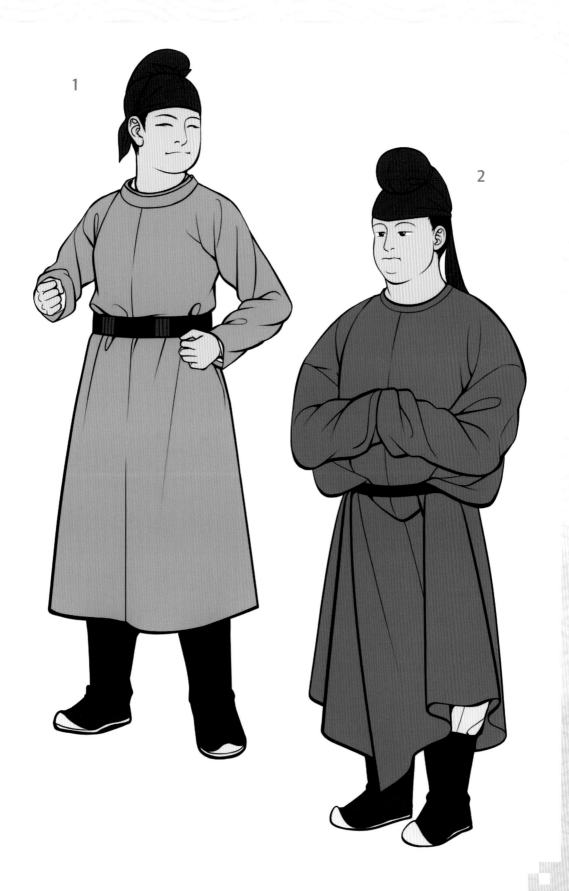

襆頭
복두

머리에 천을 두르는 것은 세계 각지에 널리 퍼져 있는 원시적인 풍습이다. 이전에도 한족은 복건 등의 두건을 사용해 왔지만 이민족의 복두를 받아들인 것은 남북조 시대의 북주 때였다. 이후 수나라 때 대중적으로 널리 퍼졌으며 당나라에 이르면 건자를 추가로 사용하면서 시대별로 유행하는 형태가 변하였다.

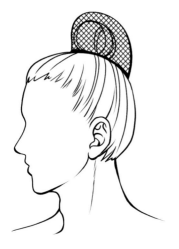

1. 상투에 천이나 나무로 된 건자(巾子)를 쓴다. 건자의 모양이 복두 형태를 결정한다.

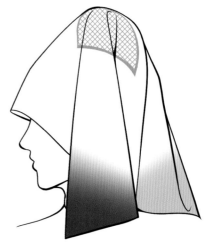

2. 검은색의 네모난 비단 천을 머리에 덮고 사방의 모서리를 정리한다.

3. 앞쪽 모서리를 뒤통수에서 묶는다. 날개, 뿔, 또는 다리라고 부르는 부분이다.

4. 뒤쪽 모서리 양끝을 앞으로 잡아서 건자 앞에서 묶는다.

圓領&翻領
원령&번령

　원령깃과 번령깃은 하나의 형태가 착용 방식에 따라 다른 모양으로 보이는 것이다. 이는 본래 이민족들이 방한을 위하여 겹쳐 싸매던 앞섶에서 시작되었다. 옷깃의 여밈이 목을 높게 감싸며 둥근 형태를 이루는 것을 원령이라 말하는데 보통 목 오른쪽 뒤에서 단추로 고정하였다. 여기서 앞섶을 펼치고 밖으로 젖히면 옷깃이 자연스러운 번령깃 형태가 된다. 예로부터 원령/번령은 이민족의 상징이었다. 서북부 이민족은 오랜 세월 동안 원령/번령의 포를 입었는데(부록 참고) 이것이 수·당 시대에 한족들 사이에서 널리 유행하게 된 것이다.

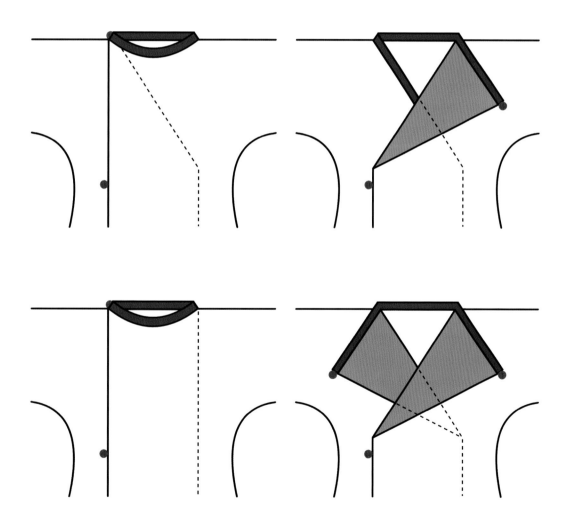

成唐
성당
713~765

│붉은 색의 아름다움│

측천무후의 세상이 끝나고 여러 차례의 정변을 거쳐 마침내 현종이 당나라의 황제로 즉위하였다. 이 시기의 태평성대는 현종의 연호를 따 '개원의 치'라고 부른다. 당나라는 문화적으로 안정을 되찾고 풍요로운 문화를 맞이하였다. 현종이 다스리던 8세기의 성당 시기는 점차 풍만한 몸매의 부드러운 아름다움을 추구하였으며, 여성들이 가슴 위로 치마 허리를 치켜올려 입는 제흉(齊胸)유군은 이런 푸짐한 실루엣을 더욱 돋보이게 만들었다. 이 시기에는 뺨을 붉게 하는 것이 크게 유행하였는데 양귀비의 옥홍고가 최고급 화장품이었다. 연지를 먼저 바르고 분을 바르면 안개처럼 은은해서 비하장(飛霞粧), 분 위에 연지를 옅게 바르면 복숭아색 같아서 도화장(桃花粧), 뺨 전체를 홍옥처럼 진하게 바르면 마치 취한 것처럼 보여 '숙취장' 또는 '주훈장(酒暈粧)'이라 하였다.

1. 산시역사박물관에서 소장 중인 사녀 도용.

성당 시기 전기인 개원 때이다. 양쪽 귓가의 살쩍 부분 머리카락을 뾰족하게 부풀리고 이마 앞으로 동그랗게 돌려 정수리를 묶은 머리를 오만계(烏蠻髻)라 하였다. 이름을 보면 남부 이민족들로부터 전해진 것으로 보이며 비슷한 형태가 이후 일본에서도 자체적으로 발전한 것 또한 참고할 만하다. 반비를 덧입는 초당 시기 유행이 남아 있으며 형태 또한 여전히 비교적 날씬하다.

2. 장훤의 <괵국부인유춘도> 속 여성.

성당 시기 후기인 천보 때이다. 반비의 사용이 줄고 점차 저고리와 치마만으로 이루어진 단순한 구조가 되었다. 치마가 가슴 위까지 치켜올려지기 때문에 치마가 차지하는 비율이 매우 높으며, 특히 석류로 물들인 붉은 치마가 크게 유행하였다. 둥글게 살찐 전형적인 미인상이 나타나고 머리 모양도 큼지막해졌다.

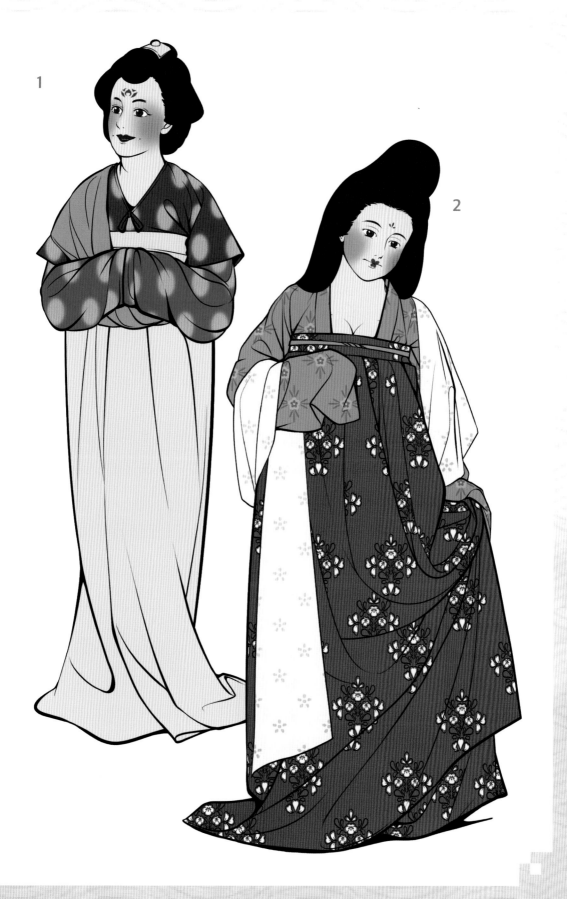

成唐 時期 服飾
성당 시기 복식

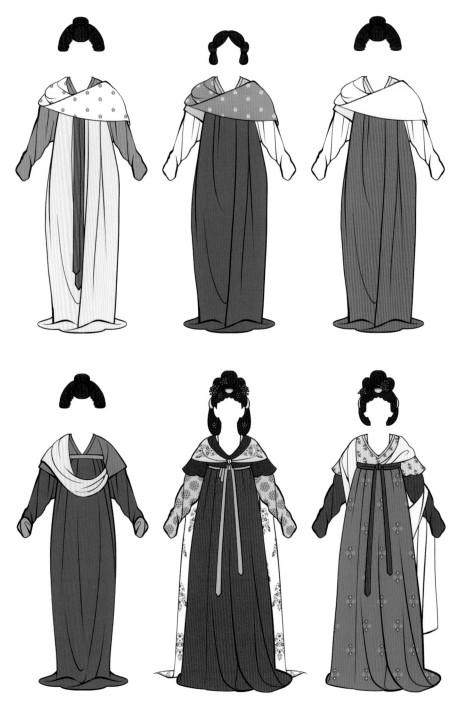

성당 시기에는 점차 통통한 여성의 몸을 아름답다고 여기게 되었다. 하지만 여전히 의상과 신발은 좁고 체격에 딱 맞는 편이었으며 소매도 좁았다. 장훤의 회화 작품이 성당 시기를 대표하지만 원본이 소실되었기에 묘사된 시기가 다소 다를 수 있다.

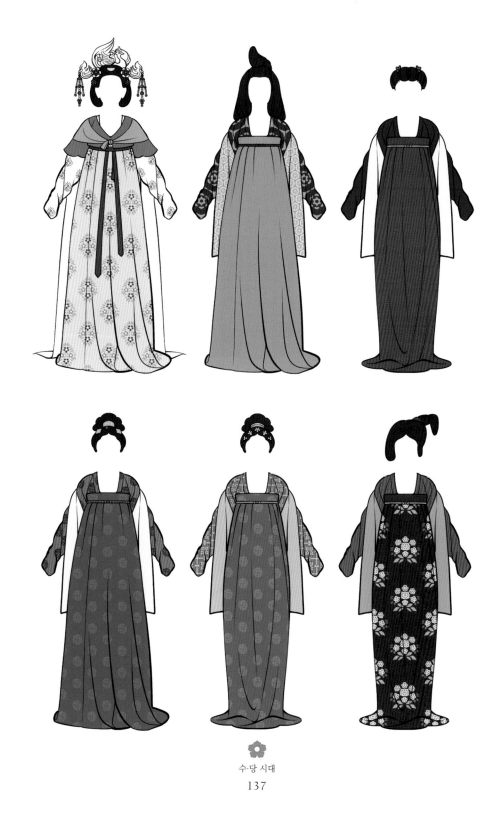

수·당 시대

唐代冠服
당나라 관복
600~700

| 동아시아 관료 복제의 표준화 |

　남북조 시대 이래 호복이 유행하면서 특히 서북부의 선비족 복식 문화가 한족 전통 복식과 크게 융화되었다. 이것이 당나라를 대표하는 새로운 특색으로 자리 잡으면서 마침내 일상복뿐만 아니라 신하들의 관복도 이민족처럼 둥근 깃의 원령포를 입고 복두를 쓰는 형태가 되었다. 상복(常服)은 평상시 집무할 때 입는 관복을 말한다. 원령포와 복두로 이루어진 상복 문화는 중국 본토뿐만 아니라 주변 국가인 한국, 일본, 베트남 등지로 널리 퍼졌고 마침내 동아시아의 기본적인 관복 제도로 자리 잡게 되었다. 한국에서는 원령포 대신 단령포(團領袍)라는 단어가 널리 쓰인다.

1. 장회태자묘 벽화에 그려진 당나라 시위복.

　복두 위로 두른 붉은 천이 눈에 띈다. 이는 말액(抹額)이라는 것으로 무사나 예술인 등이 붉은색이나 푸른색 등 알록달록한 천을 사용하였다. 하얀색 원령포는 품계가 없는 잡역에 종사하는 사람들이 착용하였다. 다리에는 검은색 가죽 여섯 조각을 이어 붙인 오피육합화(烏皮六合靴)를 신었으며 허리에는 칼, 화살통 등 각종 무구를 매고 호랑이나 표범 가죽으로 꾸몄다.

2. 『신당서』에 따른 당나라 관료의 상복.

　일상복과 달리, 관료복은 앞뒤로 아랫자락을 한 폭씩 이어 붙여서 무릎 아래를 가렸는데 이를 난(襴)이라 한다. 초당 시기 관료들은 귀중품을 들고 다니는 유목 민족 문화의 영향으로 허리띠에 칼, 숫돌, 송곳 등 각종 물품 일곱 가지를 매달아서 늘어뜨리는 칠사(七事) 장식을 하였는데, 이런 허리띠를 접섭대(蹀躞帶) 또는 첩섭대(帖韘帶)라고 한다. 첩섭대에 달린 물건 중에는 물고기 모양의 어대(魚袋)가 있었고, 그 안에 관리의 신분증인 물고기 모양의 어부(魚符)를 넣어 다녔다. 복두 날개는 뒤로 둥글게 묶기도 하였다.

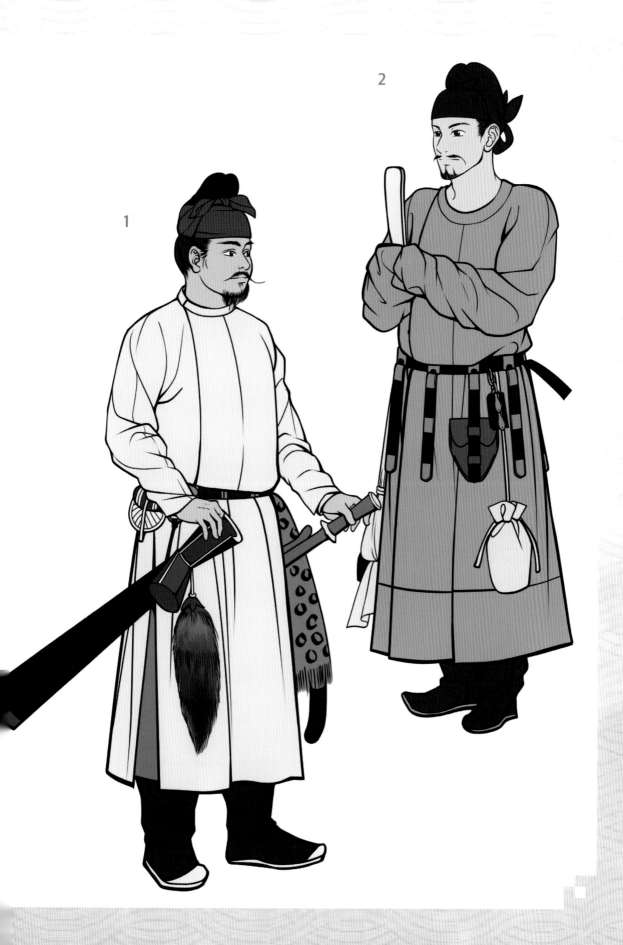

唐代 官員 服制

당나라 관료 복제

당나라 관료들의 옷은 용도에 따라 제복, 조복, 공복, 상복 네 종류로 나누었는데, 『신당서』에 따르면 신하들의 옷은 스물한 가지에 달했다. 『무덕령』이라는 법률에서는 서로 다른 품계에 따른 관복의 옷감과 색, 장식과 관모 등이 제정되어 있으나 현재까지 전해지는 관련 정보는 매우 적다. 또한 『구당서』「여복지」에 따르면 평소 집무 시에 입는 상복 하나만 놓고 보아도 품계에 따라서 관복의 색깔, 관모의 장식, 허리띠의 재질과 과(銙, 띠쇠 장식)의 개수, 어대와 홀이 달라졌다. 다만 관모로 진현관 또는 양관의 양의 개수가 함께 적혀 있는 것을 보면 예복인 조복을 포함하여 기록한 것으로 볼 수도 있다.

품계	옷색	관모	허리띠	어대	홀
1품	紫 (보라색)				
2품	紫 (보라색)	3량	금옥+13과	금	상아
3품	紫 (보라색)				
4품	深緋 (짙은 붉은색)	2량	금+11과	은	상아
5품	淺緋 (옅은 붉은색)	2량	금+10과	은	상아
6품	深綠 (짙은 녹색)	1량	은+9과	–	대나무
7품	淺綠 (옅은 녹색)	1량	은+9과	–	대나무
8품	深靑 (짙은 청색)	1량	유석+9과	–	대나무
9품	淺靑 (옅은 청색)	1량	유석+9과	–	대나무

鶡冠
갈관

무관들의 머리쓰개인 무관(무변대관)은 예로부터 두메꿩의 깃털을 꽂아 장식하는 풍습이 있었다(38쪽, 65쪽 참고). 이 때문에 두메꿩은 무관의 상징이었으며 무관들이 쓰는 관모를 통칭 갈관(두메꿩 관)이라고도 부르고는 하였다. 한편 전국 시대나 한나라 유물 중에는 힘의 상징으로 모자 위에 닭이나 새 형태를 얹어 장식한 계관이 발견된다. 이는 물론 두메꿩과 목적이나 용도가 다르지만 당나라 시대에 들어서면서 이전과는 전혀 다른 독특한 양식의 관모로 발전하게 된 것과 한 계통으로 보고 있다. 당나라의 갈관은 진현관의 일종인 진덕관처럼 둥글게 머리통을 감싸는 형식에 계관처럼 앞머리를 커다란 새 조각으로 장식하였다.

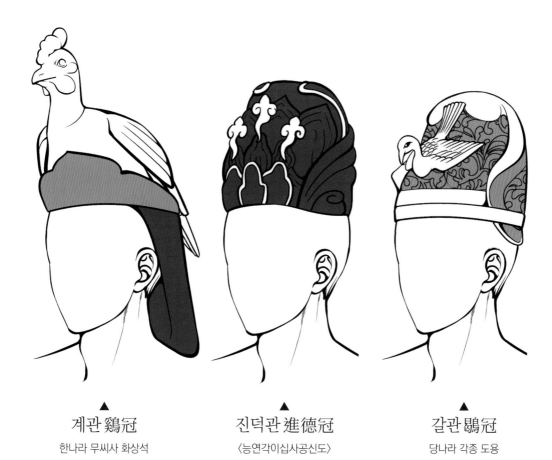

▲

계관 鷄冠

한나라 무씨사 화상석

▲

진덕관 進德冠

〈능연각이십사공신도〉

▲

갈관 鶡冠

당나라 각종 도용

唐代朝服
당나라 조복
600~900

│ 체계화된 신하들의 복식 규정 │

문관과 무관의 조복 제도는 한나라 때부터 이어진다(62~65쪽 참고). 당나라 역시 원령포를 사용하는 상복과는 별도로 제사 등 큰 행사에서 착용하는 조복을 두었다. 복식 체계는 수나라의 것을 계승한 것인데, 소매가 커다란 맞깃의 삼인 대금대수삼(對襟大袖衫)에 허리치마를 두르고 옥패와 수장식 등을 늘어뜨렸다. 계급에 따라 패옥, 패수, 패검, 술장식의 유무가 달라졌다. 무관을 포함하여 황제의 곁에서 시위하는 문관인 환관, 사관 등은 무관(무변대관)을 착용하였고 나머지 문관은 대부분 진현관을 착용하였다.

1. 당나라 도용들을 참고한 문관 조복.

붉은 색의 무늬 없는 예복은 위·진·남북조 시대부터 귀족들 사이에서 즐겨 착용되었던 기록이 있다(88쪽 참고). 폐슬, 옥패, 대대 등의 일습은 이후 계속해서 중국 남성 예복의 표준으로 자리 잡는다. 허리 왼쪽에는 검을 차고 손에는 홀을 들었다. 머리에는 문관의 관모인 진현관을 착용하였다.

2. 장회태자묘 벽화를 참고한 무관 조복.

한나라 때와 달리 당나라의 조복은 문관과 무관이 동일하게 적용되었다. 대롱인 '농'과 평건책 등 이전 시기의 요소가 모두 합쳐져 무관의 관모가 완성되었으며 관모를 통해 문관과 무관을 구분할 수 있다.

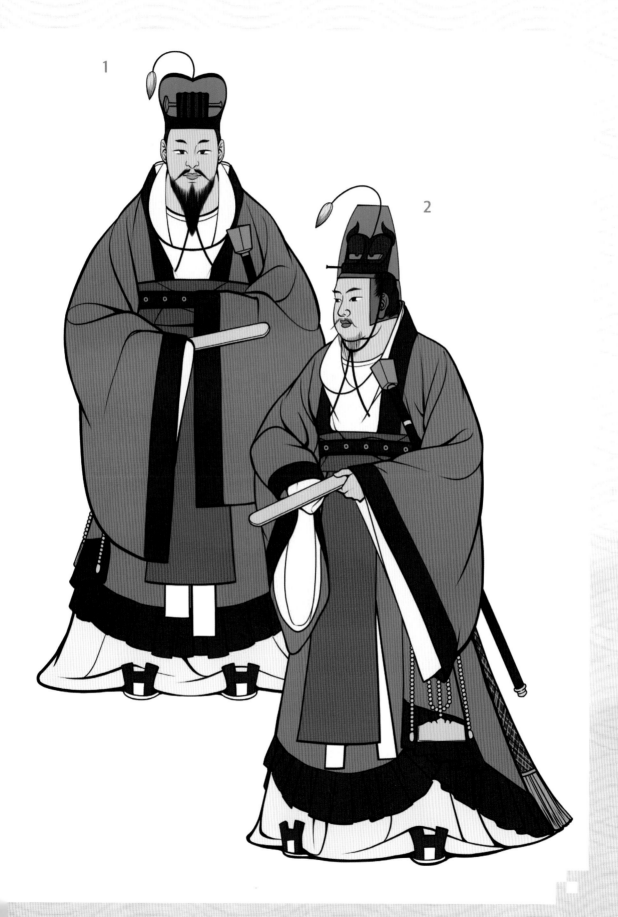

唐代 進賢冠
당나라 진현관

한나라 진현관(64쪽 참고)은 위·진·남북조 시대를 지나면서 세로선 장식 뚜껑인 '양'의 전통 부분이 매우 작아지고, 사라진 개책을 대신하여 상투를 가리는 작은 관 형태로 변하였다. 반면 귀처럼 뾰족한 '이' 부분은 매우 크고 둥글어진다. 한나라의 진현관과 이후 명나라의 양관을 이어 주는 이 시기 문관들의 관모를 진덕관(進德冠)이라 해석하기도 한다(141쪽 참고).

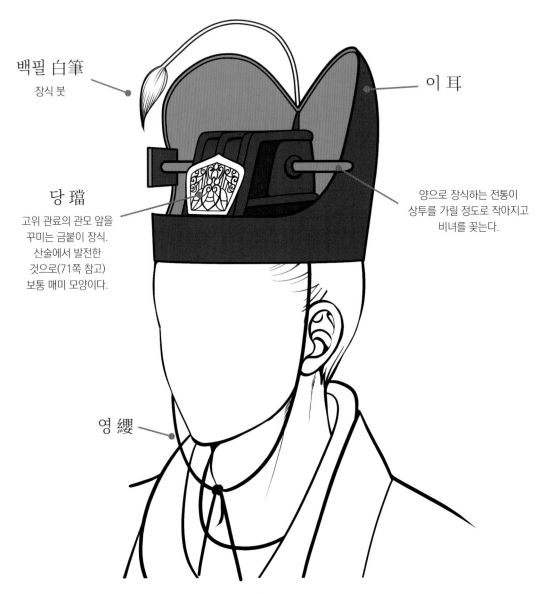

백필 白筆
장식 붓

이 耳

당 璫
고위 관료의 관모 앞을 꾸미는 금붙이 장식. 산술에서 발전한 것으로(71쪽 참고) 보통 매미 모양이다.

양으로 장식하는 전통이 상투를 가릴 정도로 작아지고 비녀를 꽂는다.

영 纓

唐代 武冠
당나라 무관

한나라 무관(65쪽 참고)은 위·진·남북조 시대 때 평건책 평태로 발전하였다(95쪽 참고). 모체의 귀가 높아 정면에서 보면 마치 원보 같은 모양이 되었으며 점차 화려하고 복잡한 모양이 되었다. 하지만 무사들의 관 위에 대롱처럼 생긴 농관을 씌우는 기본적인 구조는 한나라 방식 그대로 이어졌다.

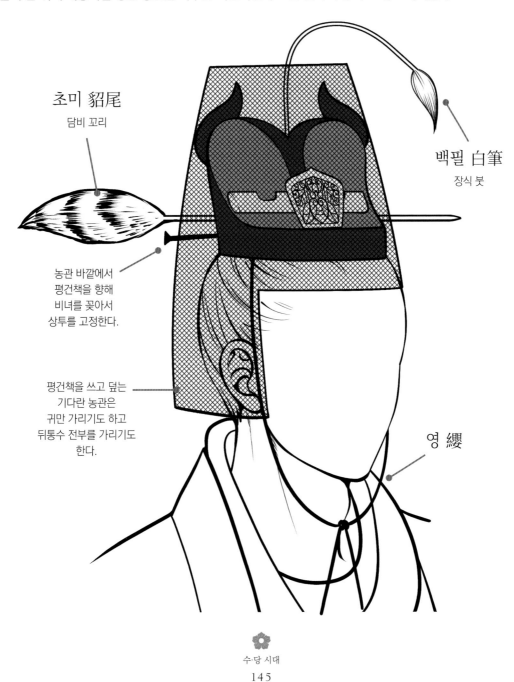

초미 貂尾
담비 꼬리

백필 白筆
장식 붓

농관 바깥에서
평건책을 향해
비녀를 꽂아서
상투를 고정한다.

평건책을 쓰고 덮는
기다란 농관은
귀만 가리기도 하고
뒤통수 전부를 가리기도
한다.

영 纓

唐代皇帝
당나라 황제
600~900

| 황제의 상징, 용포 |

한나라 복식을 바탕으로 위·진·남북조의 체제가 발전한 후 당나라의 의복 체계는 옛 주나라 제도를 회복시키면서도 한나라 제도보다 더 복잡해졌다. 당나라 황제의 옷은 제사를 지낼 때, 조정에 나갈 때, 공무를 볼 때, 출정할 때, 평상시 등 각 상황마다 엄격하게 구분되었다. 이 시기의 복식은 크게 면복, 변복, 통천관복, 상복으로 나뉜다. 고대부터 계속해서 발전한 한족 특유의 전통 복식을 사용하면서도 상복에는 원령포를 적용하였으며 중국 황제를 대표하는 황색의 용포가 당나라 때부터 발전하였다는 점이 주목할 만하다. 조정에서는 황제를 제외한 관리들의 복식에 오방정색의 중심인 황색(60쪽 참고)을 사용하지 못하도록 명하였고, 이후 근대까지 이어졌다.

1. 당 태종 이세민의 초상화 속 황제 상복.

붉은 기가 도는 황색은 오방색 중 중심을 나타내는 색으로(60쪽 참고) 황제를 상징하였다. 허리에는 옥과 구슬로 장식한 혁대를 맸으며 다리에는 검은 가죽신으로 만든 육합화를 신었다. 이세민의 상복에는 둥글게 말린 용, 즉 곤룡이 그려져 있다. 송나라 황제의 옷과 비교하면 당나라 역시 아직 용 무늬가 사용되지 않았을 가능성이 더 높지만 당나라 회화 유물을 참고하면 당시에 원령포를 무늬로 장식한 사례 자체는 존재하였을 것이다(162쪽 참고).

2. <역대제왕도권>을 참고한 당나라 황제 변복.

변복(弁服)은 피변이나 무변을 쓰는 예복을 가리킨다. 흰색 치마 또는 바지에 붉은색 겉옷을 입었는데 이는 이후 강사포로 발전하였을 것으로 짐작된다. 그 외에 옷의 형태는 수나라 양제의 옷차림과 당나라 관료들의 옷차림을 참고하여 고증하였으며 얼굴은 당나라 고조의 모습을 표현하였다. 통천관(84쪽 참고)을 쓸 때도 비슷한 차림이다.

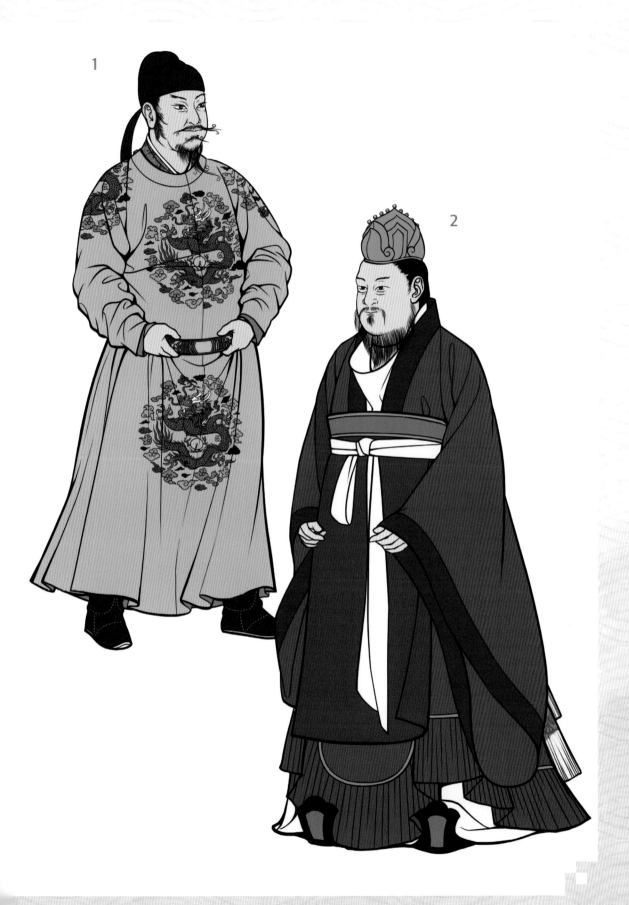

六冕
6면

 당나라 때에 이르러 면복은 주나라 제도를 전면 회복하여 마침내 여섯 가지 종류를 확립하게 된다. 이를 6면이라 한다. 6면은 약 30여 년간 사용되었지만 곧 곤면 하나로 통일되었다.

 첫째 대구면(大裘冕)은 천신(하늘의 신)과 지기(땅의 신)를 위한 제사 때 입는 옷으로, 옷에는 무늬가 없고 면류관에도 구슬이 없다. 둘째는 곤면(袞冕)으로 종묘 제사나 문무백관 조회, 논공행상, 황태자 책봉 등에 입는 옷이며, 열두 줄의 백옥 구슬로 만든 12류 면류관에 열두 가지 무늬가 그려진 십이장복을 입었다. 이는 즉 한나라 곤면과 같다(68쪽 참고).

 셋째인 별면(鷩冕)은 선왕에게 제사를 지낼 때 착용한다. 넷째는 취면(毳冕)인데, 산천에 제사를 지낼 때 입었다. 다섯째인 치면(絺冕)은 사직이나 동서남북 신에게 제사를 올릴 때 입는 옷이고, 그 외 나머지 작은 제사에는 여섯째인 현면(玄冕)을 입는다. 별면, 취면, 치면, 현면은 면류관의 구슬 수와 옷의 문장 수만 줄어들어 각각 팔류칠장복, 칠류오장복, 육류삼장복, 오류일장복이다. 이 숫자들은 시대에 따라 차이가 있다.

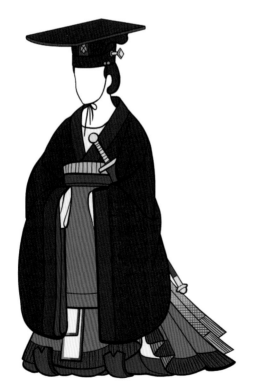 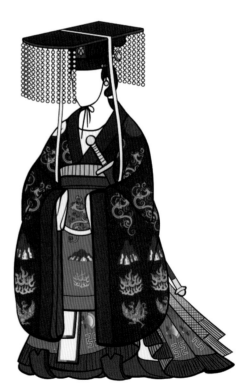

대구면 大裘冕 곤면 袞冕

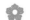

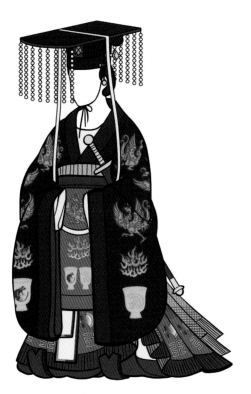

별면 鷩冕

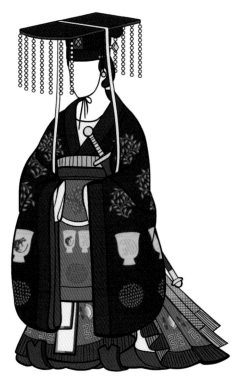

취면 毳冕

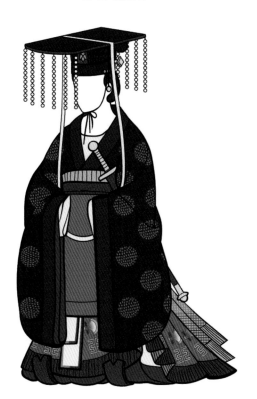

치면 絺冕

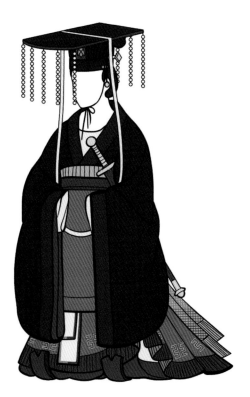

현면 玄冕

唐代皇后
당나라 황후
600~900

| 찬란한 황후의 예복 |

당나라 건국 후 624년경 당나라 황후의 복제가 명문화되었으며, 730년대에는 황후 및 비빈들의 예복이 명부(작위를 받은 여자들)의 품계에 따라 상세하게 기록되었다. 이는 후기의 사료와도 비슷하지만 당나라 전기와 후기의 예복이 완전히 같을 수는 없으며 또한 황후의 초상화가 남아 있지 않기 때문에 추측의 영역이다. 황후의 복식은 한나라의 6복(74~75쪽 참고)에서 변하여 휘의, 국의, 전채예의가 되었다. 휘의는 이후 송나라 제도에 영향을 주었다(212쪽 참고). 구체적인 형태가 전해지지 않는 전채예의의 경우 시대나 상황에 따라 다양한 직물과 색깔을 사용하였을 것이다.

1. 당나라 기록에 따른 황후의 휘의.

중국 황실 최고의 예복인 휘의는 보통 황후나 황태자비만이 착용할 수 있었다. 위아래 일체의 한벌옷인 심의에서 발전하였으며 이민족 문화의 영향을 크게 받은 당나라에 들어서도 한족 고유의 문화가 남았다. 옷의 안쪽은 붉은색이며, 겉은 심청색에 꿩 무늬로 자수를 놓았다. 한나라의 기록과 달리 꽃 모양이 추가된 것은 서역 예술의 영향으로 보인다. 허리에는 패옥과 소수를 달고 신발로는 석을 신었다. 여러 가지 금비녀로 꽃 장식을 하면서 마치 왕관과 같은 형태가 만들어졌다.

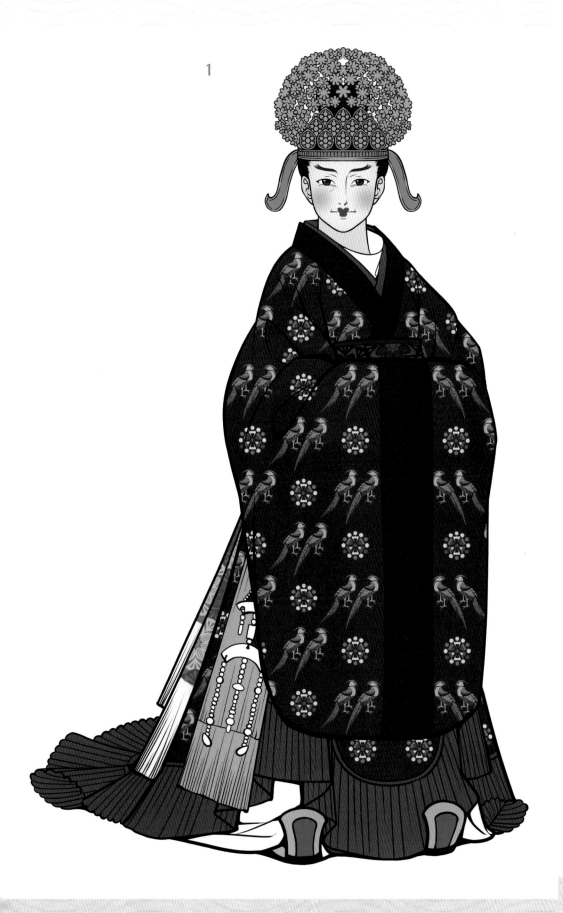

1

唐代 女子 禮服
당나라 여자 예복

품계	최상 예복	중간 예복	최하 예복
황후	휘의* 褘衣	국의* 鞠衣	전채예의 鈿釵禮衣
황태자비	요적* 褕翟	국의* 鞠衣	전채예의 鈿釵禮衣
1~5품 명부	화채적의 花釵翟衣		전채예의 鈿釵禮衣
6~7품 명부	예의 禮衣		공복 公服
8~9품 명부	공복 公服		
유외**	반수군유 半袖裙襦		
1~5품 가외명부***	화채적의 花釵翟衣		
6~9품 관부****	화채예의 花釵禮衣		
서녀	화채예의 花釵禮衣		

꿩이 그려진 적의 계통의 예복이 5품 이상 여성들 사이에 폭넓게 사용되었음이 주목할 만하다. 그 외 당나라의 예복은 전채, 화채 등 비녀로 장식한 예복이 중심이 되는데 머리를 장식하는 비녀나 화채관은 여성의 지위를 상징하는 중요한 요소가 되었다.

* 74쪽 참고.
** 여사(女史) 또는 사녀(史女)라 불리는 당나라 궁녀 계급.
*** 관료의 딸.
**** 관료의 아내나 딸.

唐代 女子 婚服

당나라 여자 혼례복

품계	예복 명칭	머리 모양	옷
황후	휘의 褘衣	화수/보전 12개 박빈 한 쌍	심청색 바탕(직성) 5색 12등 꿩 무늬
황태자비	요적 褕翟	화수/보전 9개 박빈 한 쌍	청색 바탕(직성) 9색 9등 꿩 무늬
1~5품 명부	화채적의 花釵翟衣	화수/보전 5~9개 박빈 한 쌍	청색 바탕(라) 5~9등 꿩 무늬
1~5품 가외명부***	화채적의 花釵翟衣	화수/보전 5~9개 박빈 한 쌍	청색 바탕(라) 5~9등 꿩 무늬
6~9품 관부****	화채예의 花釵禮衣	화수 박빈 한 쌍	청색 바탕 큰 소매. 연상
서녀	화채예의 花釵禮衣	화수	청색 바탕 연상

수·당
시대

일반적으로 혼례복으로는 당사자가 차려입을 수 있는 가장 최상의 예복이 사용된다. 당나라 여성의 복식은 이전 시기와 크게 차이가 나지만, 예복으로는 여전히 고대부터 내려온 심의 제도를 따르고 있었다. 적의, 요적 등은 모두 위아래가 연결된 심의 재단이며, 연상(連裳) 또한 길게 이어진 치마라는 뜻으로 심의 형태와 가까울 것으로 추측된다. 혼례복에는 푸른 색이 사용되었으며 짙고 옅음의 차이만 있어 황후의 예복은 심청색이고 그 아래는 모두 밝은 청색이었다(156쪽 참고).

花釵冠
화채관

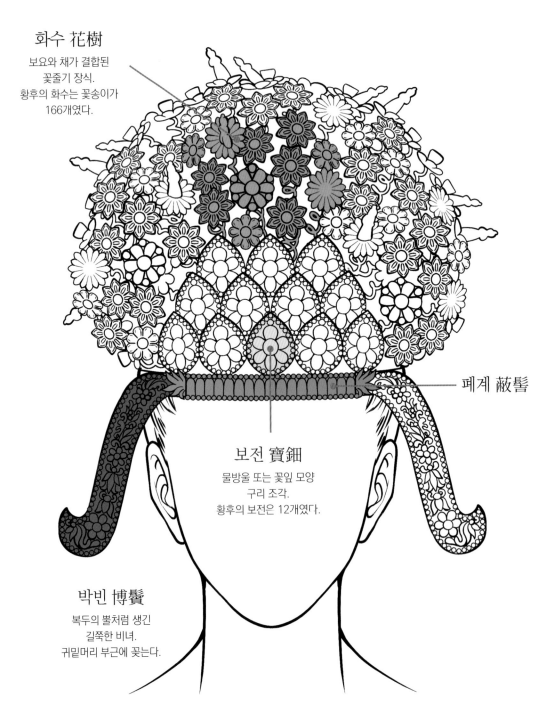

화수 花樹
보요와 채가 결합된
꽃줄기 장식.
황후의 화수는 꽃송이가
166개였다.

폐계 蔽髻

보전 寶鈿
물방울 또는 꽃잎 모양
구리 조각.
황후의 보전은 12개였다.

박빈 博鬢
복두의 뿔처럼 생긴
길쭉한 비녀.
귀밑머리 부근에 꽂는다.

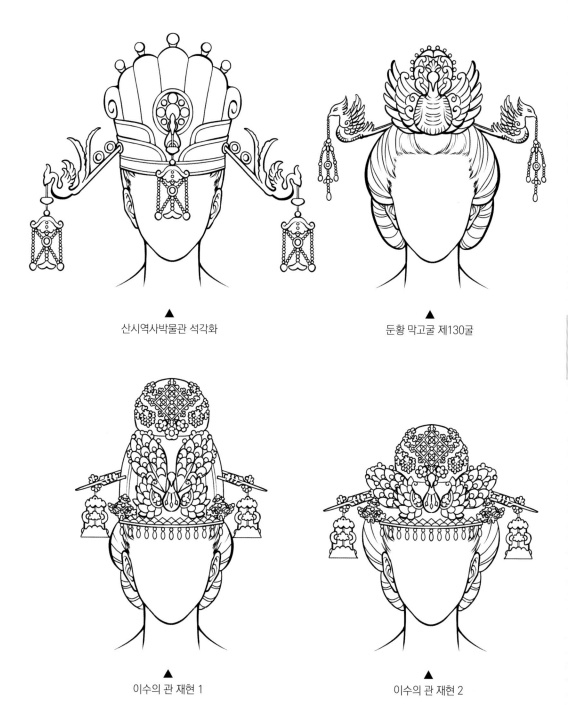

▲
산시역사박물관 석각화

▲
둔황 막고굴 제130굴

▲
이수의 관 재현 1

▲
이수의 관 재현 2

　여성의 화채관, 소후관(蕭后冠) 또는 봉관(鳳冠)은 남북조 시대의 북주 왕조에서 그 흔적이 나타나며 당나라 때 발전하였다. 문화적 시기를 고려하면 유목 민족들의 금관 문화가 한족 문화권에 유입된 것으로 보인다. 머리카락 위를 장식하는 비녀들을 한데 모아 완성한 것으로, 왕관처럼 보이지만 아직 장신구의 개념이었으며 황후나 황태자비에게만 독점된 것 또한 아니었다. 흔히 알려진 황후 예복인 적의에 착용하는 관모인 봉관은 송나라 및 명나라 때 정착하게 된다.

✿

수·당 시대

唐代婚服
당나라 혼례복
600~900

┃ 붉은 신랑과 푸른 신부 ┃

당나라에 들어서 혼례복 문화는 다시 한번 변하게 되었다. 당나라와 송나라는 경제적으로 나라가 부유해지고 방직과 염색 기술 또한 크게 발전하면서 다양한 무늬와 색채의 직물이 생산되었는데, 이 점이 혼례복의 발전에 영향을 미쳤을 수도 있었을 것이다. 이 시기 남성은 지위와 신분을 나타내는 붉은색 옷을 예복으로 착용하였고, 여성은 청의(青衣)를 입고 눈썹을 그린 것(黛眉)이 아름답다고 하였다. 청의에는 다양한 뜻이 있는데 여기서의 청의는 당나라 명부의 예복을 뜻한다. 이에 훌륭하게 차려입은 젊은이들을 가리키는 홍남녹녀(紅男綠女)라는 표현이 만들어졌다.

1. 당나라 남성의 혼례복.

남자의 예복은 양관 중심이 된다. 양관은 진현관, 통천관처럼 양(梁) 장식이 있는 관을 말한다. 붉은 색의 소매가 넓은 예복을 입고 허리에는 혁대를 맸는데 삽화에서는 당시 황제나 신하들의 조복을 참고하여 고증하였다. 한편 예복을 갖추지 못하는 경우 간단하게 붉은 원령포를 입는 것 또한 가능했던 것으로 보인다.

2. 당나라 여성의 혼례복.

여성의 혼례복은 청색 중심이 되었다. 민간에서는 정색인 오방색(60쪽 참고)을 사용할 수 없었으므로 잡색이 사용되었는데 특히 이 시기 민가 혼례복의 색으로는 청녹색이 많이 쓰였던 것으로 보인다. 기록에 따르면 황후의 적의와 유사한 상의일체형 심의가 기본이었으나 삽화에서는 후기 당나라의 자유로운 유행에 따라 유군(치마저고리) 위에 소매가 넓고 치렁치렁한 대수삼을 입고 목걸이를 둘렀으며 머리는 각종 비녀로 장식하였다. 삽화와 같은 화수 비녀는 북제 시기부터 수나라를 거쳐 당나라까지 유행하였으며 이후 봉관 등으로 대체되기도 한다.

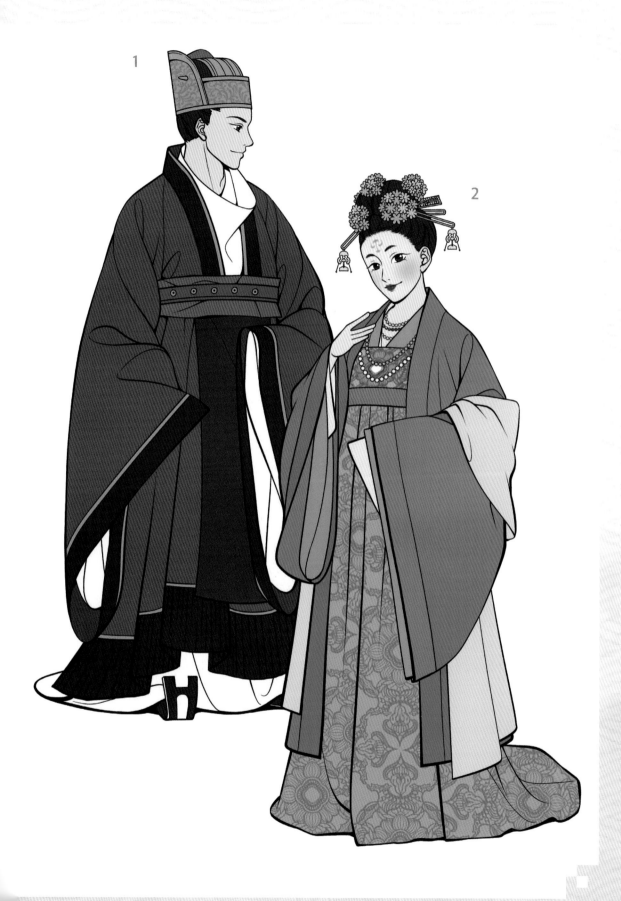

唐代仕女
당나라 사녀

600~900

당나라 회화 속 감초들

사녀는 벼슬하는 여자라는 뜻으로, 즉 당나라 궁녀를 말한다. 당나라 회화 유물에는 여러 시기의 사녀들의 모습이 남아 있는데 이로 인해 미인도 속 여자를 일컫는 단어로 사용되기도 한다. 사녀도 는 초당, 성당, 중당, 만당의 흐름에 따라 여성들의 복식 유행이 어떤 식으로 변하였는지를 확인할 수 있는 귀한 자료이다. 한편 귀부인처럼 차려입은 사녀들 외 어린 소년처럼 바지와 호복을 입은 사 녀들의 모습도 주목할 만하다. 초당 시기까지는 멱리(128쪽 참고) 등으로 몸을 가렸지만 성당 시기 부터 여성들의 활동 영역이 넓어지면서 편리한 외출복인 남성복을 여성들도 착용하게 된다. 당나라 여성들은 신분에 관계 없이 말을 타는 것이 자유로웠으며 남성 옷이나 신발, 모자 등을 외출복으로 사용하였다.

1. 둔황 막고굴 벽화 중 공양인을 따르는 사녀.

성당 시기의 옷차림으로, 사녀들은 어린 소년 같은 차림새를 하고 있다. 양쪽 옆구리부터 엉덩이까지 길게 트여 있 는 결과포(缺胯袍)로, 트임 안쪽에 받쳐 입은 푸른색 옷이 보인다. 다리에는 치마처럼 풍성한 밝은 색 바지를 입었는데 초당 시기부터 성당 시기까지 유행한 줄무늬로 꾸며진 것도 있다. 머리는 양쪽으로 묶은 쌍계로 표현되었다.

2. 중국 국가박물관에 소장된 당나라 사녀 도용.

이민족의 가죽 모자는 호모(胡帽)라고 기록되어 있다. 특히 양털 등 모직물로 만들어진 혼탈모(渾脫帽)는 서역 유 목 민족이 춤을 출 때 쓰던 것이 유행한 것으로, 둥글게 솟은 원뿔형 모자를 꽃이나 새 등 다양한 무늬로 장식하였다. 양 옆으로 젖힌 옷깃과 중앙의 세로선 금변(錦邊)에도 화려한 장식이 수놓아져 있고, 줄무늬 바지는 밑단을 접어올렸다.

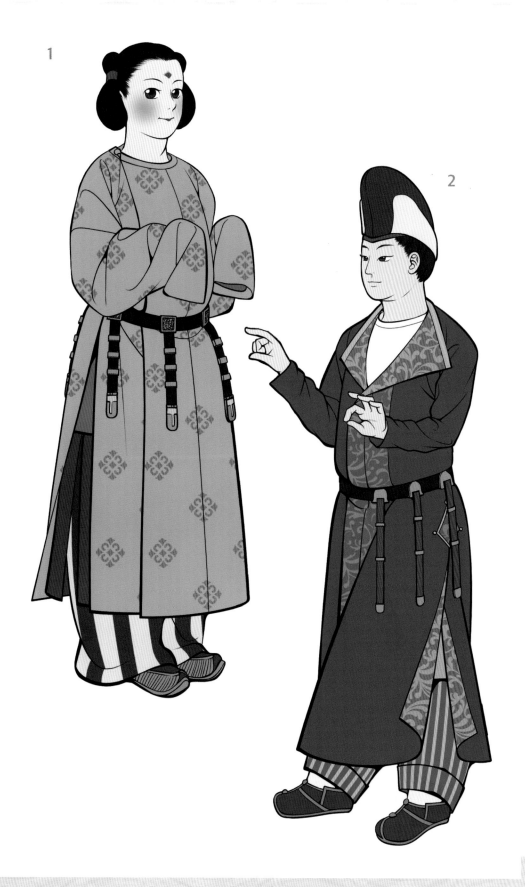

唐代 裝身具

당나라 장신구

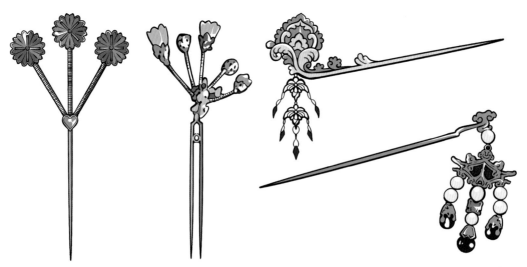

당나라에 들어서면 보요(步搖)는 용수철 등으로 떨림을 표현하는 나뭇가지 형태의 유목 민족식 보요 (86쪽 참고)를 부르는 말로 정착하게 된다. 유소(流蘇)는 길쭉한 비녀 끝에 술장식처럼 구슬을 늘어뜨려 흔들리게 만드는 한족 전통의 보요(78쪽 참고)를 말하는데 두 명칭이 혼용되기도 한다.

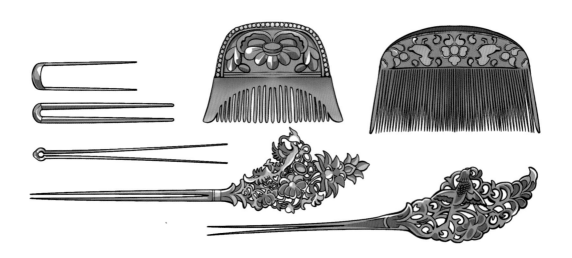

채(釵)는 두 갈래로 된 비녀를 말한다. U 자형으로 간단하게 생긴 구조에서 발전하여 중당 시기와 만당 시기에는 커다란 꽃 모양 채가 유행하였다. 당나라 시기의 빗은 얹은머리의 정수리나 양옆에 꽂아 치장 하는 장식용으로도 사용하였는데 듬성듬성한 얼레빗인 소(梳)와 촘촘한 참빗인 비(篦)로 나눌 수 있다.

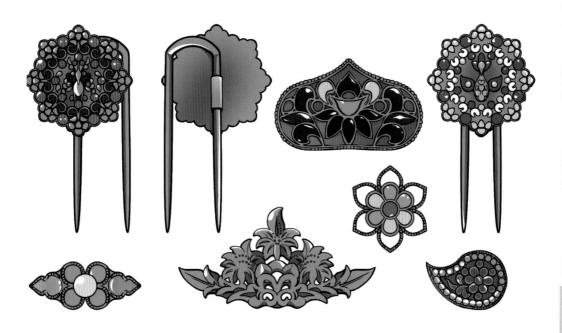

전(鈿)은 머리꽂이 부분이 매우 짧고 장식판이 중심이 되는 비녀로, 머리카락을 고정하는 실용적인 목적은 거의 없다. 보통 금을 사용하고 꽃 모양으로 만들기 때문에 금전, 화전 등으로도 부른다. 머리꽂이 부분은 채 형태가 가장 많이 쓰이며 한 줄로 된 잠(계) 종류도 있다(78쪽 참고). 초당 시기부터 5대 10국 시기까지 두루 사용된 당나라를 대표하는 머리 장식이며 가발 위에 다양한 전을 꽂아 왕관처럼 만드는 형태를 보계(寶髻)라고 한다.

그 외 노출이 많아지는 만당 시기에는 버드나무 잎처럼 날씬한 팔찌를 착용한 모습이 많이 등장한다. 당나라 시기에도 여전히 한족 여성들은 귀걸이를 거의 착용하지 않았으며 서남쪽의 이국적인 화장에서만 일시적인 유행으로 나타난다.

中唐
중당
766~835

│ 날로 성행하는 사치의 연속 │

양귀비의 죽음을 불러일으킨 안녹산의 난 이후, 지방 세력 및 서쪽의 토번이나 회골이 강성해지면서 당나라는 이전만큼 번성기를 유지하지 못하였다. 초당~성당 시기에 유행하였던 알록달록한 옷차림이나 좁은 소매 등 이민족의 문화를 배척하고 한족 고유의 펑퍼짐하고 우아한 양식을 되살리기 시작하였다. 백거이의 시에서 말하기를 "신코가 작은 신발과 좁은 옷(小頭鞋履窄衣裳), 청대로 그린 가느다란 눈썹을(青黛点眉眉細長), 바깥 사람들이 보면 비웃을 것이다(外人不見見應笑), 천보 끝 무렵의 시세장이니(天寶末年時世妝)"라고 하였다. 시세장은 시대에 맞는 패션 유행을 말하는데, 즉 중당 시기에는 이미 성당 시기 복식이 촌스러울 정도로 유행이 빠르게 변하고 있었다는 뜻이다. 사치는 더욱 과감해져서 단순히 세간에서 기이하다고 여기는 정도에 그치지 않고 나중에는 황실의 문제로 번졌다. 827년 검소한 문종이 즉위한 이후 여러 차례 직물이나 장신구 등의 사치를 금하였으나 동서고금을 막론하고 정부의 사치 금지령은 실질적인 성과가 거의 없었다.

1. <휘선사녀도> 속 남장을 한 사녀.

전체적으로 길쭉한 느낌을 주는 모양이다. 중당 시기의 복두는 날개가 어깨 아래까지 길게 내려오는 것이 특징이었다. 또한 정수리는 높게 솟았고 가운데가 움푹 갈라져서 마치 토끼 귀처럼 보인다. 붉은 옷도 바닥까지 길게 늘어지고 소매도 점차 옛 한나라 옷처럼 넓고 헐렁하게 변하고 있다. 사녀들의 원령포에는 둥근 꽃무늬가 장식되어 있다.

2. 조일공 묘의 벽화 속 여성.

위로 높게 솟은 추계 머리가 눈에 띈다. 중당 시기 여인들은 관자놀이 양옆의 살쩍을 부풀렸는데 둥근 모양은 원빈(圓鬢), 뾰족한 모양은 위빈(危鬢)이라 하였다. 머리는 여러 개의 빗과 비녀로 장식하였다. 중당 시기 여성들은 얼굴에 칙칙한 황토 화장을 하고 검은색 핏자국 같은 선을 그려 넣었는데, 이를 두고 망국의 징조라고 비난하기도 하였다. 옷의 구조는 성당 시기와 크게 다르지 않지만 소매나 옷자락이 한층 더 치렁치렁해졌다.

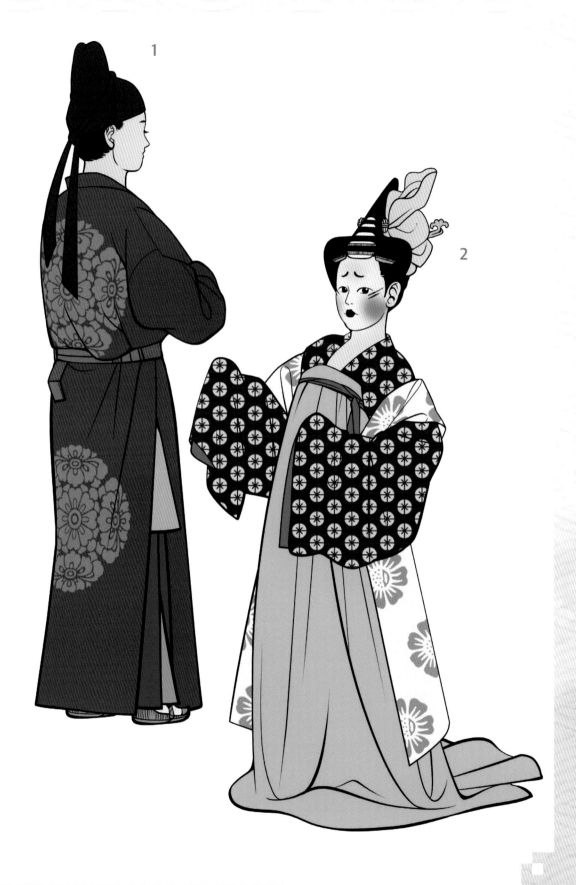

中唐 時期 服飾
중당 시기 복식

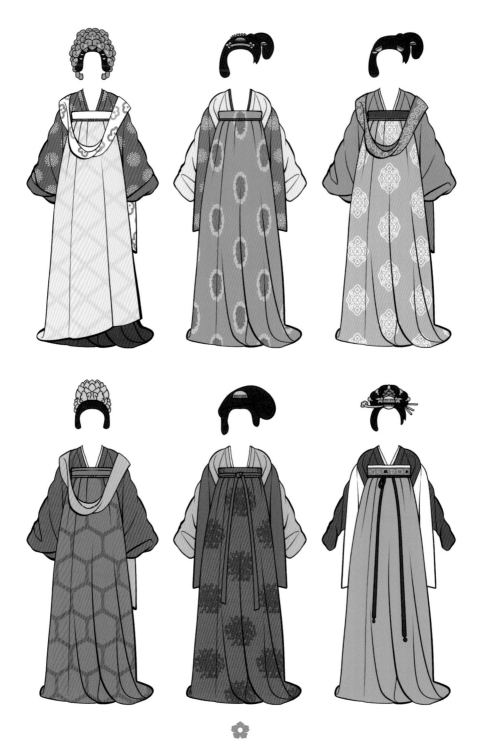

한족 문화 부흥 사상이 퍼진 중당 시기에는 마치 한나라 복식을 연상케 하는 헐렁한 통수 소매, 커다랗게 부푼 타마계 머리 등이 유행하였고, 꽃처럼 꾸민 화관을 쓰기도 했다. 옷차림은 저고리와 치마, 피백으로 매우 단순하게 유지되지만 직물 전체에 큼지막한 꽃무늬나 기하학적인 무늬를 장식하여 대담하고 화려하였다.

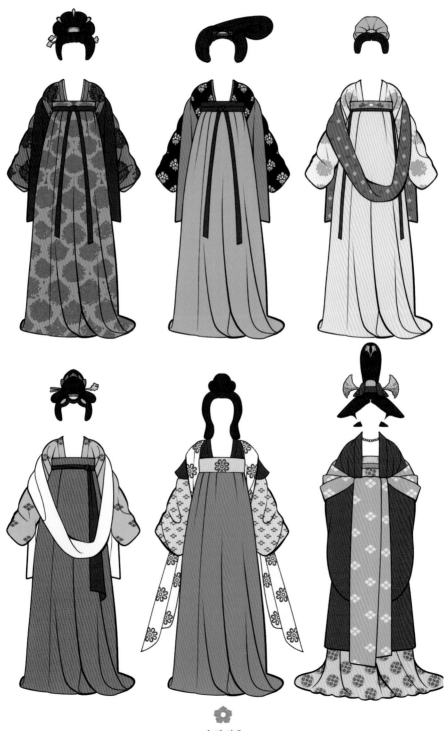

수·당 시대

晩唐 만당

836~907

황혼에 접어든 제국

당나라는 9세기에 들어서 서서히 몰락해 갔다. 조정에서는 황제를 등에 업은 환관들이 권력을 휘둘렀으며 착취를 당하는 지역마다 반란이 일어났다. 이렇듯 제국의 세력이 약해지는 동안에도 복식의 역사는 계속해서 흘러갔다. 당나라 마지막 시대인 만당은 그 사치스러움과 화려함이 절정에 이른 것으로 보이는데, 이는 둔황 막고굴에 남아 있는 만당 시기 여성들의 모습 때문이다. 북서쪽의 변경 지대인 둔황은 토번에게 점령되면서 궁정의 제약을 받지 않았으며 서역의 영향을 받은 화려한 장신구와 큰 소매, 치렁치렁한 긴 치마 등의 복식 문화가 계속해서 이어졌다. 당나라 양주 여인들의 치마 길이는 4척(약 1.2m)이나 되었다고 하는데 이후 송나라에서는 이렇게 길게 끌리는 치마의 형태를 과장이라고 받아들여서 이를 4촌으로 바꿔서 기록하였을 정도라고 한다.

1. 둔황 막고굴의 벽화 속 만당 시대 공양인 귀부인들.

머리카락을 높게 얹고, 주변을 화려한 비녀와 빗으로 장식하였는데 대부분 좌우로 쌍을 이루었다. 윗가슴만 노출한 치마저고리 위에 여러 겹의 영락(瓔珞)을 둘렀다. 염주처럼 구슬을 꿰어 만드는 목걸이인 영락은 불상 상식에서 유래하였는데 만당 시기에 여인의 장신구로 크게 유행하였다. 소매가 넓은 대수삼을 맨 마지막에 착용한 후 어깨에 피백을 둘렀다. 이러한 삼 종류의 옷은 얇고 반투명하게 비친다. 당나라 여성 복식은 어깨와 가슴을 노출하는 데 거리낌 없었지만, 보통 팔이나 등은 천으로 가렸다.

2. 둔황 막고굴 벽화 속 만당 시대 남성들.

초당 시기와 비교하면 남성의 평상복이 확연히 한족 양식으로 바뀌었음을 알 수 있다. 길이는 거의 바닥에 닿을 정도로 길어졌으며 소매는 헐렁하고 풍성하다. 이 시기에 들어서면 복두의 날개 부분을 옆으로 뻗어 단단히 고정하는 전각 복두 양식이 만들어진다(188쪽 참고).

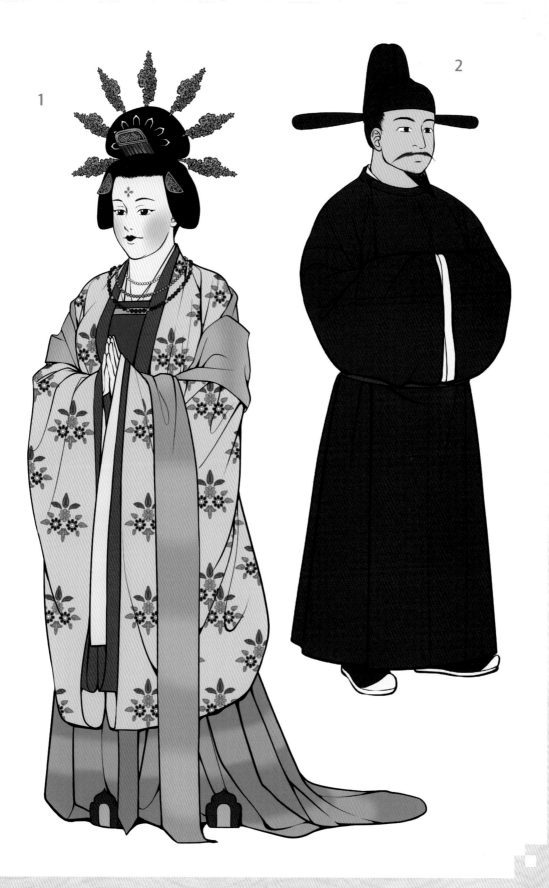

晚唐 時期 服飾
만당 시기 복식

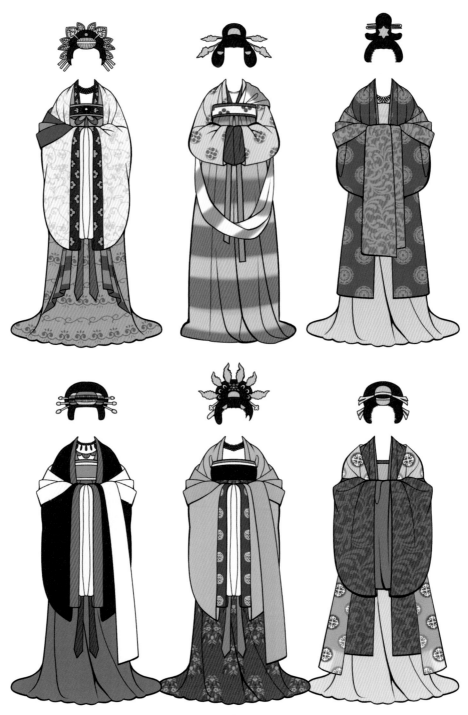

크고 화려하게 틀어올린 고계(高髻)는 대계(大髻), 운계(雲髻)라고도 한다. 각종 화려한 직물로 만든, 땅에 닿을 정도로 길게 끌리는 옷의 형태는 5대 10국 시대에는 일상이 되었으며, 북송 시기까지도 일부 이어졌다.

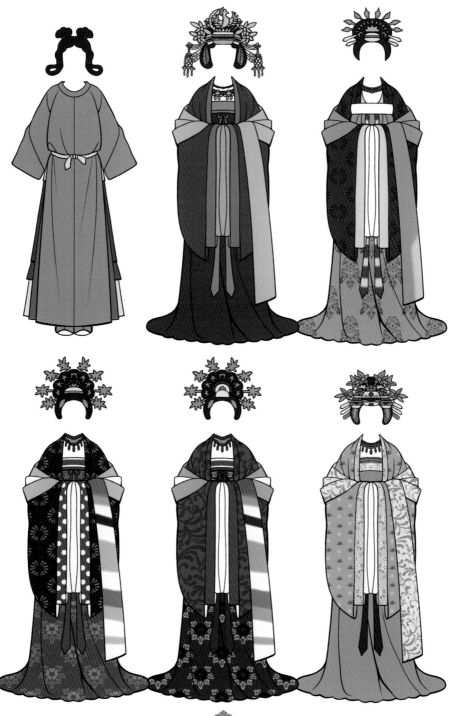

수·당 시대

6 5대 10국 시대
– 다시 찾아온 혼란

907~ 979

800년대부터 당나라에는 멸망의 징조가 깃들었다. 지속적인 반란과 전쟁, 할거가 이어지며 쇠퇴한 당나라는 마침내 907년 그 끝이 찾아왔다. 당나라를 축출한 군벌 세력은 후량을 건국하였고 돌궐족은 당나라의 황제라 칭하면서 후당을 세워 후량을 멸망시켰다. 이후 후진, 후한, 후주까지 이어지는 다섯 왕조를 5대라고 부른다. 한편 화북 지역에 다섯 왕조가 세워지는 동안 남쪽에서는 여러 지방에서 분립된 정권이 서로 세력을 다투며 정치적 격변기를 겪었는데 오, 오월, 민, 초, 형남, 전촉, 후촉, 남한, 북한, 남당으로 이루어진 열 개의 나라가 흥망을 거듭하였다. 이를 10국이라 한다. 여기서는 중원의 한족 문화와 함께 회골이나 토번 등 주변 이민족 국가를 포함해서 다루었다.

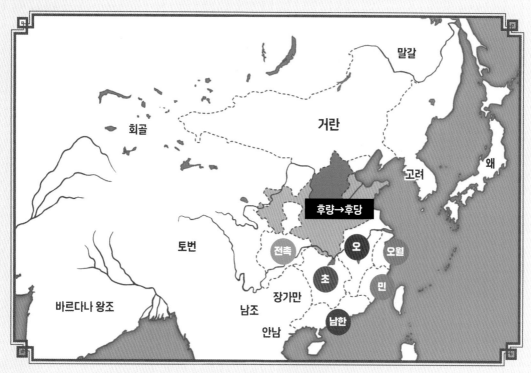

5대 10국 전기의 세력도

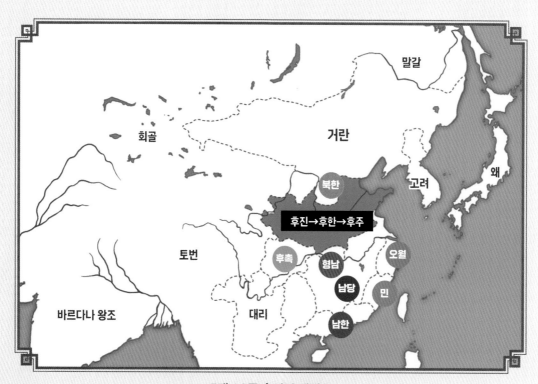

5대 10국 후기의 세력도

5대 10국 시대

五代十國
5대 10국
907~979

│ 섬세하고 풍만한 아름다움의 절정 │

　5대 10국 시기는 약 50년간 지속되었는데 수많은 나라가 흥망을 거듭하는 정치적 격변기 속에 복식 또한 과도기를 겪는다. 5대 10국 시기는 당나라가 멸망한 이후이지만 그 시기가 매우 짧고, 만당 시기와 유사한 문화가 이어졌기 때문에 보통 당나라 문화에 5대 10국까지 포함하는 경우가 많다. 여성의 옷은 만당 시기와 마찬가지로 치마저고리인 유군 위에 삼(衫)을 걸치는 게 기본이 되었다. 소매의 너비가 1.3미터가량으로 큼지막했기 때문에 대수삼(大袖衫)이라 하였는데 가볍고 얇은 사라(紗羅) 재질로 속이 은은하게 비쳤다. 당시 여성들의 모습은 주방의 〈잠화사녀도〉 등의 유물을 통해 확인할 수 있다.

1. 주방의 〈잠화사녀도〉와 소옥전 〈사미도〉를 참고한 5대 10국 여성.

　화조절을 맞이하여 봄나들이를 하는 여인들은 높게 부풀린 머리에 각종 섬세하고 화려한 비녀와 꽃을 꽂은 잠화고계(簪花高髻) 머리 모양을 하고 있다. 하늘하늘한 대수삼 아래로 어깨와 윗가슴이 드러나지만 등은 속살을 그대로 내보이지 않았다. 눈썹을 짧고 굵게 그리는 화장은 당나라 때 중 성당, 만당 시기에도 유행한 적이 있다.

2. 후당의 초대 황제인 이존욱 초상.

　당 태종 이세민의 초상화와 유사한 구도를 띠고 있다. 복두의 긴 다리(날개) 부분은 위로 둥글게 솟아 올렸는데, 이는 10~13세기에 걸쳐 사용된 절상건(折上巾)이다. 초상화 속 소매는 좁고 길게 내려오지만 만당 시기와 5대 10국 시기의 다른 유물 묘사를 고려해 보면 실제로는 좀 더 헐렁하고 넓은 소매가 함께 사용되었을 수도 있다.

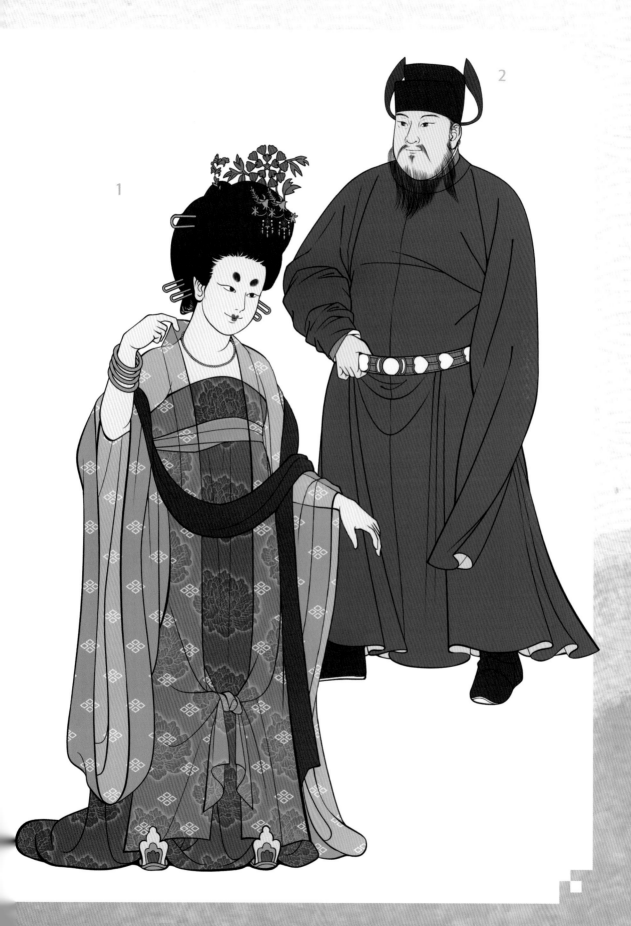

帔帛
피백

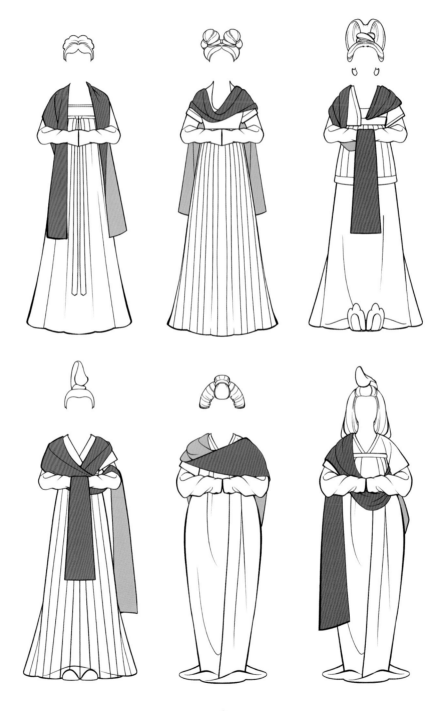

피백은 좁고 기다란 천 장식으로, 등을 가리고 양 어깨나 양팔에 걸쳐 늘어뜨려서 연출한다. 남북조 시대부터 신화적인 연출을 위해 벽화에 사용되었으나 본격적으로 중국 복식에 유입된 때는 수·당 시대이다. 피백보다 넓고 짧은 천은 피자(帔子)라고 하여 따로 구분하기도 한다. 피백을 두르는 방식은 시대에 따라 다양하며 특히 만당 시기와 5대 10국 시기에 피백을 좌우 어깨에 걸치던 방식은 이후 대삼에 걸치는 하피(霞帔)로 발전한 것으로 보인다(214쪽 참고).

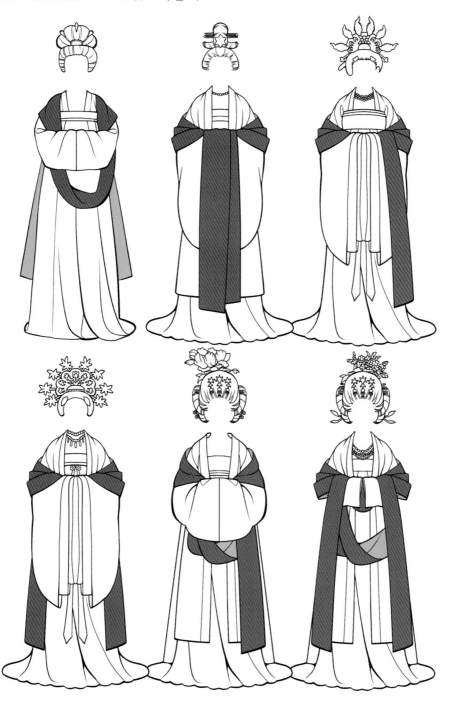

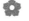

5대 10국 시대

中國 鞋的 種類

중국 신발의 종류

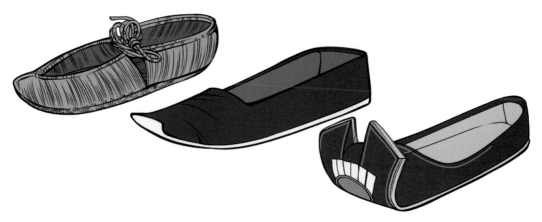

1. 교(屩)=사(屣) : 삼이나 칡 등의 식물로 만드는 짚신. 한나라 이전에는 구(屨)라고 하였다.

2. 이(履) : 한나라 때부터 당나라까지 주로 사용된, 배(舟)처럼 낮은 신발을 말한다. 보통 혜(鞋)와 마찬가지로 일반적인 신발을 두루 가리키는 용어로 쓰인다. 가령, 짚신인 교는 초리 또는 초혜라고도 한다.

3. 석(舄) : 목태(木台, 나무 받침) 위에 비단으로 만든 이를 얹어서 밑창이 이중으로 된 신발. 주로 예복에 착용했다.

4. 화(靴) : 유목 민족의 문화에서 유입된 장화 형태의 가죽 신발로, 원령포와 함께 착용하였다.

5. 극(屐) : 지지대가 있는 신발, 즉 나막신. 신과 지지대의 형태는 다양하다.

6. 제(鞮)=탑(鞜) : 가죽신. 일반적으로 자주 사용하지는 않았다.

옛 중국 신발 중에는 꽁지인 앞코가 위로 활짝 치켜 올라간 형태가 많았는데 이런 신발을 교두리(翹頭履)라고 하였다. 높게 솟은 앞코는 화려한 장식이 될 뿐 아니라 걸을 때마다 치렁치렁한 옷자락이 밟히는 것을 방지해 주었다.

진·한 시대에는 앞코가 작고 뾰족했으며 양쪽으로 갈라진 기두(歧頭)나 납작한 홀두(笏頭) 모양이 중심이 되었다. 이후 치마가 길게 끌리기 시작한 위·진·남북조 시대에는 신발의 앞코도 훨씬 커졌으며 홀두는 둥글넓적한 부채 모양으로 과장된 형태로 변하였다.

수·당 시대에는 옷차림처럼 신발의 앞코 역시 매우 화려하고 다양해졌다. 형태에 따라서 호두(虎頭, 호랑이 모양), 총두(叢頭, 말린 모양), 운두(雲頭, 구름 모양), 고장(高墻, 담장 모양), 중태(重台, 크고 둥글게 휘어진 모양), 오타(五朶, 다섯 꽃잎 모양) 등의 이름으로 전해진다.

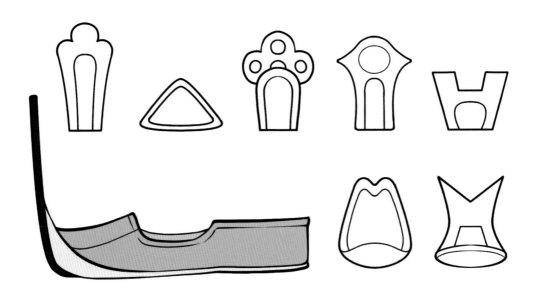

回鶻&于闐
회골&우전

600~1000

| 서방 보석의 나라 |

741년경부터 봉기하여 성당 시기에 건국된 위구르 제국은 중앙아시아 튀르크 계통이다. 실크로드를 통해 축적된 부와 황금을 바탕으로 크게 번성하였으며, 당나라와 친교와 분쟁을 반복하며 교류했다. 한자로는 회흘(回紇), 또는 회골(回鶻)이라 하였다. 위구르 제국은 840년경 멸망하였고 유민들이 동쪽으로 이동하여 고창회골을 세웠는데 이 지역이 현재의 신장 위구르 자치구에 해당한다.

한편 신장 위구르 자치구 타클라마칸 사막의 남서쪽에 위치한 오아시스 도시인 화전 지역에는 우전 왕국이 있었다(260쪽 참고). 우전 사람들의 생김새는 중국의 한족과 매우 비슷하게 생겼으며 당나라 및 회골과 복식 문화가 비슷했다. 막고굴 등 유물과 남아 있는 기록을 통해 이들 이민족과 당나라가 복식 문화를 교류한 모습을 확인할 수 있다.

1. 베제클리크 천불동 제9동굴에 그려진 회골 왕자.

머리에 연꽃잎 모양의 금관을 얹고 등 뒤로 길게 땋은 머리를 늘어뜨렸는데, 이는 현재 위구르 소녀들의 전통 머리 모양과 매우 유사하다. 둥근 원령깃에 소매가 좁은 포는 바닥까지 길게 끌리고 비단 접섭대에 자잘한 장신구를 둘렀다.

2. 둔황 막고굴 벽화 속 회골 공주.

보통 번령깃의 긴 호복을 입고 옷깃에는 꽃모양 자수를 놓았다. 뿔 모양으로 높게 틀어올려 복숭아 모양 봉관을 얹고 각종 금비녀와 금장식으로 치장하였다. 우전이나 서하의 여성들이 사용한 봉관도 매우 유사하다. 그 외에 몽둥이처럼 큼지막하게 양갈래로 묶는 머리 모양이 있는데 회골추계(回鶻椎髻)라 하여 당나라 귀부인들 사이에서 유행하기도 하였다. 서역 민족답게 굵은 목걸이가 유행하였다.

·吐蕃·
토번
600~1000

| 한족의 오랜 숙적 |

　송찬간포가 토번(티베트)의 여러 분열된 세력을 합치고 유목민들을 평정한 것은 당나라가 세워진 것과 비슷한 시기였다. 통일 토번 왕국은 막강한 세력으로 당나라의 속국이었던 토욕혼을 정벌하였으며 이후 당나라와 꾸준히 대립하여 장안을 정벌하기도 하였다. 907년 당나라가 멸망한 것과 마찬가지로 한때 당나라를 뒤흔들 정도로 강력한 세력을 떨쳤던 토번 역시 842년 그 끝을 맞이하고 분열하였다. 한편 토번과 당나라는 서로 반목하면서도 문화적 교류가 존재했다. 토번에는 얼굴에 붉은 흙을 바르는 자면(赭面) 혹은 면자(面赭) 풍습이 있었는데, 초당 시기 정략결혼으로 시집 온 당나라의 문성공주는 이를 꺼렸다고 전해진다. 그러나 한편으로 자면은 당나라 문화에 큰 영향을 미쳐 이후 중당 시기에 파격적인 화장 유행을 가져왔다(162쪽 참고).

1. 칭하이성 더링하시 출토 목판화 속 여인들.

　목판화 속 인물들은 성별에 상관없이 다양한 무늬의 자면 화장을 하고 있다. 남성과 여성의 복식은 크게 다르지 않은데 발목까지 오는 긴 포를 입고 있으며 소매는 좁고 길다. 머리에 얹은 터번 같은 수건이 귀를 덮었고 머리카락은 흰색 또는 푸른색의 장신구로 치장하였다.

2. 둔황 막고굴 <토번찬보예불도>.

　찬보(贊普, 첸포)는 토번의 왕을 뜻한다. 벽화상에는 수염 없는 젊은 모습으로 그려져 있는데 나이 많은 남성들은 한족과 마찬가지로 수염을 길렀다. 머리에 쓰고 있는 것은 직물을 꼬아 두르듯이 만드는 토번 전통 모자로, 중국어로는 승권모(繩圈帽), 조하모(朝霞帽) 등으로 기록되어 있다. 왼쪽 여밈 호복의 길이와 소매 길이가 매우 길고 옷고름과 허리띠로 두 번 여미었다.

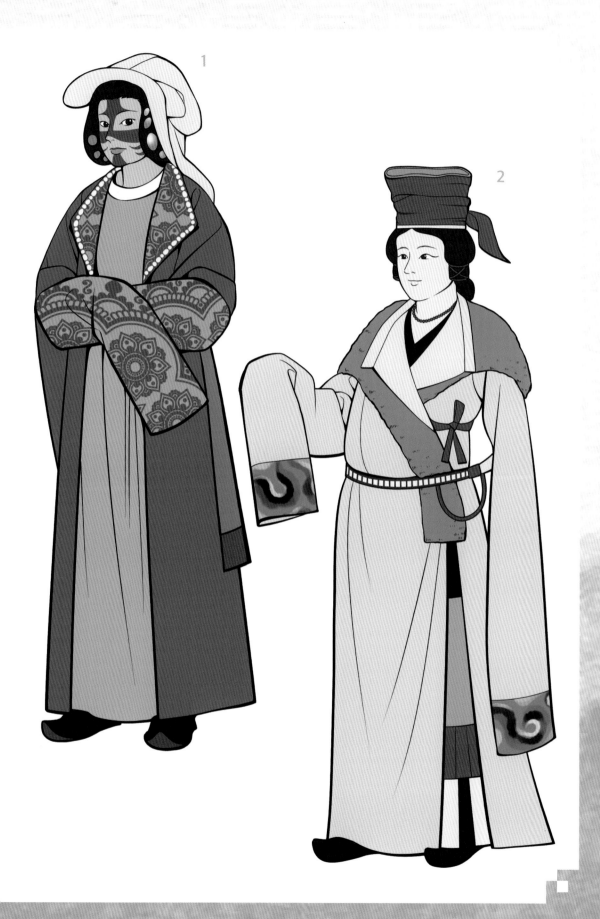

五代十國 時代 服式
5대 10국 시대 복식

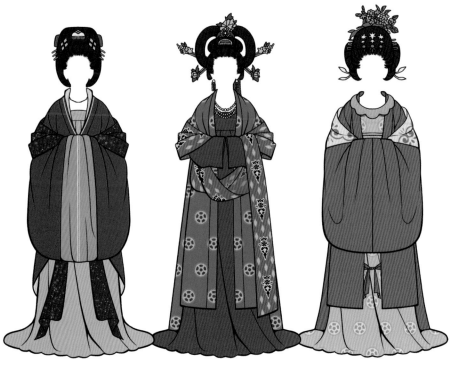

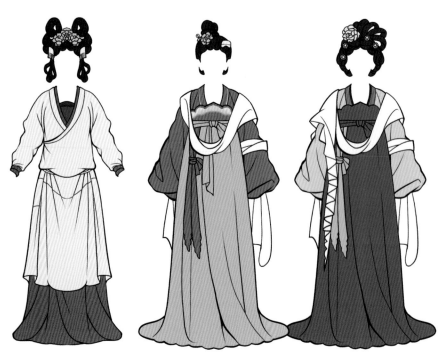

5대 10국 시대의 여성 복식은 만당 시기와 비슷하지만 머리 장식으로 섬세한 유소 장식과 꽃이 많이 사용되었다. 한편 남성 복식 또한 이전과 달리 다양한 형태로 응용되기 시작하면서 송나라 복식의 기틀이 자리 잡았다.

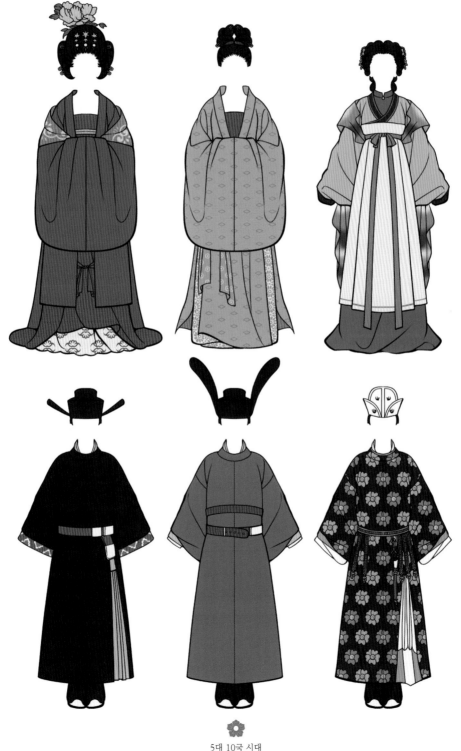

5대 10국 시대

南唐
남당
937~975

| 강남 예술의 중심가 |

　강남의 금릉(현재의 난징시)에 세워진 남당은 5대 10국 후기에 남쪽에서 크게 세력을 떨친 국가였다. 불안정한 북부를 피해 남쪽으로 내려온 사람들 덕분에 남당은 문화예술이 크게 번성하였으며 송나라에 의해 멸망할 때까지 이어졌다. 대표적인 화가로는 고굉중, 주문구, 조간 등이 있다. 이들의 회화 작품에는 남당 사람들의 옷차림이 세밀하게 묘사되어 있는데 하늘하늘한 선으로 묘사된 미인들의 옷차림은 대부분 송나라의 복식과 매우 유사하다. 현존하는 작품들이 대부분 송나라 때의 모사본이라는 점을 고려하면 옷의 형태가 송나라의 영향을 받아 일부 수정된 것일 가능성도 있다.

1. <한희재야연도> 속 한희재.

　회화 속 한희재는 총 다섯 번에 걸쳐 등장한다. 원령포와 복두를 착용한 젊은 남성들과 달리 한희재는 한족 고유의 직령포를 입고 있다. 집에서 기거하는 문인 및 상류층의 평상복으로 직령포가 사용되었음을 짐작해 볼 수 있다. 소매는 헐렁하며 허리띠 아래로 양옆이 트여 있는 것은 수·당 시대를 지나며 호복의 영향을 받은 것으로 보인다. 머리에는 높은 두건을 썼다.

2. <한희재야연도> 속 여성들.

　<잠화사녀도>의 풍만한 미인들과 달리 날씬하고 호리호리하게 변한 여성들의 모습이 눈에 띈다. 저고리 위로 허리까지 치켜올린 치마는 당나라 및 5대 10국 전기와 비슷하지만 그 외에 허리를 장식하는 매듭, 피백을 늘어뜨린 방식, 둥글게 꼬아서 얹은 단정한 머리 모양은 완전히 송나라 풍으로 변하였다.

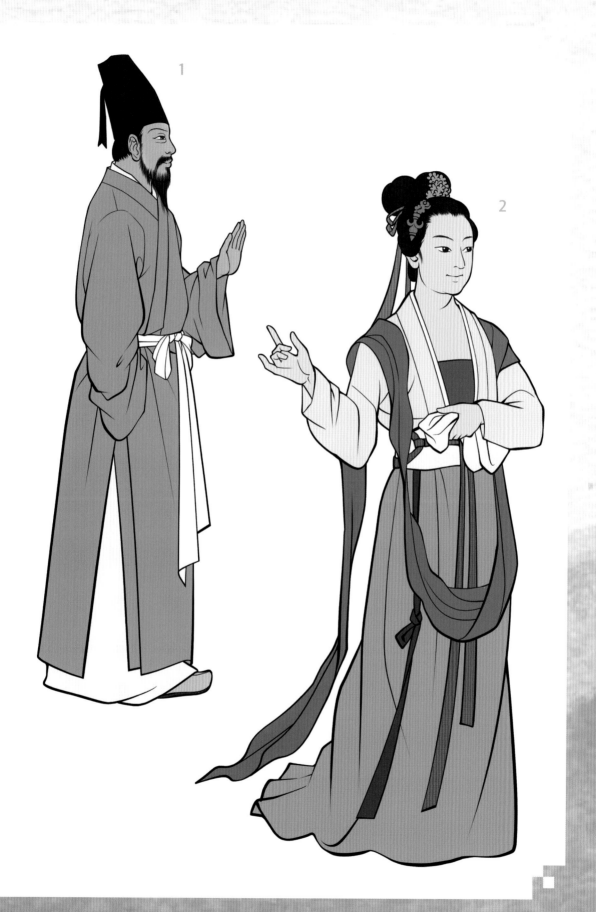

7 송나라
– 소박한 우아함의 미학
960~1279

 960년, 후주의 장군이었던 조광윤이 제위를 선양받아 변경(개봉, 현재의 카이펑시)에 도읍하여 송나라를 건국하였다. 송나라는 요나라, 서하, 금나라, 원나라 등과 끊임없이 패권을 다투었다. 변경이 수도였던 때를 북송 시기, 여진족이 이끄는 금나라에 의해 북쪽의 영토를 잃고 임안(현재의 항저우시)으로 수도를 옮긴 이후는 남송 시기라 한다.

 당나라 미학의 중심이었던 선명하고 풍만한 아름다움은 송나라 대에 이르러 완전히 사라졌다. 사회적으로 개방적이고 포용적인 자세는 이어졌으나, 화장은 인위적이지 않으며 치마저고리는 몸에 달라붙을 만큼 날씬했다. 외래 문물이나 기이한 풍습은 보수적인 송나라 조정에서 지속적으로 금지하였지만 이미 위·진·남북조 시대와 수·당 시대부터 다양한 민족의 문물을 포괄적으로 수용해 온 중국의 복식은 더 이상 한족만의 것이 아니었다.

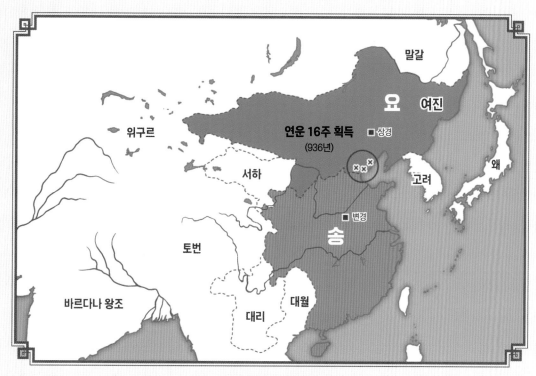

요나라와 북송 시기

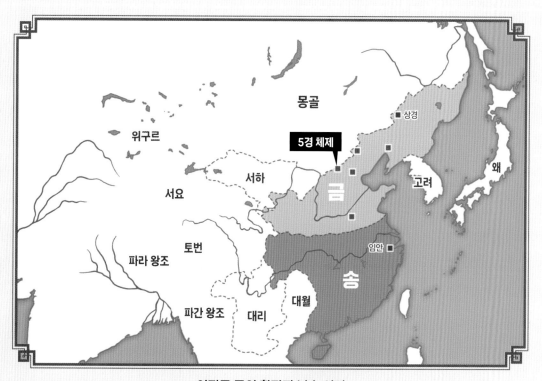

여진족 금의 확장과 남송 시기

幞頭 變化
복두의 변화

　　서역 유목 민족의 호복으로서 중국으로 유입된 복두는 본래 부드러운 천을 두 번 매듭지어(132쪽 참고) 매듭의 날개 혹은 다리 부분이 아래로 자연스럽게 흘러내렸다. 이 날개는 후당 시기부터 좌우로 뻗어 수평으로 고정된다. 이를 경각(硬脚)이라고 한다. 이와 비교해서 이전 시기의 부드러운 날개는 연각(軟脚)이라는 이름이 붙게 되었다.

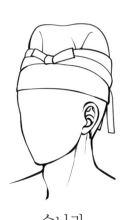

수나라
건자 없이 머리에 쓰며
다리가 짧다.

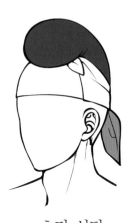

초당·성당
건자 모양이 다양하며
다리가 짧다.

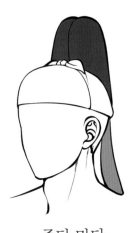

중당·만당
건자가 위로 솟고
다리가 길어진다.

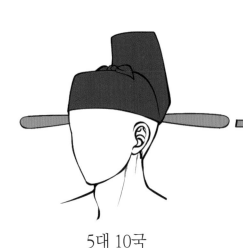

5대 10국
건자가 사라지고
딱딱한 모자 형태가 완성된다.

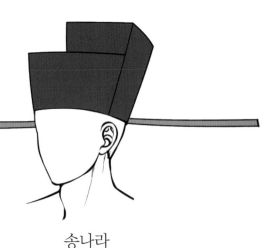

송나라
수평으로 뻗은 다리가
매우 길어진다.

송나라에서는 간편하게 개량된 딱딱한 모자 형태 복두가 대부분이었지만 부드러운 당나라식 복두 역시 일부 사용되었다. 또한 날개가 작고 가느다란 것, 구부러진 것, 위로 솟은 것 등 종류가 매우 다양해진다. 이는 명나라에서 사모, 익선관 등 다양한 관모가 발전하는 기반이 되었다.

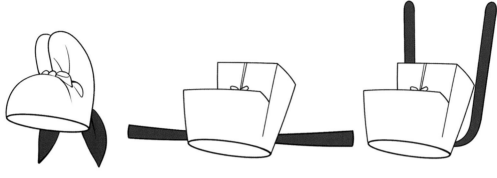

연각복두 軟脚襆頭
모체와 다리가 부드러운
당나라식 복두

전각복두 展脚襆頭
다리가 양쪽으로
곧게 뻗은 평각(平脚) 복두

조천복두 朝天襆頭
다리가 위를 향해서
높게 뻗은 복두

교각복두 交脚襆頭
다리가 위를 향해서
뻗으며 교차된 복두

국각복두 局脚襆頭
다리가 위나 아래로
둥글게 굽은 곡각(曲脚)복두

권각복두 卷脚襆頭
다리가 뭉게구름처럼
장식적으로 말린 복두

수각복두 垂脚襆頭
날개가 아래로 늘어진 복두

봉시복두 鳳翅襆頭
복두 다리와 별개로
봉황의 날개를 장식한 복두

무각복두 無脚襆頭
다리 부분이 없는 복두

송나라

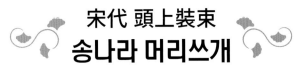

宋代 頭上裝束
송나라 머리쓰개

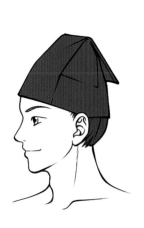 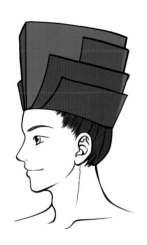 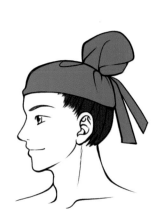

1. 유건(儒巾) : 유학자들이 착용하는 두건. 위쪽 일부분이 뒤로 접혀 있는 것이 특징이다.

2. 방산건(方山巾) : 여러 겹으로 층이 난 사각평정건(방건).

3. 관건(綸巾) : 綸의 기본 발음은 [륜]이지만 복식에서는 [관]으로 발음된다. 청색 갈포로 만든 갈건(葛巾) 따위를 말하는데 통천관으로 잘못 알려진 제갈량의 두건이 바로 이 관건이다. 제갈량의 이름을 따 제갈건, 와룡건이라고도 한다.

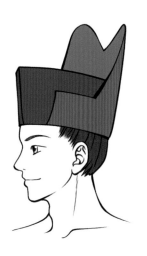 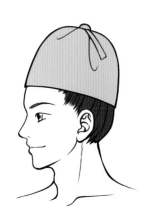 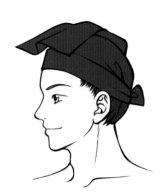

4. 책(幘) : 송나라의 책은 양관과 비슷한 둥근 형태로 발전하였다.

5. 모(帽) : 이민족의 복식에서 유래한, 머리통을 덮는 둥근 형태의 모자.

6. 화양건(華陽巾)=순양건(純陽巾)=낙천건(樂天巾) : 모체 위를 지붕처럼 덮은 두건. 신선 여동빈의 상징이다.

宋代 髮形
송나라 머리 모양

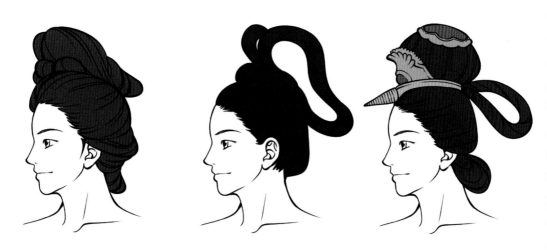

1. **조천계(朝天髻)** : 5대 10국 시대부터 송나라 전반에 걸쳐 크게 유행한 머리 모양(116쪽 참고).

2. **반계(蟠髻)** : 둥글게 감는다는 뜻으로 즉 영선식 계(117쪽 참고). 단반계, 쌍반계 등이 있다.

3. **동심계(同心髻)** : 머리카락을 둥글게 모아서 정수리 위에 얹은 커다란 머리 모양. 대부분 동심계 위에 비단이나 무명을 둘러 장식하는 포계(包髻)에 해당한다.

송나라

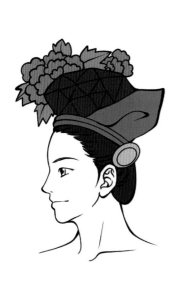

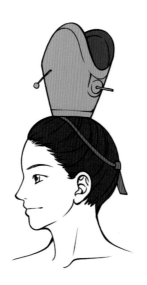

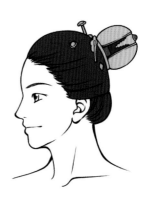

4. **화관(花冠)** : 나무틀을 둥글게 엮어서 비단으로 감싸고 일부나 전체를 꽃으로 장식하는 관.

5. **원보관(元寶冠)=원관(圓冠)** : 북송 시기, 크고 거대하게 만들어 정수리에 얹었던 높은 관.

6. **관자(冠子)=관아(冠兒)** : 남송 시기, 작고 정교하게 만들어서 뒤쪽에 살짝 얹는 방식의 금관을 부르는 명칭.

宋代文人
송나라 문인

풍류를 즐기는 학자들

송나라 회화에서 가장 즐겨 표현된 소재는 남성 문인들이다. 〈서원아집도〉, 〈십팔학사도〉 등 각종 작품에서는 송나라의 다양한 남성들의 모습을 담아냈다. 송나라 문인들의 옷은 크게 세 종류로 나눠서 생각할 수 있다. 첫째는 유유자적하게 은거하는 학자들의 모습으로, 위·진·남북조 시대부터 전해진 헐렁한 옷에 소매가 넓은 포를 걸치는 것이다. 둘째는 당나라 남성들처럼 짧은 소매가 달린 기다란 원령포를 간편하게 차려입은 모습인데 주로 이름난 명사들을 묘사할 때 사용되었다. 셋째는 그 외 송나라 특유의 겉옷 종류이다.

1. <송인십팔학사도> 속 학사.

여성의 복식처럼 저고리 위로 치마를 입은 옷의 형태가 인상적이며 마치 위·진·남북조 시대 예복과 같은 느낌을 준다. 남성의 배자는 여성의 배자보다 훨씬 넓고 헐렁하며 보통 앞을 끈으로 묶어서 여몄는데 이후에 명나라에서 피풍, 학창의 등이 발전하는 데 영향을 주었다. 머리에 쓰고 있는 것은 둥근 복숭아 모양의 선도건(仙桃巾)이다.

2. 허난성 덩펑시 송나라 묘의 벽화 속 주인.

송나라 시기에 들어서 옷깃이 둥근 원령포는 이제 예전처럼 일반적이지 않았지만 여전히 간이 예복, 시종복, 외출복 등 다양한 용도로 착용되었다. 벽화 속 남주인은 소매가 좁고 짧은 통수에 길이는 바닥까지 내려오는 원령포를 착용하였다. 머리에는 복두 대신 두건을 두른 것이 특징이다. 이마 위쪽으로 매듭을 묶은 방식은 결건(結巾)이라는 이름으로 전해진다.

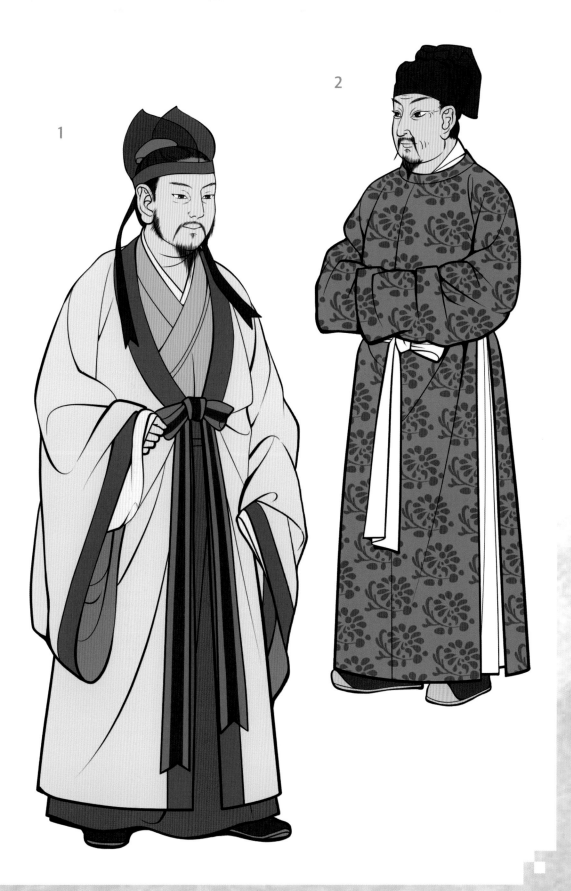

宋代袍
송나라 포

｜ 다양하게 발전한 남성 복식 ｜

 남성의 옷이 비교적 단순했던 당나라와 비교하면 송나라는 원령포와 직령포는 물론 직철(直裰), 도의(道衣), 배자(褙子), 반비(半臂) 등과 함께 머리쓰개까지 다양하게 발전한 남성 복식의 전성기였다. 한족 복식 특유의 헐렁함과 풍성함, 그리고 이민족의 영향으로 들어왔던 원령포의 실용성과 활동성이 효과적으로 결합하였다. 이러한 송나라의 남성 복식은 이후 명나라까지 이어진다. 특히 도의와 같은 소박하고 우아한 포 형태는 문인들이 가장 사랑한 옷으로 자리 잡았다.

1. 소동파. 북송 시기의 시인.

 도의(道衣)는 도사들이 입는 옷이라는 뜻이지만 실제로 큰 연관은 없었다. 비스듬한 사령(교령) 여밈으로 색상은 보통 다갈색이고 옷깃과 소매, 옷자락 가장자리에는 검은 선을 덧대는 것이 유행이었다. 사각형으로 정수리가 평평한 사각평정건은 방건(方巾)이라 하는데 특히 삽화에서 소동파가 쓰고 있는 것처럼 겹이 난 모자는 그의 올곧은 심성과 닮았다는 뜻에서 동파건이라 부르게 되었다.

2. <청명상하도> 속 청년.

 도교를 믿고 수행하는 사람들은 전체적으로 유학자들의 평상복과 크게 다르지 않은 옷을 입었다. 삽화상의 두건은 소요건(逍遙巾) 또는 하엽건(荷叶巾)이라 부르는, 꼬리가 달린 두건으로 주로 도인들이 사용하였다. 겉옷으로는 직철을 입었는데 직철이란 등 가운데 재봉선이 수직으로 있다는 뜻이다. 양옆이 트여 있는 이 옷은 흔히 승려들의 옷으로 알려져 있으나 송나라 남성들 사이에서 두루 사용되었다.

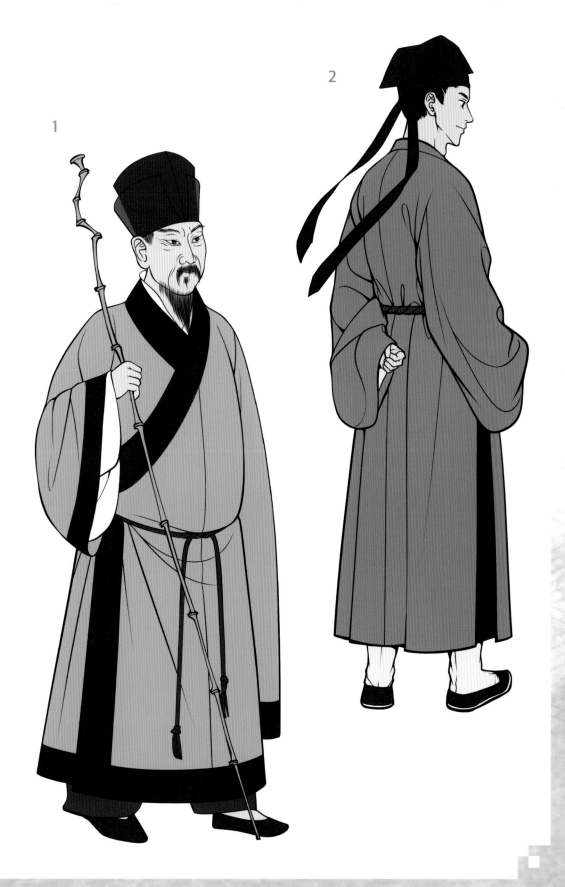

宋代貴婦
송나라 귀부인

│ 우아하고 날씬한 두 종류의 유군 │

한나라 때부터 당나라를 거쳐 발전한 치마저고리, 유군(襦裙)은 송나라 때에도 계속 이어졌다. 기본적인 모양은 호리호리한 몸에 어울리는 얇은 저고리 위에 긴 치마를 덧입는 고풍(古風)스러운 방식이었다. 반면 송나라에 들어 새롭게 유행한 양식은 '금풍(今風)'이라 할 수 있다. 이전까지 저고리를 치마 안에 집어넣어 입었던 고풍과 달리 금풍은 저고리를 치마 밖으로 빼내어 걸치는 방식이다. 앞을 풀어헤친 저고리는 자연스럽게 속옷인 배두렁이 말흉(抹胸)을 드러냈다.

이러한 송나라 여성 복식은 아관도복(峨冠道服)이라고도 부른다. 아관은 산처럼 높게 솟은 머리나 금관을 말하며, 도복은 도교의 옷처럼 넓고 치렁치렁한 옷이란 뜻이다. 한편 이전 시기부터 흔적이 보이던 전족 문화는 송나라에 들어서 본격적으로 전국에서 성행하였다. 흔히 알려진 근현대의 기형적인 전족과 달리 송나라의 전족은 여성의 발을 강하게 감싸는 정도에 그쳤다.

1. <궁녀도>에 묘사된 여인.

고풍 유군에 해당한다. 소매가 좁은 붉은 저고리 위로 흰 치마를 치켜 올렸는데, 당나라 여성들의 복식과 매우 비슷하지만 실루엣이 날씬하며 허리를 매듭 장식으로 꾸몄다는 점에서 차이를 보인다. 팔에는 초록색 피백을 걸쳤고 여러 겹의 고리 모양을 만든 머리 위를 비녀와 진주로 장식하였다.

2. 허난성 덩펑시 송나라 묘의 벽화 속 여인.

금풍 유군에 해당한다. 엉덩이까지 오는 짧은 저고리를 치마 밖으로 꺼내어 입어서 안쪽에 속옷인 붉은 말흉이 보인다. 머리카락은 둥글게 정리해서 반첩식으로 얹었고 붉은 끈과 가느다란 비녀로 고정했다. 해당 벽화의 귀부인과 시녀 모두 비슷한 옷차림을 하였지만 금풍 유군은 대부분 귀부인보다는 시녀나 평민들 사이에서 유행한 것으로 보인다.

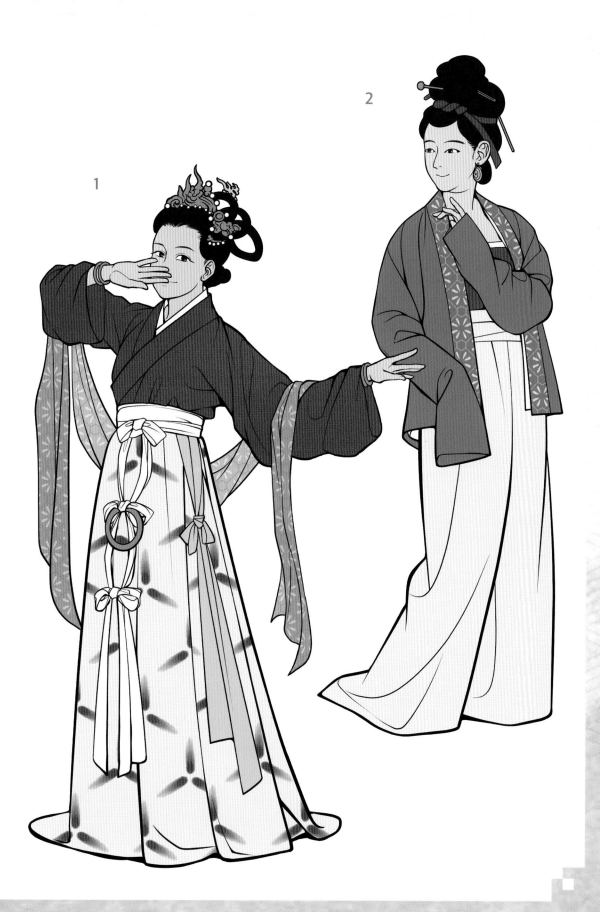

 褙子
배자

배자는 북송 시기에 출현하여 남송 시기까지, 송나라 전반에 걸쳐 가장 유행하였던 옷 중 하나이다. 주인의 등 뒤에서(背) 모시던 시녀들이 입었기에 배자라는 이름이 붙었다는 유래답게 시녀들의 모습에서 가장 많이 보이지만 기본적으로 성별과 연령에 상관없이 두루 애용하였다. 송나라 배자의 가장 큰 특징은 일자로 내려오는 곧은 직령깃, 그리고 좌우 대칭인 맞섶이라는 점이다. 남성의 배자와 달리 여성의 배자는 단추나 끈을 사용하지 않고 자연스럽게 앞을 열어 두었다.

형태는 다양하지만 여성들은 보통 팔에 꼭 맞는 착수 소매의 배자를 간단한 예복으로 많이 착용하였다. 또한 옷의 몸통 길이, 옆트임 유무 등에 따라서도 다양한 형태가 만들어졌다. 배자는 송나라 특유의 격조와 절제의 미학을 보여 주는 날씬한 옷이다. 한편 현재 한복의 한 종류로 전해지는 배자는 송나라에서 유입된 것으로 전해지지만 이름만 같을 뿐, 짧은 조끼 모양의 털옷으로 형태가 상당히 다르다.

1. 허난성 옌스시의 요리하는 여성들 전각.

요리하기 전 미리카락을 정리해서 정수리에 묶고 타원형의 높은 관을 쓰는 모습이 묘사되어 있다. 헐렁한 바지 또는 치마를 입고 배두렁이 위로 덧치마 위요와 아주 짧은 앞치마까지 얇은 옷이 여러 겹 겹쳐진 모습이 눈에 띈다. 팔에는 토시를 했는데 소매가 좁기 때문에 그다지 눈에 띄지는 않는다. 치마 아래로는 매듭 장식을 늘어뜨렸다. 전체적인 옷의 색깔은 고춘명의 그림을 참고하였다.

2. <가악도권> 속 연주하는 여성들.

빨간색 배자는 왼쪽의 여성처럼 소매가 매우 좁지만 옷의 길이는 바닥까지 닿는다는 점에서 차이를 보인다. 안쪽에 받쳐 입은 옷은 모두 하얀색인데, 배자의 옆트임 사이로 주름치마가 확인된다. 머리는 높게 틀어올리고 꽃잎 또는 뿔 모양의 장식 세 개를 꽂았는데 구체적인 명칭은 전해지지 않는다. 그림 속의 여성들은 모두 같은 복장을 하고 있는데 궁녀들의 옷으로 통일된 제복이 사용된 것으로 보인다.

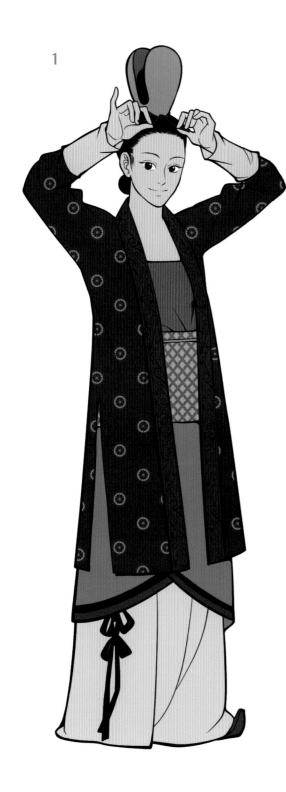

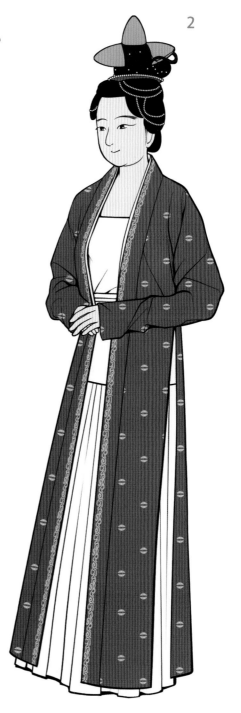

旋裙
선군

　여자의 발을 작게 만드는 전족 풍습이 퍼지면서 움직이기 편하도록 단순하고 짧은 치마가 유행하기 시작한다. 선군은 이전까지 없었던 새로운 형태의 치마였다. 북송 시기 도읍이었던 변경의 기생들 사이에서 유행했던 것이 상류층 사이에도 널리 퍼진 것으로 전해진다. 선군의 정확한 형태는 전해지지 않지만 학계에서는 두르는(旋) 치마(裙)라는 이름처럼 두 조각으로 이루어진 양편군(兩片裙) 또는 주름을 잡는 습군(褶裙)과 같은 방식으로 짐작한다. 송나라의 치마는 가장자리가 트여 있어 말을 타기에 매우 편리하였으며 군인들이 입기도 해서 전군(戰裙)이라고도 불렸다고 한다.

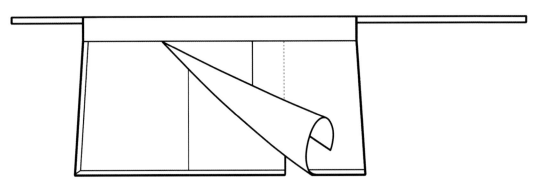

▲ 치마 둘을 하나의 치마 말기에 이어붙인 양편군.
　학계에서는 양편군을 선군의 동의어로 보기도 한다.

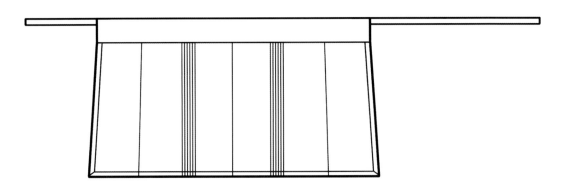

▲ 치마의 일부분 또는 전체에 상자 모양 주름을 잡은 습군.
　양편군처럼 두 조각으로 만들기도 한다.

1. 산시성 한청시 반악촌 218묘 벽화를 참고한 단편군(單片裙).
2. <잠직도> 여성들을 참고한 양편군(兩片裙).

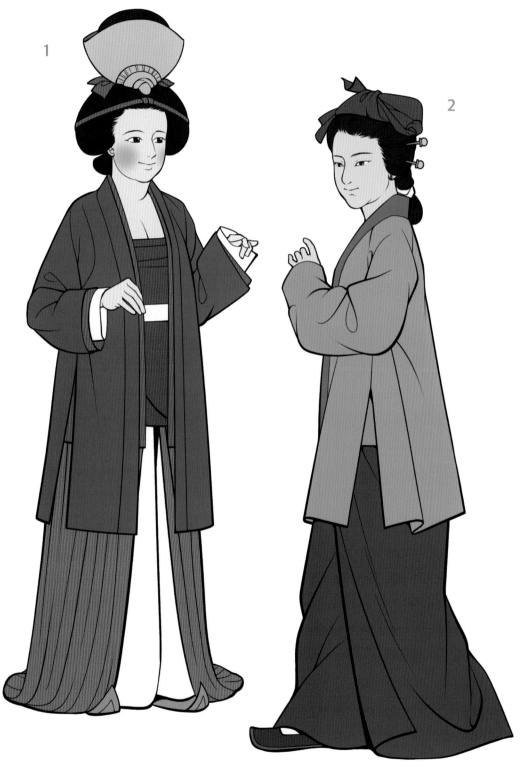

宋代侍女
송나라 시녀

| 회화 속 알록달록한 소녀들 |

당나라와 마찬가지로 송나라 때도 어린 소녀들이 사내아이처럼 원령포를 입고 남장하는 유행이 계속해서 이어진다. 수염이 없는 내시들과 옷차림이 비슷했기 때문에 혼동되는 경우도 있지만 대부분의 여성들은 남장을 하더라도 안쪽에는 치마를 받쳐 입었다. 귀부인을 섬기는 시녀들의 모습은 원령포를 긴 치마처럼 입고 머리카락을 쌍아계(雙丫髻) 또는 저계(低髻)로 하여 단순하게 묶은 모습, 또는 아예 남성들처럼 긴 장화나 복두까지 갖춰 입은 모습 두 종류로 나눌 수 있다.

1. <왕건궁사도> 속 시녀.

잡일을 하는 하녀인 여용(女傭)과 달리 시녀들은 개인 비서에 가까웠다. 시녀는 즉 첩신아두(貼身丫頭)라 하는데 상류층 귀부인의 곁에 있는 쌍아계 머리를 한 몸종이라는 뜻이다. 삽화 속 시녀는 원령포를 입고 있는데 깔끔하고 활동적이며 업무를 하기 좋았다. 허리에 짧은 위요를 두르고 있는 모습이 인상적이다.

2. <가악도> 속 예장을 한 어린 궁녀.

푸른 색 원령포를 입고 있는데 당시 당나라의 영향으로 녹색 또는 청색이 길복으로 사용되었던 흔적으로 보인다. 허리 양쪽에 트임이 있어서 속의 옷이 겹겹이 드러난다. 삽화 속 소녀는 혜를 신었지만 신하들처럼 목이 긴 장화를 신는 경우가 많았다. 복두에는 사계절의 꽃을 모두 장식하여 일년경(一年景)이라 하였다.

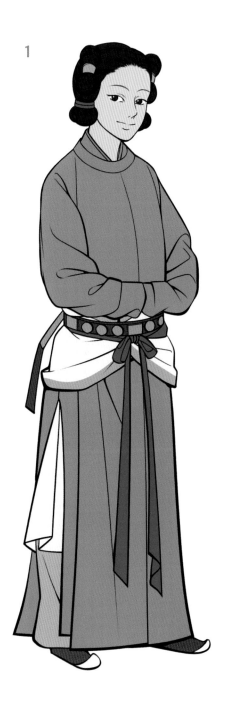

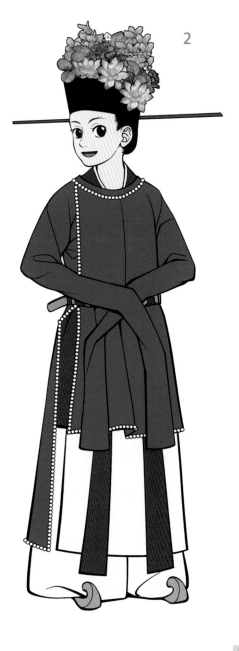

宋代 服飾
송나라 복식

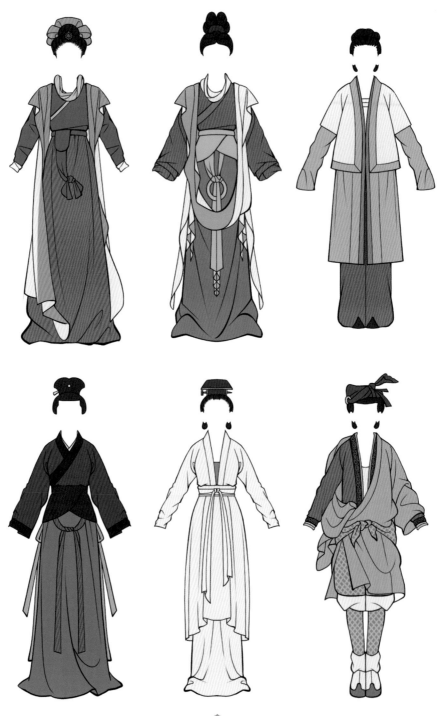

시대에 상관없이 치마를 위에 입는 방식과 저고리를 빼내 입는 방식이 두루 나타난다. 적삼, 배자, 배심, 반비 등 다양한 상의를 저고리와 함께 입었으며, 허리는 덧치마와 매듭, 옥패 등 각종 장식으로 꾸미고 어깨와 팔에 피백(영건, 피건)을 늘어뜨렸다.

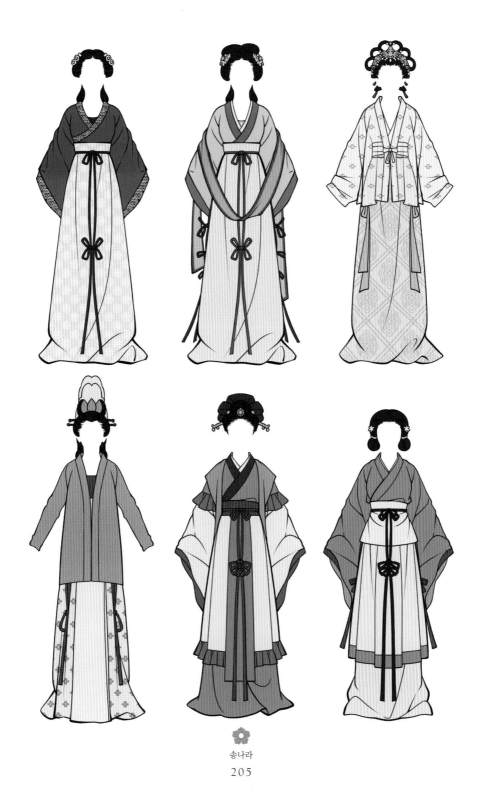

宋代冠服
송나라 관복

| 체계적이고 엄숙한 신하들의 옷 |

　송나라의 관리들은 문관과 무관이 각각 9품으로 이루어졌고 품계가 있는 관원은 조정대신인 조정명관(朝廷命官)과 기술직인 잡류명관(雜流命官)으로 나뉘었다. 송나라 관복의 가장 큰 특징은 이전 시기인 한나라부터 당나라 및 이후 시기인 명나라나 청나라와 달리 문관과 무관의 복식이 외견상 거의 차이가 없었다는 점이다. 관복은 크게 두 종류로 나눌 수 있는데 첫 번째는 국가적인 제례나 각종 행사에서 차려입는 예복인 조복(朝服)이다. 각종 패물과 머리쓰개 등을 모두 합쳐서 갖춘다는 뜻에서 구복(具服)이라고도 한다. 두 번째는 평소 조정에 나갈 때 착용하는 공식 복장인 상복(常服)이었다.

1. <열조현후도> 등 송나라 회화 속 관리들의 상복.

　상복은 옷깃이 둥근 원령포로 주로 소매가 넓고 옷자락은 바닥까지 닿았다. 계급에 따라 관복의 색, 홀과 허리띠의 재질, 허리띠에 매다는 어대의 유무가 바뀌었으며 전각복두의 날개 모양도 다양하게 남아 있다.

2. 한기, 조정의 초상화를 참고한 조복.

　송나라의 관모는 진현관과 무관이 합쳐진 형태로 통일되었다. 계급을 나타내는 양(梁)이 있는 몸통에 꽃이 장식된 이마띠인 액화(額花)가 둘러져 모자 형태가 되었다. 여기에 초선농건(貂蟬籠巾)을 덮었는데 당나라의 둥근 농건과 달리 네모나게 각이 진 형태였다. 전체적인 옷은 황제의 통천관복과 유사하다. 목에는 가슴팍에 네모난 장식인 방심(方心)이 붙은 둥근 곡령(曲領)을 두르고, 목 뒤에서 하얀 끈으로 매듭을 묶어서 뒤로 늘어뜨렸다. 이 곡령방심, 또는 방심곡령은 송나라 때 들어서 남성 예복의 필수품이 되었다.

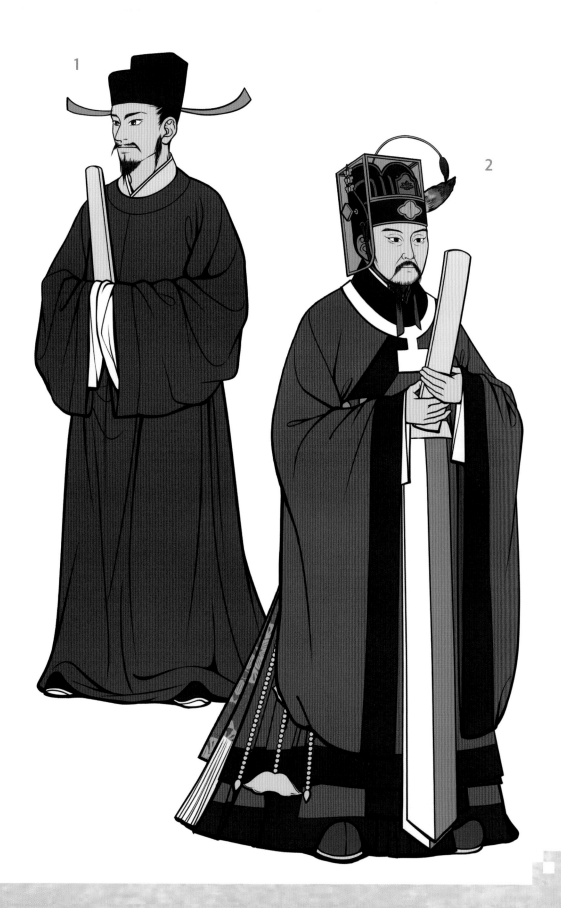

宋代 官員 服制

송나라 관료 복식 제도

　송나라 관료의 옷은 문관과 무관의 구별이 없었다. 다만 예복인 조복의 진현관 양의 개수, 상복인 편복의 염료 색깔, 허리띠와 허리띠 장식의 재질 등으로 계급을 구분하는 제도는 당나라보다 체계적으로 발전하였다. 조복 관모인 진현관을 덮는 초선농건은 1품 대신이나 조정의 원로들만이 착용할 수 있는 최고급 관모였다. 아래는 『송사』에 실린 품계가 있는 관원들의 복식 제도 표이다.

품계	옷색	진현관	허리띠	어대	홀
1품	紫 (보라색)	7량	옥대	금	상아
2품	紫 (보라색)	6량	옥대	금	상아
3품	紫 (보라색)	5량	옥대	금	상아
4품	紫 (보라색)	5량	금대	금	상아
5품	緋 (붉은색)	4량	금도대	은	상아
6품	緋 (붉은색)	3량	금도대	은	상아
7품	綠 (녹색)	3량	서각대	–	나무
8품	綠 (녹색)	3량	서각대	-	나무
9품	綠 (녹색)	2량	서각대	–	나무
서인	皁白 (검은색·흰색)	–	철각대	–	나무

요대 腰帶

허리에 묶는 띠의
일반적인 명칭

폐슬 蔽膝

무릎을 가리는 앞치마
(15쪽 참고)

나대 羅帶

가는 술이 달린 비단 허리띠.
강의 줄기를 비유할 때도
쓰는 용어이다.

송나라

옥환수 玉環綬

치마를 누르는 옥 장식
(24쪽 참고)

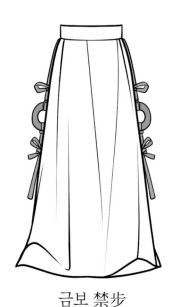

금보 禁步

허리 양쪽에 달아 천천히
걷도록 하는 의례용 옥패

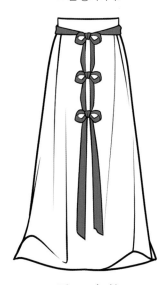

궁조 宮條

끈매듭 혹은 끈목 장식

宋代皇帝
송나라 황제

│ 황제의 붉은 예복 │

천자인 황제의 복식은 송나라에 이르러 일곱 가지로 정착한다. 첫째는 당나라 때와 마찬가지로, 천지신명과 종묘에 제사를 지낼 때 착용한 무늬 없는 대구면이다. 순흑의 양가죽이 쓰였는데 남송 시대에 이르면 결국 곤면으로 대체된다. 둘째는 대례복인 곤면이고, 셋째는 통천관복이다. 넷째는 삼포(衫袍)이니, 즉 황제가 상복으로 입는 원령포였다. 다섯째는 원령포와 같지만 절상건(折上巾)을 쓰고 신발로 이를 착용하여 이포(履袍)라 하였다. 여섯째는 좀 더 편하게 입을 수 있도록 좁은 소매 의 포를 입고 날개가 늘어진 수각복두를 쓴 착포(窄袍)다. 일곱째는 군사 업무를 볼 때 입는 융복(戎服)이었다.

1. 역대 송나라 황제의 초상화를 참고한 상복.

송나라 황제는 무늬가 없는 원령포를 입고 있는데, 소매가 넓고 큰 한족식 옷으로 완전히 바뀌었다. 1대와 2대 황제 의 초상화는 하얀 원령포를 입었지만 3대 진종 때부터 붉은색으로 통일되었다. 허리에는 무소뿔로 만든 혁대를 매고 있는데 회화 유물상에는 주황색이다. 머리에 쓴 딱딱한 사각형의 복두는 날개가 양쪽으로 길게 뻗어 있다.

2. 조광윤의 아버지 조홍은의 통천관복.

통천관복은 곤면 다음가는 예복으로 제사를 지낼 때나 외국 사신을 접견할 때 입었다. 이 시기에는 붉은 강사포 제도 가 완전히 정착하였다. 상의하상 모두 진한 붉은색을 쓰고 폐슬을 덧대고 허리에는 패옥과 대수를 늘어뜨렸으며 신발 은 검은색이나 붉은색이었다. 통천관 역시 복두와 마찬가지로, 이전 시기와 비교해서 머리통을 감싸는 단단한 모자의 형태가 됐다. 황제의 통천관은 양 장식이 24개가 있었고 황태자의 원유관의 양은 18개였다.

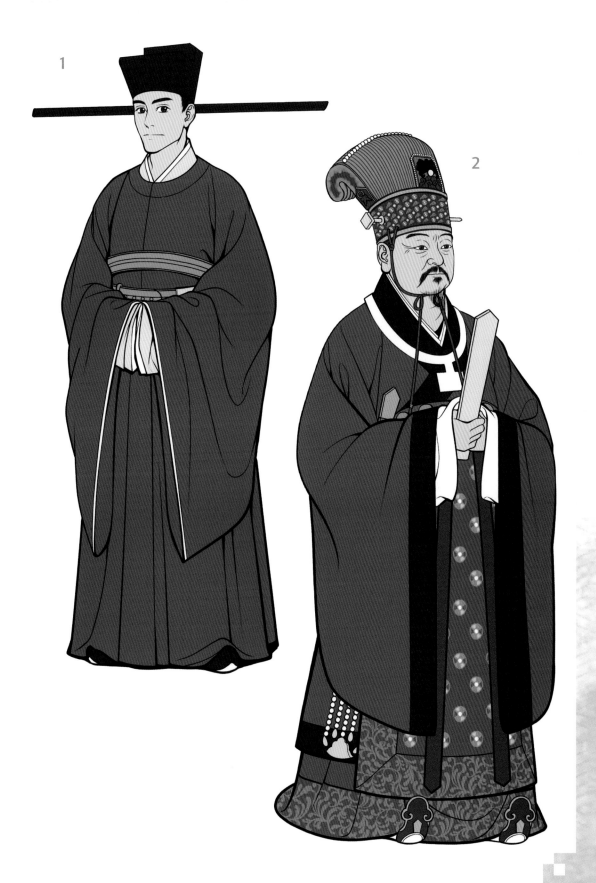

宋代皇后
송나라 황후

황후의 짙푸른 예복

북송 시기 황후와 비의 예복은 휘의(褘衣, 74쪽 참고), 주의(朱衣), 예의(禮衣), 국의(鞠衣)로 분류되었다. 이것이 다시 남송 시기에는 황후휘의, 예의, 그리고 적(翟)으로 분류되는데, 여기서 적이란 비빈의 예복이다. 이후 이러한 옷들이 적의로 합쳐진 것으로 보인다. 현재 이야기하는 명나라풍 적의는 송나라 때까지만 하더라도 휘의로 기록되었다. 당나라와 비교해서 비교적 정확하고 구체적인 제도가 자리 잡은 것에서 차이점을 보이며 최고의 예복으로서 공식적인 관모인 봉관을 쓰기 때문에 다른 예복과 차별화되었다.

당나라의 화려한 화장은 유행이 지났지만 송나라 사람들은 머리와 얼굴을 진주로 장식하고 꽃을 꽃는 것을 좋아했다. 특히 얼굴에 진주 장식을 꽃잎처럼 붙이는 것을 주전(珠鈿), 주전으로 꾸미는 화장은 진주장(珍珠粧)이라 하였다. 송나라 황후의 초상화는 머리와 얼굴에 하얀 진주가 가득한 모습을 잘 보여 준다.

1. 역대 송나라 황후 초상화를 참고한 휘의.

상의하상 일체의 한벌옷(심의)은 심청색이며 바닥까지 끌린다. 받침옷은 당나라처럼 좁은 소매가 아직 많이 보이지만 치마의 주름 장식은 사라졌다. 대신 가장자리에 두른 연에는 붉은색으로 용이 그려져 있는데 발톱이 세 개이다. 허리띠에 폐슬과 수, 대대, 패옥 등을 늘어뜨렸다.

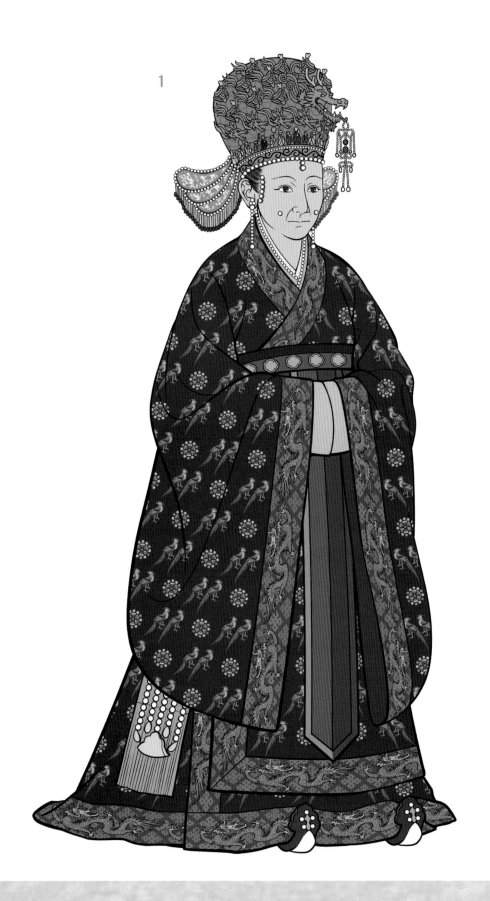

鳳冠
봉관

송나라에 들어 화채관은 처음으로 용과 봉황으로 장식되기 시작했고, 이를 용봉화채관(龍鳳花釵冠), 또는 봉관이라 하였다. 황후의 봉관은 아홉 마리의 용과 네 마리의 봉황이 있는 구룡사봉관이었다. 또한 바탕에 크고 작은 화채 24개가 장식되는데 이는 황제 면류관의 앞뒤 줄 수, 통천관의 양의 개수와 같다.

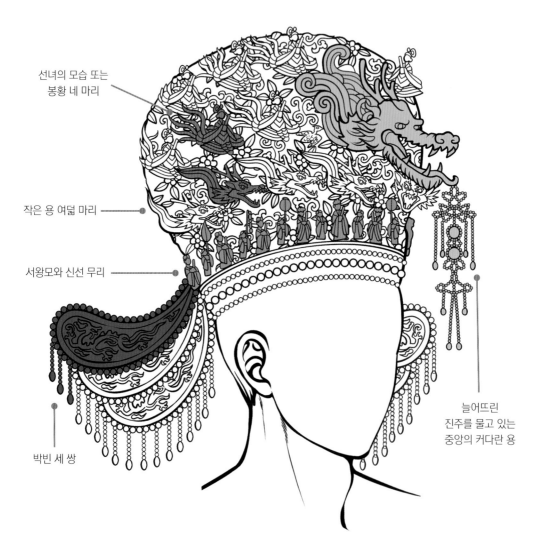

선녀의 모습 또는
봉황 네 마리

작은 용 여덟 마리

서왕모와 신선 무리

박빈 세 쌍

늘어뜨린
진주를 물고 있는
중앙의 커다란 용

1. 조광윤의 어머니 두태후의 대삼.
집무복인 상복으로 쓰인 대삼은 당시 국의의 일종이었던 것으로 보이며 5대 10국 시기의 양식이 남아 있다. 대삼에 쓰는 봉관은 적의에 쓰는 봉관보다 훨씬 작다.

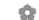

1

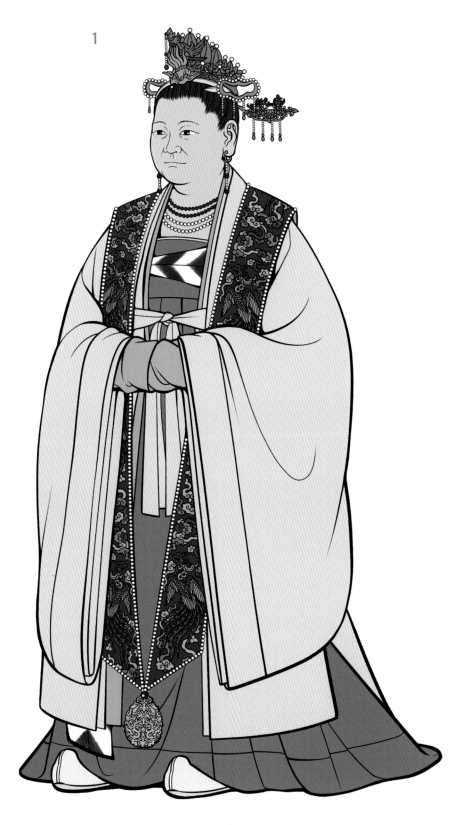

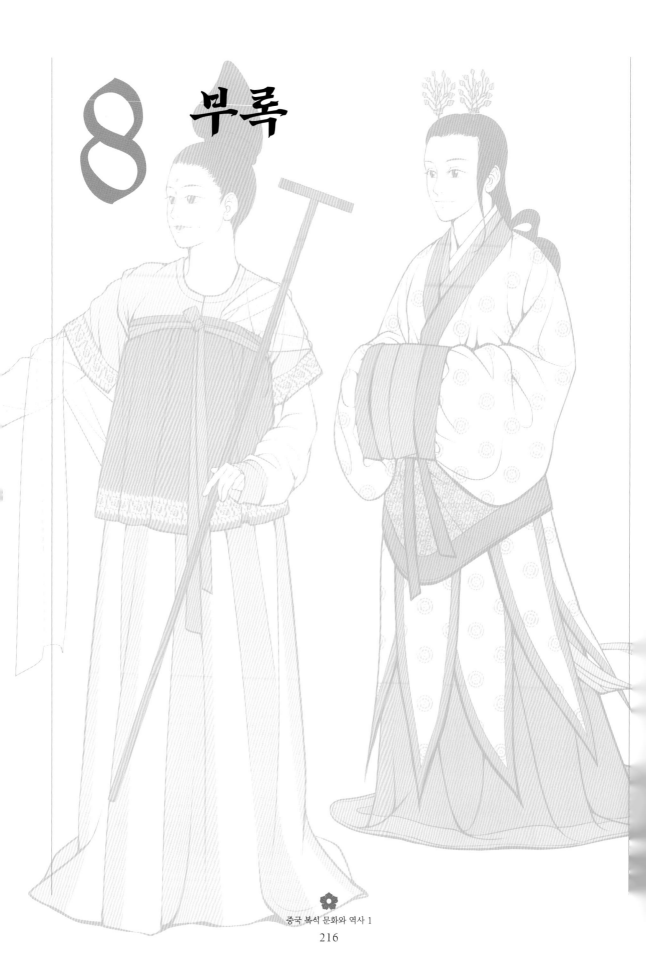

8 부록

中國 服式 構造
중국 옷의 구조

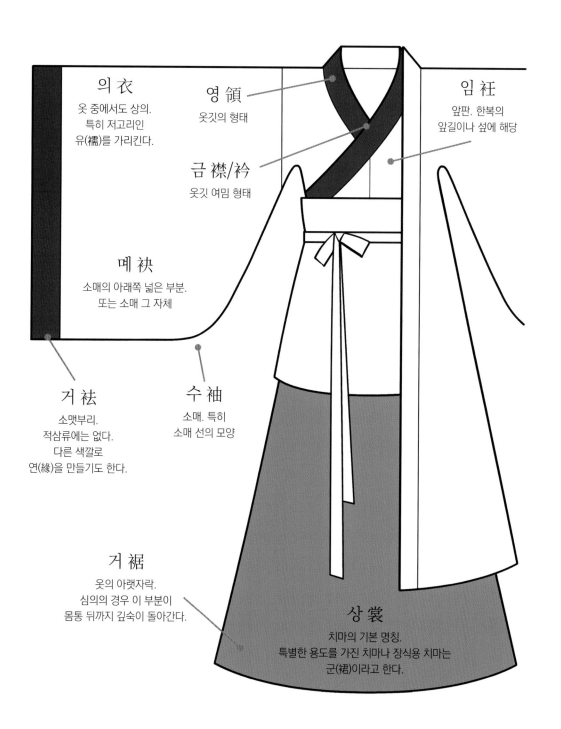

의 衣

옷 중에서도 상의.
특히 저고리인
유(襦)를 가리킨다.

영 領

옷깃의 형태

금 襟/衿

옷깃 여밈 형태

임 衽

앞판. 한복의
앞길이나 섶에 해당

몌 袂

소매의 아래쪽 넓은 부분.
또는 소매 그 자체

거 袪

소맷부리.
적삼류에는 없다.
다른 색깔로
연(緣)을 만들기도 한다.

수 袖

소매. 특히
소매 선의 모양

거 裾

옷의 아랫자락.
심의의 경우 이 부분이
몸통 뒤까지 깊숙이 돌아간다.

상 裳

치마의 기본 명칭.
특별한 용도를 가진 치마나 장식용 치마는
군(裙)이라고 한다.

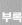

中國 服式 着用法

중국 옷 착용법

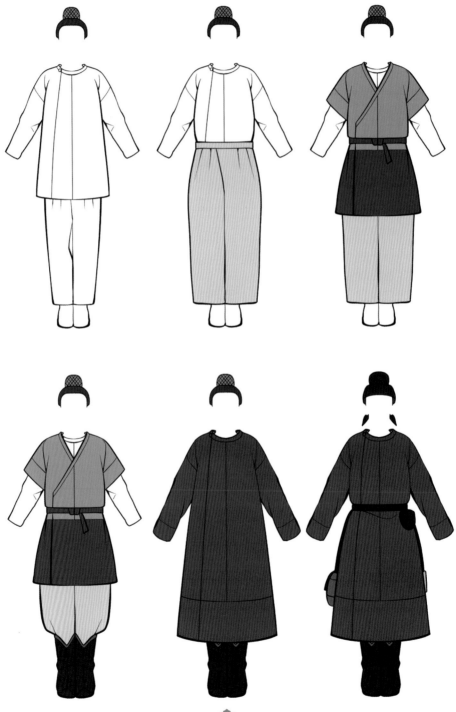

중국의 전통 속옷은 한삼(汗衫)이라고 하며 바지 잠방이는 곤(褌), 버선은 말(韈)이다. 여성은 가슴을 가리는 배두렁이를 둘렀는데 시기에 따라 명칭이 다르다. 속옷 위에 치마저고리나 바지를 입고, 겉옷인 포나 반비를 덧입는다. 그리고 허리띠인 대(帶)를 두르고 장신구인 패옥, 피백, 가발(義髻, 의계) 등으로 마무리하였다.

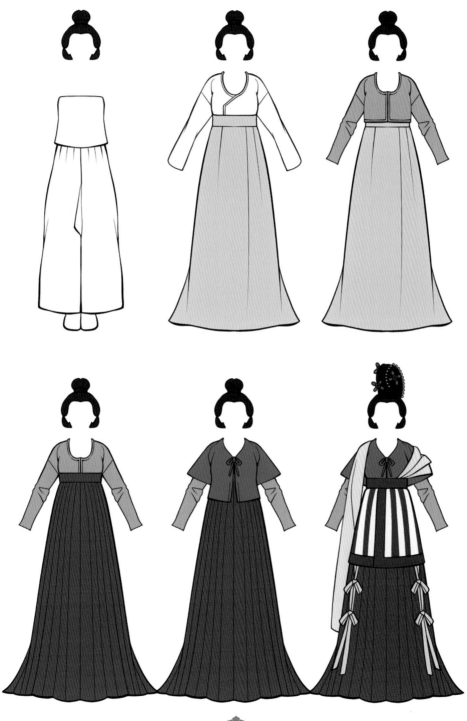

아시아의 중앙에 위치하여 주변 국가들과의 문화 교류의 장이 되었던 중국은 각국에서 파견된 사신들의 형상, 복식, 풍속 등을 글과 그림으로 기록하였습니다. 당시의 여러 직공도(職貢圖: 조공을 온 사신을 그린 그림)에는 5세기의 크고 작은 나라나 지방 출신의 20~30여 명의 사신의 모습이 표현되어 있습니다.

『동방사신도』는 2018년 12월에 제작한 짧은 독립출판 아트북을 추가 및 보완한 내용입니다. 〈양직공도〉, 〈당염립본왕회도〉, 〈오대남당고덕겸모양원제번객입조도〉 등 직공도 유물에 나타난 각국 사신의 모습과 함께 『양서』를 비롯한 각종 기록상에 표현되어 있는 주변 국가들의 이야기를 담았습니다. 우리에게 익숙한 5세기경 삼국 시대(고구려, 백제, 신라)를 포함하여 당시의 중국과 일본은 물론 다소 생경한 서역, 남아시아의 국가들을 함께 소개합니다 (본편의 위·진·남북조 시대 참고).

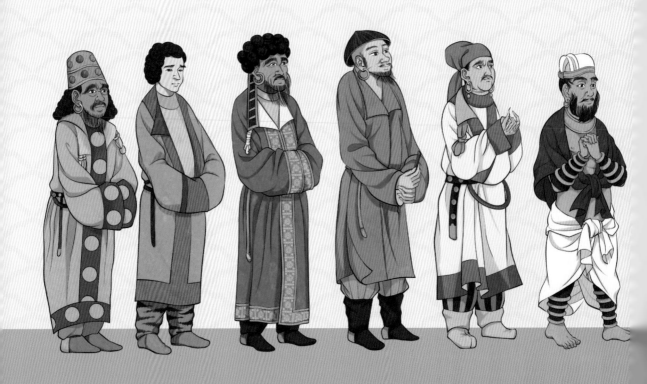

東邦使臣圖

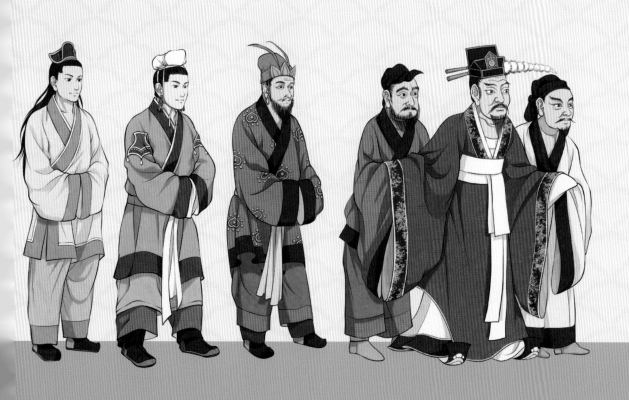

東邦使臣圖
동방사신도
C.E. 526~536

양(梁)나라 무제 재위 연간,
주변의 나라들로부터 당도한 사신들의
용모를 관찰하고 그린 직공도(職貢圖)와
각종 사료를 전해 써버려 간 「제이(諸夷)」 편으로 내용을 전한다.

여러 나라의 사신이 당도한 날과 장소
그리고 그 격이 다르니,
양나라 도성에 머무른 사신을 보고 기록한 내용과
변방의 국경에 머무른 사신을 관찰하여 전한 내용에 있어서
다소 고르지 못한 바가 있다.
나라의 이야기를 전해들은 바가 있으나
사신을 찾지 못한 경우도 있고,
사신을 만나 보았어도 그 이야기가 충분치 못한 경우도 있다.

무제의 직공도는 이후 양나라 원제 시기,
당나라와 송나라 시기에도 그 모사본이 다수 제작되었다.

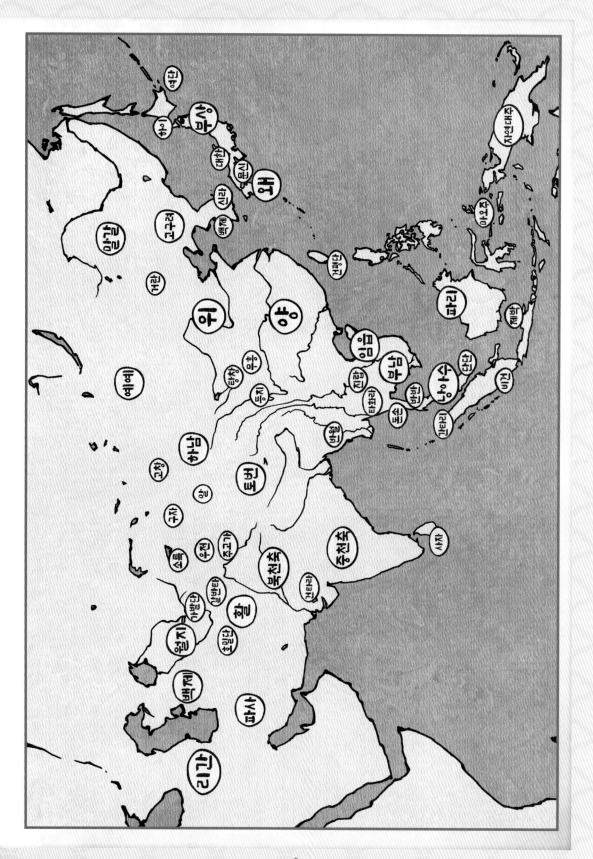

노국虜國

위나라. 선비족 탁발부가 북방에 건국한 이민족 국가.

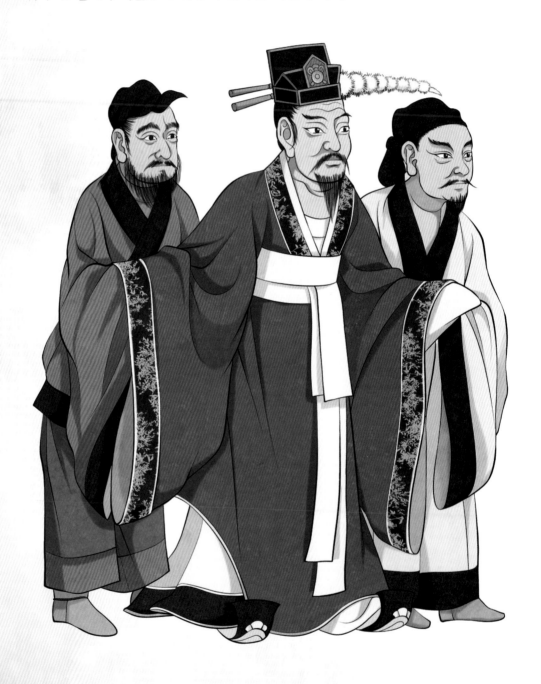

東夷

동이의 나라 중
삼한조선이 가장 크고 강한데
중화의 문화를 받아들여
그 문물이 품위가 있다.

조선 동쪽의 마한과 진한 등부터
대대로 중국과 강과 바다로 왕래하였다.
고구려와 백제는 늘 공물을 보냈으며
양대에 들어 더욱 빈번하다.

부상국은
예전에는 듣지 못했던 국가이다.
한 도사가 부상국에서 왔다 하였는데
그 말의 본이 아주 상세하였다.

高句驪

고구려의 땅

고려, 혹은 구려, 고구려는 본디 부여에서 갈라졌으며, 요동의 동쪽에 위치하여 사방 이천 리가 너끈히 된다. 왕도는 환도 아래에 있다. 가운데 요산이 있고, 요수가 흐른다. 큰 뫼와 깊은 골짜기가 많고, 평원이나 호수는 없어 백성들이 골짜기에 터를 잡고 샘물을 마신다. 토착하여 살지만 좋은 밭은 없어 음식을 아껴 먹는다.

고구려의 풍습

고구려의 언어 풍습은 부여와 같은 것이 많고, 성격과 기질과 복식은 부여와 다르다. 사람들의 본성이 거칠고 성급하며, 노략질을 좋아한다. 술을 잘 빚으며 가무를 좋아해, 나라의 읍락에서 매일 밤 군중을 이루고 남녀가 노래를 부르며 논다. 궁과 집을 꾸미는 것을 즐긴다. 깨끗한 것을 좋아하고 무릎을 꿇고 절할 때는 한쪽 다리를 끌고, 서 있을 때는 대체로 팔짱을 끼고 걸을 때는 소매에 손을 숨기는데 걷는 것이 마치 달리는 듯하다. 기력이 있는 것을 높게 쳐서 활과 칼과 창을 잘 다룬다.

고구려의 옷

고구려의 옷으로는 소매가 큰 포에 통이 넓은 바지에 가죽 띠를 두르고 누런 가죽 신발을 신는다. 관료들은 비단옷에 금과 은으로 장식한다. 대가와 주부는 머리에 뒤통수 부분이 없는 책(幘)을 쓰고 소가는 고깔 모양의 절풍을 쓰는데, 높은 이들은 이것을 소골이라 불렀으며 귀족은 두 개의 깃털을 꽂는 것을 더하였다.

百濟

● 백제의 땅

백제의 땅에는 본래 동이 삼한국이 있었는데 첫째가 마한, 둘째가 진한, 셋째는 변한이라 하였다. 변한, 진한은 각각 십이 개국, 마한은 오십사 개국이 있었다. 큰 부족은 일만 가구, 작은 부족은 수천 가구가 있으니 총 십만 택이 넘었는데, 백제도 그중 하나였다. 이후 점차 강대하여 주변의 나라들을 흡수하였다. 본디 백제는 고구려와 마찬가지로 요하 지역 근처에 있었는데 이후 고구려에 패하여 혼란기에 삼한의 땅으로 건너가 힘을 얻었다.

● 백제의 풍습

백제의 수도는 고마, 즉 곰나루에 있고 읍은 담로라 하였으며, 이는 즉 황제국의 군현과 같은 것이다. 백제에는 스물두 개의 담로가 있는데 왕의 자제와 가문이 나누어 다스린다. 사람들은 성품이 굳세고 용감하다.

● 백제의 옷

백제의 사람들은 키가 크고 깨끗한 옷을 입는다. 언어와 복장이 고구려와 거의 같다. 고지는 관, 저고리는 부삼, 바지는 곤이라 한다. 영롱한 구슬을 귀하게 여겨 옷에 장식하거나 몸에 걸었는데 금은이나 비단은 높게 쳐주지 않았다. 맨 상투를 드러내기도 하여 형상이 뾰족하다. 여자들은 머리를 땋아 늘어뜨렸다가 출가하면 양갈래로 틀어올렸다. 백제의 사신은 겉에 입는 포의 형태나 폭넓은 바지인 광고 등이 고구려의 사신과 비슷하지만 무늬나 색상이 다소 소박하고 단정하다. 허리끈을 앞으로 늘어뜨리는 것은 신분 등을 표시하기 위함이었을 수도 있다. 그 외에 정수리를 덮는 하얀 관고도 인상적이다.

新羅

• 신라의 땅

신라는 본디 진한의 한 갈래이다. 본국에서 일만 리 떨어져 있는데, 본부여에서 동남쪽 오천여 리 아래이다. 동쪽으로는 큰 바다가 있고, 남북으로 고구려와 백제가 접한다. 진나라에서 도망친 이들이 마한으로 가자 마한이 동쪽을 떼어 주어 살게 하니, 이들이 진나라 사람인 까닭에 진한이라 하였다. 진한은 점차 분열돼 십이 개국이 되니 신라는 그중 하나로, 신로, 신라, 혹은 사라라 하였다.

• 신라의 풍습

신라는 작은 나라로, 스스로 사신을 보내지 못하였다. 보통 2년, 즉 양 무제 재위 연간에 처음으로 사신을 보내 백제를 따라와 조공하였다. 백제의 통역을 거쳐 전해들어야만 알 수 있다. 신라의 성은 건모라고 하고, 안에는 탁평, 밖에는 읍륵이 있는데 이는 곧 군현과 같다. 토지는 비옥하고 오곡을 심기 좋다. 남녀가 유별하다. 음주가무를 즐기고, 머리를 눌러 납작하게 만든다. 바다에서는 왜와 가까워 문신을 한다.

• 신라의 옷

남쪽의 사람들은 몸집이 크고, 의복은 청결하며 머리카락이 길다. 신라의 관은 유자례라 하고 저고리는 위해, 바지는 가반, 신발은 세라 한다. 흰 옷을 상서롭게 여기며 뽕나무와 삼나무가 많아 누에를 쳐서 비단이나 베를 짜는 법에 밝다. 부인들의 머리카락은 목 위로 틀어올리고 비단 구슬로 장식한다. 신라 사신은 아름다운 얼굴에 수염은 없으며, 머리 뒤로 머리카락 혹은 그와 같은 장식을 늘어뜨렸고 흰 옷을 입고 바르게 서 있다.

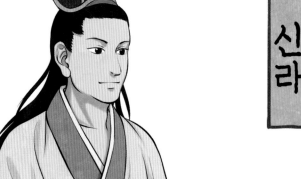

倭

왜의 땅

왜는 일만 이천여 리 떨어져 있으며 서로 극히 멀다. 왜에 이르기까지 바다를 따라 물길로 가는데, 동쪽과 남쪽으로 삼한 땅을 지나 칠천여 리면 비로소 바다 하나를 건넌다. 일지국과 미로국, 이도국과 노국, 불미국과 투마국을 지나, 비로소 야마대국에 이르는데 이곳이 왜의 왕이 사는 땅이다. 산과 섬에 의지하여 살아가니 나라가 일백 개가 넘는다.

왜의 풍습

백성들은 벼와 모시를 기르며, 누에와 뽕으로 실을 잣고 옷감을 짠다. 경작을 하기 부족해 해물을 먹고 산다. 검은 꿩과 진주, 청옥이 난다. 물산이 대략 중화의 최남단인 담이, 주애와 비슷하다. 땅이 온난하며, 풍속이 난잡하지 않고, 술 마시기를 좋아한다. 오래 사는 이가 많아 여든 아홉 혹은 백 세에 이른다. 여자가 많고 남자가 적어 귀한 자들은 아내가 네다섯에 이르고 천한 자들도 아내가 두셋이다. 쟁송하는 일이 적고, 법을 어기면 죄가 가벼운 자는 가족을 종으로 삼고 중한 자는 일족을 멸한다.

왜의 옷

왜는 스스로 오월 지방 태백의 후예라 칭해, 고기잡이 때 태백의 본을 받아 문신을 한다. 부귀한 자는 수놓은 비단과 갖은 빛깔로 모자를 만들지만, 보통 남녀 모두 상투를 드러낸다. 남자의 옷은 가로로 길게 연결하여 결속하고 머리에는 목면을 두르며, 여자의 옷은 천의 중앙에 구멍을 내고 머리를 집어넣어 입어 간략하여 재봉선이 없다. 풍속에 모두 맨발로 다닌다.

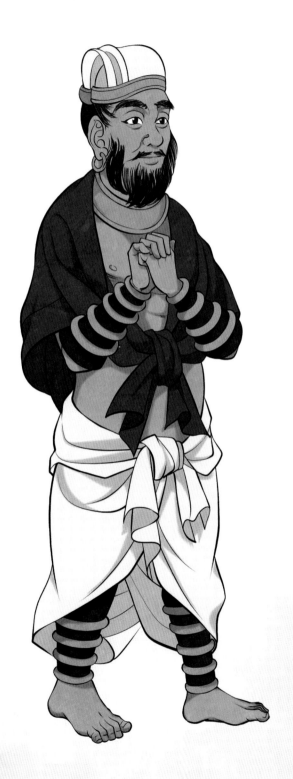

扶桑

부상의 땅

부상은 그 나라 사람이 이르기를, 대한의 동쪽 이만여 리에 있으며 붉은 뽕나무가 많아 중국의 성스러운 생명의 나무의 이름을 따 부상이라 이름지었다. 부상국 동쪽 천여리에는 여국이 있는데, 이는 해남의 여단국에서 함께 설명해 보고자 한다.

부상의 풍습

부상은 죽순 같은 뽕나무 잎을 먹으며 붉은 열매 껍질에서 실을 뽑아 베를 짓는데, 이는 비단과 같다. 판잣집을 짓고 성곽은 없다. 글자가 있고 뽕나무의 껍질로 종이를 만든다. 무기가 없으며 먼저 공격해 싸우지 않는다. 남북에 감옥이 있어 죄가 가벼운 이는 남쪽에, 죄가 중한 이는 북쪽에 가두었고, 북쪽의 죄수는 죽더라도 감옥 밖으로 나오지 못하였으며, 자식은 종으로 삼는다. 임금이 길을 가면 북을 치고 뿔피리를 불며 따른다. 소처럼 생긴 사슴을 기르며, 그 젖으로 죽을 만든다. 뽕나무와 배나무, 창포와 복숭아가 있으며, 구리가 나고 금과 은은 귀히 여기지 않는다. 사내가 여인의 집 밖에서 여러 해 동안 구혼하고, 여자가 좋아하지 않으면 쫓아내며 서로 좋아해야만 혼인이 성사된다.

부상의 옷

옷 색깔은 해마다 바뀌어 갑을년에는 푸른색, 병정년에는 붉은색, 무기년에는 누런색, 경신년에는 하얀색, 임계년에는 검은색을 입는다.

文身

● 문신의 땅

문신은 왜의 동쪽 칠천여 리에 있다.

● 문신의 풍습

문신 사람들은 음악을 좋아하고 물건이 풍부하고 값이 싸서 밖을 다니면서도 양식을
가지고 다니지 않는다. 저자에서는 진귀한 보물이 유통된다. 집은 있으나 성곽은 없고,
임금이 있는 곳은 금은보석으로 꾸미며 안은 수은으로 채운다. 죄가 가벼운 자는 채
찍과 몽둥이질을 하고, 사형수는 맹수의 앞에 던져놓아 억울한 자는 맹수가 피해 가
기 때문에 여러 날 살아있으면 풀어 준다.

● 문신의 옷

사람들의 몸에 문신을 해 마치 짐승처럼 보이고, 이마 위에는 세 개의 무늬가 있는데
무늬가 곧으면 귀한 자이고, 무늬가 작고 굽으면 천한 자이다.

大漢

● 대한은 문신의 동쪽 오천여 리 되는 곳에 있다. 무기가 없으며 먼저 공격해 싸우지 않
는다. 풍속은 문신국과 같으나 언어가 다르다.

海南

남쪽 바다 나라는
남쪽 지방에서 서남쪽 바다에
두루 미치는 곳으로
서쪽으로는 서역과 접하였다.

옛날에는 중화와 통한 나라가 드물고
나라의 체제를 정비하지 못한 나라가 많아
기록한 바가 없었으나

송과 제에 이르러 조공하는 곳이 십여 국,
남방과 통교하며 지난 곳과 전해들은 곳이
백수십 국으로 늘어나니,
비로소 전하기 시작한다.

建平蛋

● 두 사신이 당도하였는데 건평단, 여단 출신이다. 건평단과 여단이 어느 곳에 있는 나라 인지에 관하여는 전해지는 바가 없다. 단이란 본디 중화에서는 바로 남쪽, 오월과 교주 지방을 두루 일러, 바닷가에서 수상 생활을 하는 사람들을 일컫는다. 계통은 알 수 없으나 다만 그들은 강과 바다를 떠돌며 고기잡이를 하며 생활하니 배가 집과 같고 물이 육지와 같다. 이들은 탐욕스러운 단만(蜑蠻)이라 하니, 단은 곧 남만과 같은 이 들이다. 건평단과 여단 역시 이의 한 집단일 것이다. 단 민족들은 보통 풀로 만든 치마 에 융으로 만든 옷을 입는데, 뱃생활을 하니 다리의 모양이 달라 경시하여 굽은다리 (曲蹄)라 부른다. 건평단의 사신은 다리를 완전히 노출한 짧은 바지에 맨발을 하고 있다.

女蛋

● 여단은 남만 민족인 단이라는 이름으로 기록이 남았기는 하지만, 「동이」 편에서는 여 국이라 하는 동쪽의 한 지방에 관해 이야기하고 있다. 부상국 동쪽 천여 리에 여국이 있는데, 얼굴이 곱고 깨끗한 백색이고 몸에 털이 있으며 머리카락이 땅에 닿는다. 여 국의 백성에 관한 설명이 사람에 대한 설명인지 짐승에 대한 설명인지는 확실치 않으 나, 부상의 동쪽으로 그 위치가 덥지 않고 삼한과 유사한 기후일 것이다. 여단국의 사 신은 털로 만든 모자에 긴 바지와 신발을 입고 있어, 그 옷차림이 건평단과 매우 차이 가 있다. 따라서 다소 건조하거나 추운 지방일 경우 「동이」 편의 여국과 같은 지방일 경 우도 염두에 둔다.

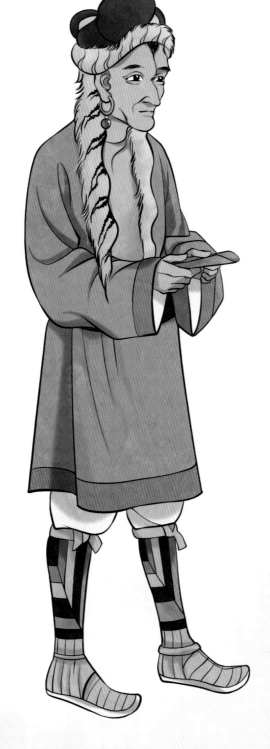

扶南

● 부남의 땅

부남 혹은 발남은 그 나라 말로 산을 뜻하는데, 이 산은 곧 수미산이니, 불교의 영향을 받았다. 임읍의 서남쪽 삼천여 리에 있고, 도읍은 바다에서 오백 리는 떨어져 있다. 넓이가 십 리인 큰 강이 서북에서 흘러 동쪽 바다로 들어간다. 나라의 너비는 사방 삼천여 리며, 땅은 아래로 평평하게 넓고 기후와 풍속은 대략 임읍과 같다.

● 부남의 풍습

그 나라 사람들의 성품은 인색하며 남녀 간에 유별하지 않았다. 금은동, 주석, 침목향, 상아, 공작, 비취 등을 생산하며 오색앵무의 보고이다. 사탕수수, 거북이, 새 등을 선물로 주고 받는다. 부남의 사신은 산호 불상, 코끼리, 보리수잎, 물소, 부처의 머리카락 등을 공물로 바쳤다. 죄지은 자가 있으면 불로 달군 도끼를 들게 하여 억울한 자면 손이 문드러지지 않는다. 성의 해자에 악어를 키우고 죄인을 먹이로 주어 사흘 동안 무사하면 결백한 것이라 여기어 풀어 준다. 이후 천축의 바라문이 천축의 법을 제정하였다.

● 부남의 옷

부남은 실로 아름다운 나라이나 사람들은 모두 검고 머리가 곱슬거린다. 부남은 본디 나체에 문신하고 머리를 풀고 의상을 만들지 않았으나, 이후 여자들은 천에 구멍을 뚫어 끼워 입게 하고, 남자들은 가로로 긴 폭을 둘러 입게 하니 이는 곧 사롱이다. 상중에는 수염과 머리카락을 모두 밀었다.

林邑

임읍의 땅

임읍은 본디 한나라 일남군의 현인 상림(象林)에서 따온 것으로, 이는 곳 훗날의 참파(占城)이다. 일남군의 경계로부터 물길과 땅길로 이백 리를 가면 서쪽에 왕이라 칭하는 오랑캐가 있는데, 한나라의 경계를 표시한 곳이다. 이 나라에는 금산이 있는데, 돌이 모두 붉은 색이고, 그 가운데 나는 금은 밤이면 날아다니는 반딧불과 같다. 바다거북과 패치, 길패, 침목향이 난다. 길패는 나무의 이름으로, 거위털 같은 꽃에서 실을 뽑아 옷감을 짜고, 침목향은 나무를 베어 삭힌 뒤 물에 가라앉혀 얻는 향이다.

임읍의 풍습

임읍의 문은 모두 북쪽으로 내고, 나뭇잎으로 종이를 대신한다. 형법은 따로 없이 죄지은 자는 코끼리가 밟아 죽인다. 세도가는 브라만(婆羅門)이며 결혼은 반드시 팔월에 하고 여인이 사내를 고르는데, 브라만이 끌어다 손을 잡고 "길하리라, 길하리라"라고 말하면 혼례가 성사된다. 죽은 자는 들판에서 화장한다.

임읍의 옷

왕은 니건(尼乾)교. 즉 자이나교를 받들어 법복에 구슬 목걸이를 하는데 그 모습이 불상과 같다. 남녀는 모두 가로로 넓은 길패를 엮어 둘러 허리를 가리는데, 간만(干縵), 혹은 도만(都縵)이라 칭하니 이는 곧 단만의 옷인 사롱(紗籠)이다. 귀를 뚫어 작은 귀걸이를 하고, 귀한 자는 가죽신을 신고, 천한 자는 맨발이다. 임읍은 물론 부남 이하 모든 남만 오랑캐들은 그러하다.

狼牙脩

● 낭아수의 땅

낭아수는 본디 범어(梵語)인 랑카수카를 음역한 것으로, 랑카는 빛나는 땅, 수카는 하늘의 복을 뜻하는데, 나라가 남해 안에 있다. 동서로는 삼십 일, 남북으로는 이십 일이 걸리며, 중화에서 이만 사천 리가 떨어져 있다. 나라의 기후와 특산물은 부남과 같으며, 침향나무와 녹나무 등이 풍부하다. 브라만교(婆羅門敎)를 믿고 있다.

● 낭아수의 옷

남녀 모두 웃통을 드러내고 허리에는 사롱을 두르며, 관을 쓰지 않고 머리를 풀어 헤쳤으며, 신발도 신지 않았다. 왕과 대신은 구름무늬(雲霞)의 포를 덧대어 어깨를 감싸고, 황금을 꼬아 만든 금승(金繩)으로 허리띠를 하였으며, 금으로 귀걸이를 하였다. 상류층의 여인들은 몸을 감싸입고, 구슬을 꿰어 만든 영락(瓔珞)을 치장하였다.

干陁利

● 간타리는 근타리(斤陁利), 혹은 굴도혼(屈都昆)이라고도 하며, 이는 카다람의 음차이다. 남해의 큰 섬 위에 있는데, 부남국에서 남쪽으로 사천여 리 떨어져 있다. 그 땅에는 사람 이천여 가구가 있다. 그 풍속은 임읍, 부남과 대략 같다. 반포와 길패, 잔향, 곽향, 유향이 나고, 빈랑나무가 특히 아름다운데, 남쪽의 여러 나라 중 최고이다.

中天竺

중천축의 땅

천축은, 신독(身毒)이라고도 하는데, 이는 음차한 것이니 곧 강이라는 뜻의 신두, 즉 인더스를 뜻한다. 월지와 호밀단 부근부터 서쪽으로 서해까지 이르고, 동쪽 임읍에 이르기까지 늘어선 나라들이 수십이오, 각 나라가 왕을 두고 이름은 모두 다르나 전부 신독이다. 그중 중천축은 월지의 동남으로 수천 리에 있고, 부남에서 출발하여 바다의 큰 만을 따라, 여러 나라를 거치면 일년 여가 지나 닿는다. 땅은 삼만 리에, 신두강에 임하고, 곤륜에서 시작된 강이 다섯 갈래로 나누어진다. 신두의 물은 달고 아름다우며, 물 아래에서는 수정과 같이 깨끗한 소금이 난다. 물소, 코끼리, 담비, 다람쥐, 바다거북, 금은, 철, 백첩, 좋은 가죽과 모직물이 난다.

중천축의 풍습

천축의 토속을 물으니, 부처가 일어난 땅이다. 사람이 많은데다 부유하고, 토지는 넓고 비옥하다. 정착하여 사는 것이 월지와 같고, 습하고 덥고 뜨거우며, 백성들은 유약하여 전쟁을 두려워하니, 서역인 월지보다 약하였다. 궁전에 모두 무늬를 새겼으며 음악이 함께하고 장식이 향기롭고 화려하다. 서쪽으로 파사국과 교역하고 산호, 호박, 여러 향을 조합한 소합 등 온갖 진귀한 물건이 많다.

중천축의 옷

천축 출신의 사신들의 모습은 낭아수의 옷과 크게 다르지 않다. 다만 그림에 나타난 피부색이 다르며, 중천축 사신의 두상이 크고 북천축 사신의 두상은 작은 등, 신체의 비율이 차이 난다. 몸을 드러내고 허리에는 사롱을 입었으며, 곱슬거리는 머리에는 관을 쓰지 않았다. 귀를 뚫어 귀걸이를 하고 다리는 맨발이다.

北天竺

- 신독은 크게 다섯 천축으로 나누고, 북천축은 중천축의 위쪽, 서역과 중천축의 사이 대륙에 위치하니 이는 곧 건태라(健馱羅, 간다라) 지방이다. 또한 계빈(罽賓), 혹은 고부(高附)라고도 하는데, 카불강의 음차로 역시 신독의 북쪽 지방을 의미한다. 사신 으로 온 북천축 사람의 모습은 중천축 사신과 크게 다르지 않아 나라는 달라도 같은 민족이며 같은 문화를 공유하고 있음을 알 수 있다.

婆利

● 파리의 땅

남쪽 바다 가운데 큰 섬이 있는데, 두 달이 걸린다. 국경은 동서로 오십 일, 남북으로 이십 일의 거리이다. 땅의 기운이 덥고 뜨거워, 중국의 한여름과 같다. 곡식은 한 해에 두 번 익고, 초목은 항상 무성하다. 바다에서는 무늬 있는 소라와 자주색 조개가 난다.

● 파리의 옷

그 나라 사람들은 길패를 두건처럼 쓰고, 또 길패로 사롱을 만들어 입는다. 임금은 남색 실과 흰색 실을 섞어 짠 반사포(班絲布)를 사용하며, 보석 구슬을 몸에 두르고, 머리에는 한 자 남짓 되는 높이의 칠보로 장식한 고깔모자를 쓰고, 금으로 장식한 검을 허리에 찬다. 시녀는 모두 금으로 만든 꽃과 갖가지 보석으로 장식하고 부채를 쥔다.

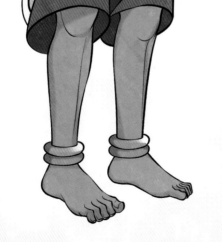

북천축

師子

사자의 땅

사자, 승가라(僧伽羅)라는 이름은 싱할라족을 음차한 것이다. 또한 랑카, 즉 능가섬(楞伽島)이라고도 한다. 천축 인근의 나라로 천축과 합쳐서 서남 민족(西南夷)이라고 불린 기록이 있다. 사자국의 옛날에는 사람이 없었고, 단지 귀신과 용이 살았다. 여러 나라 상인들이 와서 교역하면, 귀신은 그 형상이 보이지 않고, 단지 보물을 내놓고 가격을 나타내면, 상인들은 가격에 따라 취하였다. 여러 나라 사람들이 그 땅이 살기 좋다는 소문에 다투어 다다랐는데, 어떤 이들은 거주하게 되었고, 마침내 대국을 이루었다. 이 섬은 온난하여 살기에 적당하고, 겨울과 여름에 다름이 없다. 오곡이 사람이 뿌리는 대로이며, 시기와 계절을 따르지 않는다. 동진 시기에 처음으로 사자가 중국에 도착하였는데, 십여 년이 걸려 불상을 공헌하였다고 한다. 이처럼 비록 산과 바다로 멀리 떨어져 있으나 소식이 때마다 통한다.

사자의 옷

사자국 사신의 옷은 비록 천축 인근의 나라이나 그 모습이 천축과는 매우 다르다. 얼굴이 둥글넙적하고 코가 작은 천축 사신과 달리 사자국 사신은 눈매와 코가 길쭉하고 휘어져 있으며, 수염을 기르고 있다. 또한 낭아수를 비롯한 여러 해남 사신들처럼 상체를 노출하고 허리에 사롱을 두른 천축 사신과 달리, 사자국 사신은 몸을 단령깃의 포로 둘러싸고 있으며, 바지가 길고 신발을 신고 있다. 이는 오히려 서북융의 주고가나 구자의 사신과 유사한 모습이다. 천축과는 민족이 다름을 알려 준다.

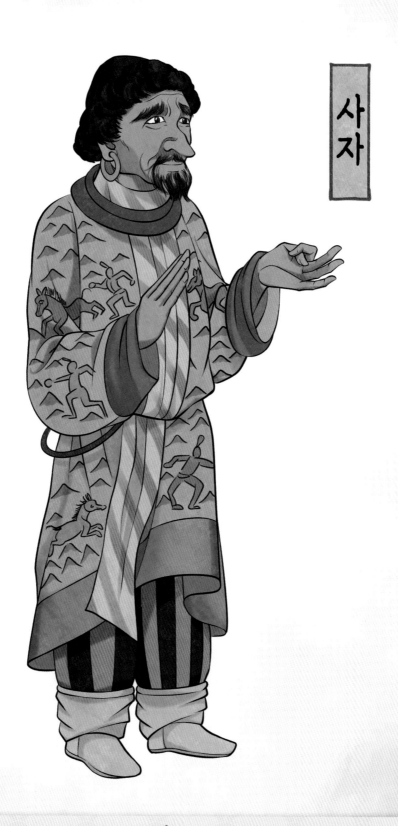

盤盤

- 반반은 남쪽의 국가로 시암(暹羅)만 인근에 존재하며, 낭아수국과 인접해 있고, 북으로는 임읍, 타화라와 접하며, 동남으로는 끄라 지협과 닿는다. 중화 남쪽 바닷길로 사십 일을 가야 당도할 수 있다. 반반은 시간이 흐름에 따라 누차 사신을 보내어 상아 불상과 탑, 사리와 그림과 보리수잎, 침단과 같은 향 수십 종을 바쳐 왔다. 지배자는 꾸룽, 즉 곤륜(昆侖)이라 칭하는데, 이는 곧 대왕이다.

丹丹

- 단단은 반반과 낭아수 근처에 있는 나라인데, 위치가 정확하지는 않다. 나라에는 흰 박달나무가 많이 나며 임금은 향을 몸에 칠하고, 각종 보물로 장식한 끈이 달린 왕관을 쓰고 날마다 여덟 명의 대신과 정무를 보는데, 이들을 팔좌(八坐)라고 한다. 수레와 코끼리를 사용하고, 싸울 때는 소라로 만든 나팔을 불고 북을 치며, 도둑질을 한 자들은 모두 죽인다. 단단의 사신이 상아로 만든 불상과 탑, 붉은 옥, 길패, 향과 약을 공물로 바쳤다.

西北戎

한나라 장건이 처음으로
서역에 이르는 길을 열고
중원이 어지러워진 이후 이민족이 일어나며
서역과 중화는 격절과 안녕을 반복하였다.

여러 민족의 혼란기에
수많은 분열과 병합이 이어지며,
흥망성쇠를 상세히 전하기 어렵다.

양나라가 천명을 받고
서방과 북방의 여러 이민족이 조공하니,
그 풍속을 엮어 전한다.

芮芮

예예의 땅

예예는 중화에서 유연(柔然)을 부르는 호칭이다. 벌레처럼 꿈틀거리며 다닌다고 하여 예예, 연연, 여여 등으로 낮잡아 표기한 것이다. 본래 유연은 총명하다는 뜻의 유목민족의 언어 체첸에서 온 것으로 보인다. 북방계 부족인 철륵(鐵勒)의 한 갈래로, 또는 칙륵(敕勒), 고차(高車), 정령(丁零)이라고도 불린다. 선비족이나 흉노에서 갈라져 나왔다는 이야기도 있으며, 또는 새인이 아닌 외부의 이민족이었다고도 한다. 북방의 부족은 그 수가 수백 수천이니 뿌리가 정확하지 않다. 예예는 하투(河套) 지방에서 터를 잡았다가, 이후 오르혼(鄂爾渾)강과 툴라(土拉)강으로 건너가며 땅을 크게 확장하였다. 북방의 땅은 척박하고 차며, 칠월에도 깨진 얼음이 강에 떠다닌다.

예예의 풍습

예예의 언어와 풍습은 탁발선비(拓跋鮮卑)와 같다. 성곽이 없고 물과 풀을 따라 목축을 하며 수렵 활동을 겸하고 궁려를 거처로 삼았다. 예예 사람들은 능히 주술로 천제를 지내 바람과 눈을 부른다. 바로 전에 화창했던 것이 흙탕물로 뒤덮이는 까닭에 예예와 싸워도 추격할 수가 없다. 다만 중원에서는 기후가 온난하여 주술이 먹히지 않았다. 몇 해에 한 번씩 중화에 사자가 이으러 겸은 담비 가죽옷이나 말, 금 등을 공헌하였다.

예예의 옷

머리를 땋고 비단으로 옷을 입고, 소매가 좁은 포에 입구가 좁은 바지를 입고 깊은 옹기 모양 신발을 신었다.

예예

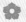

高昌

● 고창의 땅

고창은 옛 거사(車師)의 땅이다. 남쪽으로 하남국과 접하고 동쪽으로 돈황이 있으며, 서쪽으로는 구자국 옆이요, 북쪽으로는 예예와 이웃이다. 춥고 더운 것은 익주와 비슷하다. 초목이 많은데 풀의 열매는 누에고치 같고, 누에고치 안에서 가느다란 실이 나는데 백첩자(白疊子)라 하는 매우 부드럽고 하얀 천을 짠다.

● 고창의 풍습

땅이 높고 건조하며, 흙을 쌓아 성을 만들고, 나무를 이어서 집을 지으며, 흙으로 위를 덮는다. 아홉 곡물을 심고, 많은 사람들이 보리가루와 양과 소를 먹는다. 사십육진에 관료 제도가 있었다. 사람들의 말은 중국과 유사하며, 오경과 역대 사서, 제자백가집이 있다. 백첩자를 취해 직물을 짜는데 매우 부드럽고 하얗고 시장에서 교환한다. 조오(朝鳥)라는 새는 해가 뜨면 어전 앞에서 모여 행렬을 만들고 사람을 무서워하지 않으며, 해가 나오면 흩어져 사라진다. 고창의 사신이 중화에 와서 울림이 있는 베개와 포도주, 좋은 말, 구유, 돌소금 등을 바쳤다.

● 고창의 옷

얼굴 모양이 고구려와 유사하고, 머리를 땋아 등 뒤로 늘어뜨리며 소매가 좁고 길이가 긴 포와 민무늬의 바지를 입는다. 여자는 머리를 땋지만 늘어뜨리지 않고 비단과 구슬 환 등으로 장식한다.

河南

하남의 땅

항상 예예는 하남의 길을 거쳐 중화에 이른다고 하였다. 하남은 토욕혼(吐谷渾), 또는 토혼, 퇴혼(退渾)이라고도 한다. 선비족 모용씨의 서장자 토욕혼이 곤륜의 비탈 적수(赤水)에 정착하였을 때, 장액의 남쪽이자 농서의 서쪽, 그리고 황허의 남쪽에 있었던 까닭에 나라 이름을 하남이라 불렀으며, 이리하여 토욕혼이 성씨이자 곧 국호가 되었다. 중화의 서북쪽으로 수천 리, 누런 사막이 있어 땅은 항상 바람이 차고, 사람들이 모래를 걸어다니기만 해도 모래바람이 일어나 흔적이 사라진다. 척박한 땅에는 가축을 피로하게 하는 기운이 흘러 사람들이 맥을 찾아 끊었다. 비옥한 땅에는 노란색과 보라색의 꽃이 자란다.

하남의 풍습

가축이 많고 풀과 물을 따라 유목하며 수렵과 농업을 겸한다. 보리를 식량으로 하지만 이외의 곡식은 자라지 않는다. 성곽이 없고 후에 궁전과 집을 지었으나 사람들은 여전히 궁려(窮廬), 즉 게르를 행옥으로 삼았다. 청해총(青海驄)을 포함한 좋은 말을 잘 길러 냈다.

하남의 옷

소매가 작은 솜옷과 폭이 좁은 바지를 입고, 머리둘레가 크고 긴 치마 모양의 모자를 쓴다. 여자들은 머리카락을 나누어 땋는다.

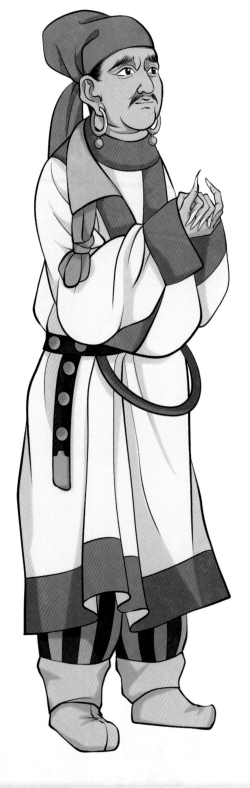

宕昌

● 탕창은 하남의 동남쪽에 있는 강(羌)족의 한 나라이다. 사자를 보내 감초와 당귀를 공물로 바쳤다. 그 의복과 풍습은 하남과 대략 같다.

鄧至

● 등지는 백수강(白水江) 유역에 있어 백수강(白水羌)이라고도 하며, 마찬가지로 강족의 한 나라이다. 강족은 군신이나 상하의 관계 없이 거주지에 따라 정착하며, 싸움에 능하고 약탈을 즐겨 하였다. 사자를 보내 황기와 말을 공물로 바쳤다. 모자를 돌하라고 부르며 의복은 탕창과 같다.

武興

● 무흥은 본래 구지(仇池)로, 강족과 접해 있으며 무도 지역을 통치하였다. 탕창에서 서쪽으로 팔백 리에 위치하며 남쪽과 동쪽, 북쪽으로는 중화와 접하였다. 글을 알고 주고 받는데 언어는 중국과 같다. 구곡, 뽕나무와 삼, 굵은 명주, 칠, 밀랍, 구리와 철 등이 난다. 돌기모(突騎帽)를 쓰고 소매가 좁고 긴 장포를 입고 구멍이 작은 바지를 입고 가죽 신을 신는다. 이는 탕창, 등지와 같으며 같은 계통에서 문화를 공유했음을 알 수 있다. 그림 속에 묘사된 사신의 모습 또한 매우 유사하다.

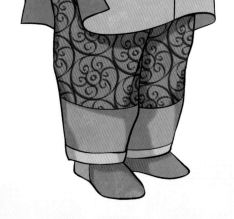

龜茲

● 구자는 쿠차의 음역으로, 서역의 오래된 나라이며 그 뿌리는 회골(回鶻)이다. 흉노가 구자의 귀족 중 하나를 왕으로 삼아 한때 흉노에 속하였다. 보통 대국으로 통하였으며, 도읍인 고차(庫車)는 서역의 가장 큰 도시 중의 하나이다. 구자의 사람들은 머리카락을 잘라서 가지런히 하는데, 오직 왕만 머리를 길렀으며 비단옷을 입었다. 쌀과 밀, 참외 등이 나며 공작이 마치 닭이나 오리처럼 흔하다.

于闐

● 우전의 땅

우전국은 서역의 오래된 나라이며, 곤륜산맥(崑崙山脈, 쿤룬산맥)의 북쪽에 있다. 그 땅은 물과 모래가 많으며 온난하고, 벼와 보리가 나며 과실과 채소는 중국과 같다. 옥이 나는 물이 있어서 옥하(玉河)라고도 부른다. 곤륜산의 옥이라 하는 연옥이 난다. 도성은 서산성이고, 가옥과 시장이 있다. 지배층은 천축 사람들로 쿠스타나(瞿薩旦那)라고 불리었으며 이곳은 서역의 가장 큰 도시 중 하나였다. 옥과 포도, 비단이 명물이다. 우전의 사람들은 동기 주조에 뛰어나다. 나무로 붓을 만들고, 옥으로 도장을 만든다. 우전 사람들은 예의바르고 서로 꿇어앉으며, 꿇을 때 한쪽 무릎이 땅에 닿는다. 나라 사람들은 서신을 받으면 머리에 인 뒤에 개봉하여 읽는다.

● 우전의 옷

왕의 관은 금으로 된 책 형태이고 호족의 모자와 같으며 부인들은 머리를 땋고 가죽으로 된 옷을 입는다.

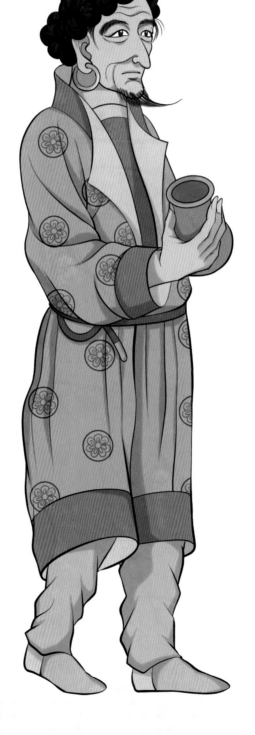

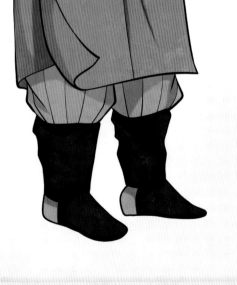

渴盤陁

● 갈반타는 우전의 서쪽에 있는 작은 국가로, 활국의 동쪽, 북천축의 북쪽이다. 땅은 소 맥을 기르기 좋고, 이를 축적하여 양식으로 삼는다. 마소, 낙타, 양 등이 많고 좋은 모 직물과 금, 옥이 난다. 도읍은 산골짜기 가운데 있으며 성의 둘레는 십여 리이고 나라 에는 열두 개의 성이 있다. 풍속은 우전과 비슷하다. 길패포로 옷을 만들어 입고 좁은 소매에 긴 포와, 구멍이 좁은 바지를 입는다.

白題

● 백제는 흉노의 후예인 이민족의 한 갈래이다. 활족과 매우 유사한 민족으로, 백색으로 이마를 칠해서 이름이 붙어졌으며 열반(悅般)이라고도 하였다. 활국에서 서쪽으로 엿 새이며, 더 끝까지 가면 파사에 이른다. 토지에서는 조, 보리, 과일이 나고 먹을거리는 대략 활국과 동일하다.

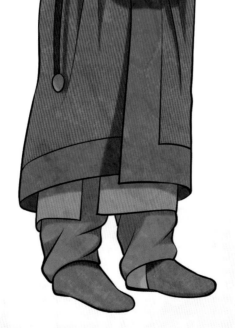

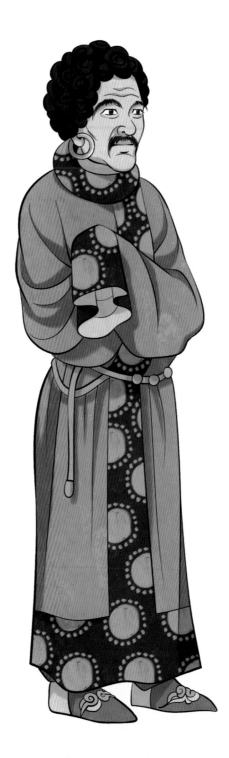

주고가

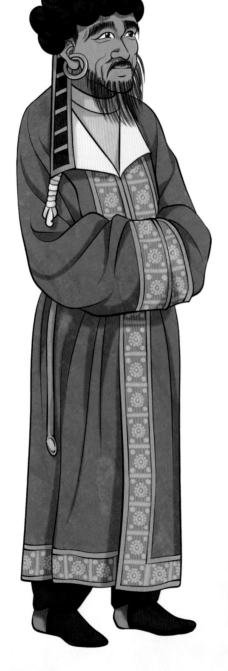

周古柯

● 주고가 혹은 주구파(朱俱波)는 활 옆의 소국으로, 곤륜산맥 부근에 있다. 사자를 보내 활국을 따라 공물을 바쳤다.

呵跋檀

● 가발단, 혹은 가불단(伽不單), 혹은 겁포달(劫布呾), 혹은 개포덕(凱布德)은 또한 활 옆의 소국으로 그 나라 사람들 말인 카푸타나를 음역한 것이며, 조국(曹國)의 하나이다. 마찬가지로 사자를 보내 활국을 따라 공물을 바쳤다.

胡蜜丹

● 호밀단은 월지의 서남쪽, 동서 교통의 십자로에 위치한 요충지이다. 또한 카불강에 인접하니 계빈, 즉 북천축과도 일통하는 곳이었다. 이곳은 대하(大夏)라는 이름과도 위치가 같으니 박트리아를 음차한 것으로, 역시 천축의 서북부이다. 호밀단 또한 활 옆의 소국이다. 사자를 보내 활국을 따라 공물을 바쳤다. 무릇 활국의 이웃은 이렇듯 의복과 용모가 모두 활과 같다.

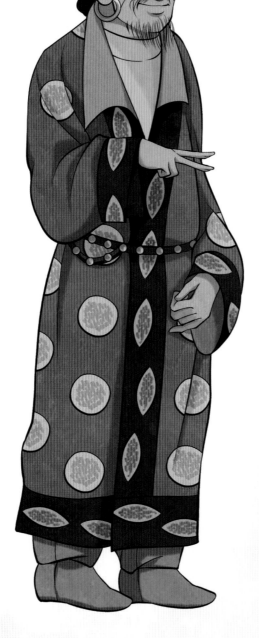

호밀단

滑

● 활의 땅

활은 거사(車師)의 한 민족으로, 엽달(嚈噠), 읍달(挹怛)이라고도 한다. 본래 활은 세력이 미약하였고, 예예의 속국이었다. 이후 점차 강대해지며 파사, 반반, 북천축, 구자, 우전 등 여러 나라를 정벌하며 땅을 천여 리 확장하였다. 활국의 땅은 온난하고 산천 수목이 많으며 오곡이 두루 난다.

● 활의 풍습

활의 사람들은 보리와 양고기를 식량으로 한다. 모두 활쏘기를 잘하고 성곽이 없이 모직으로 집을 짓는다. 문자가 없이 나무에 묶어 소통한다. 이민족의 글자를 쓸 때는 양가죽을 종이 대신 사용한다. 여자가 적어 형제가 아내를 함께 취하는데, 남편에게 형제가 없는 처는 일각모를 쓰고, 형제의 수에 따라 모자의 각의 수가 더해진다. 관직은 없다. 위진 이래 중국과 통하지 않았으나, 엽대이률타 임금 이후 사자를 보내 누런 사자와, 흰담비, 파사국의 비단 등을 공헌한다.

● 활의 옷

활의 사람들은 좁은 소매에 길이가 긴 포를 입고 금옥으로 허리띠를 만든다. 여자들은 가죽옷에 머리 위로 나무를 깎아 뿔을 다는데, 길이가 육 척이고 금은으로 장식하였다. 왕은 금으로 만든 왕좌에 아내와 나란히 앉는다. 활국의 사신은 짧은 머리카락이 구불거리고 옷깃은 번령깃으로 앞섶이 드러나 있으며, 허리띠를 하고 가죽신을 신었다. 작은 두상에 흰 피부를 가져 백흉노(白匈奴)라 하였다. 그 생김새가 다른 나라의 사신들과 사뭇 다르지만 복식으로 말하자면 같은 전통을 가졌다.

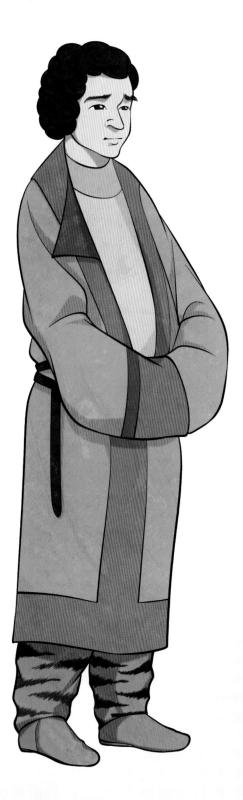

활

波斯

파사의 땅

파사는 즉 페르시아를 음차한 것이다. 선조에 파사닉(波斯匿)이라는 왕이 있는데, 자손들이 이를 성씨로 삼아 국호가 되었다. 나라 동쪽에는 활국이 있고 남쪽은 천축과 접한다. 파사의 서편에는 토산이 있는데, 산은 높지 않으나 산세가 길게 이어져 있고 양을 낚아채 잡아먹는 독수리가 있어 그 지역 사람들이 근심이 있다. 합지에는 산호수가 나는데 길이가 일이 척이다. 우담바라(優曇婆羅)가 있는데 꽃이 고와 어여쁘다. 용구마(龍駒馬)가 난다.

파사의 풍습

호박, 마노, 진주, 매괴 등이 풍부하여 파사의 사람들은 귀히 여기지 않는다. 시장에서는 금은을 사용해 매매한다. 파사국의 성은 둘레가 삼십이 리이고, 높이는 네 길이며, 모두 망루가 있고, 성 안에 가옥이 수백 수천 간에 성 밖에는 사찰이 이삼백 개가 있다. 배화교(拜火敎)를 믿으나 부처의 치아 등을 바친 기록도 있다.

파사의 옷

화려한 색채의 긴 포를 입고, 안에는 바지를 갖추었다. 포의 끝단에는 문양이 있는 원색의 천으로 선을 둘렀다. 머리에는 모직물로 보이는 관모를 썼는데 형태가 탑처럼 높다. 수염과 머리를 풍성하게 기르고 또한 단정히 손질한 모습이 다른 사신들과 다르지만, 복식에 있어서는 번령깃에 가죽 허리띠로 여타 서북융의 사신들과 크게 다르지 않다.

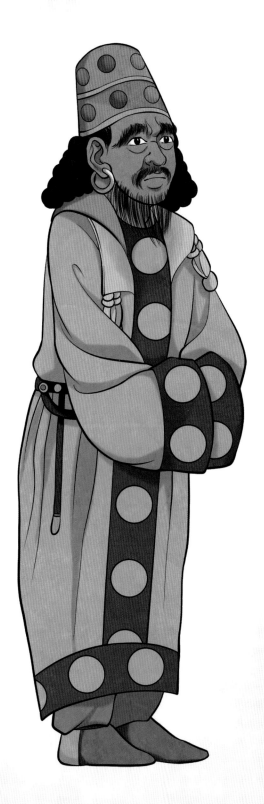

파
사

해설

양 梁

남조 중 소량을 말한다. 한족이 세운 국가로 502년에 건국하였다. 수도는 건강으로 현재의 난징이다.

위 魏

북조 중 북위(90쪽 참고)를 말하는데 노국(虜國)이라는 이름으로 기록되었다. 선비족이 세운 국가로 386년 화북을 통일하였다. 수도는 여러 번 옮겨졌는데 이 시기에는 낙양 혹은 장안이었다.

고구려·백제·신라

삼국이 확립되었던 시기의 한반도. 중국에서는 동쪽의 모든 타 국가와 민족을 동이라고 불렀는데, 그중 한반도의 삼한이 가장 강하다고 하였다. 이 시기 고구려는 고려라는 국호를 사용하였으며, 당시 중국의 자료에도 고려라는 이름으로 기록되었다.

왜·문신·대한·하이·부상

통일이 되지 않은 시기 일본에 존재했던 여러 국가들이다. 이 중 왜의 사신이 입고 있는 옷은 야요이 시대의 기록으로 추정되는데, 5세기의 일본은 고훈 시대 문명이 발전하고 있었기에 실제의 모습은 차이가 있을 수 있다. 문신(文身)이라는 국가의 이름은 온 몸에 문신으로 무늬를 그려 넣었던 동아시아 해안 지역의 특성을 잘 보여 준다. 기록을 참고하여 지도상에서 왜는 규슈와 류큐 제도, 문신은 오카야마 지방, 부상은 혼슈섬 동부로 표기하였으며, 대한과 하이는 그 위치가 모호하다.

건평단·여단

사신의 모습은 그려져 있으나 나라에 대한 정보가 매우 부족하다. 건평단 사신은 반바지에 맨발 차림이며, 여단 사신은 털가죽을 입고 있다. 이에 따라 건평단은 중국 남쪽의 소수 민족, 여단은 아이누족처럼 일본의 동북쪽에 있는 민족으로 추측하였다.

임읍·부남·반월·돈손·진랍

인도차이나 반도의 국가들이다. 임읍은 참족이 세운 참파를 말하며, 같은 땅에서 살아가던 베트남인의 오랜 숙적이었다. 반월은 인도의 판디아로 해석하기도 하지만 삼국지에 따르면 인도에서 동쪽으로 수천 리는 떨어져 있다고 하였다. 여기서는 미얀마로 해석하였다. 부남과 진랍은 지금의 캄보디아에 있었던 국가이며, 돈손은 미얀마의 타닌타리 지방이다.

낭아수·간타리·파리

낭아수는 말레이 반도 북부에 있었던 랑카수카 왕국이다. 그 외 사신의 모습은 그려져 있지 않으나, 여러 동북아시아 국가들의 이름이 한자로 음역되어 남아 있다. 가령, 간타리는 말레이 반도의 칸달리 왕국, 마오주는 말루쿠제도, 제박은 자바, 파리는 자바 또는 보르네오섬 일부 지역으로 추측해 볼 수 있다.

중천축·북천축·사자

천축은 불교가 유입되었던 위·진·남북조 시대에 인도 방면을 부르는 명칭으로 널리 사용되었다. 이름에 따라 중천축은 인도 본토, 북천축은 카불강 유역으로 추측해 볼 수 있다. 사자는 현재의 스리랑카를 말한다.

예예

예예는 본래 선비족에게 종속되어 있었지만, 모용선비가 화북을 통일하고 북위를 건국하자 이후 대립하여 분쟁하였다. 북방의 넓은 초원에서 활동하였으나 북위의 강성한 힘에 눌려 세력을 떨치지는 못하였다. 선비족과 복식이 한 계통으로 북위의 복식과 함께 확인할 수 있다(90~91쪽, 102~103쪽 참고).

고창·말·하남·탕창·등지·무흥

고창과 말국은 현 신장 위구르 자치구 투루판 지역에 있던 나라이며, 그 남쪽에 하남이 있었으니 이는 즉 토욕혼을 부르는 말이다. 좀 더 안쪽으로 들어가면 간쑤성 지역에 탕창과 무흥, 쓰촨성 지역에 등지가 있었는데, 이 중 탕창과 등지는 강족이며 무흥은 저족이다. 촉 지방의 이러한 소수 민족들 역시 선비족과 마찬가지로 머리 두건으로 머리카락을 가렸으며 호복을 입었다.

구자·우전·갈반타·주고가·가발단·호밀단

구자는 쿠처, 우전은 코탄 왕국을 말한다(178쪽 참고). 그 서쪽으로는 쿤룬산맥 너머로 갈반타, 주고가, 가발단, 호밀단 등의 소국이 있었는데 이들은 활국과 접하였으며 용모와 옷차림이 모두 활국과 같았다. '~탄/단'이라는 이름은 '~스탄'을 음차한 것으로, '튀르크의 땅'을 뜻한다.

활·백제

활족은 중앙아시아 아프가니스탄을 중심으로 서역에서 세력을 떨친 이란계 유목 민족 에프탈이다. 이들은 중국 북부의 선비족이나 흉노족 등과 뿌리가 다르며, 하얀 피부를 가지고 있었다. 활족은 서역의 여러 나라를 정벌하며 점차 세력을 떨쳤다. 백제는 활족의 서쪽에 있었는데 사신의 모습에서 그 민족이 확연히 다름이 보인다.

파사

페르시아를 음차한 것으로 이 시기는 사산 왕조에 해당한다. 그 서쪽 끝으로는 리간이라는 나라가 나오는데 이는 로마, 즉 동로마(비잔티움)를 뜻한다. 고대 중국 세계관의 범위를 알 수 있는 부분이다.

책을 마치며

안녕하세요, 글림자입니다.

새로운 복식 이야기가 시작되었습니다. 이번 책은 많은 독자 분이 기다려 주셨던 『중국 복식 문화와 역사』입니다. 중국 복식은 우리 전통 한복의 흐름과도 긴밀하게 연결되어 있는 이야기이기에 한국에서도 큰 관심을 가지는 대상입니다. 시기상 자칫 민감할 수 있는 주제이기에 걱정하였으나, 오히려 많은 분께서 한복을 공부하면서 주변 국가의 문화에 대해서도 적극적으로 배우고자 하는 자세로 호응해 주셔서 감사하였습니다.

우리는 흔히 동아시아의 전통 복식에 나타나는 앞여밈 저고리, 길게 끌리는 치마, 하늘하늘한 천, 구름 같이 풍성한 검은 머리와 각종 비녀 장식 등을 합쳐서 '동양풍'이라고 부르고는 합니다. 매력적인 대상이기는 하지만 깊게 공부하지 않으면 대부분의 옷이 비슷하게만 보이고, 막상 정확한 구조나 명칭에 관해서는 두루뭉실하게밖에 알지 못하고 끝나는 경우가 많습니다. 『중국 복식 문화와 역사』가 여러분의 동양 복식에 대한 궁금증과 애정을 충족시키는 데 도움이 되었기를 바랍니다. 본편의 모든 한자는 한국식 번체자에 맞게 번역하였으며, 또한 비슷한 한자가 있는 경우 맥락상 가장 적확한 표현을 우선시하였습니다. 가령, 양곡계(涼鵠髻)라는 단어는 '백조가 놀라 날아간다'라는 뜻이니 양(涼)이 경(驚)의 간체자로 쓰였음을 고려하여 경곡계(驚鵠髻)로 표기하였으며, 여성의 화장을 나타내는 중국어 장(妆)은 한국에서 훨씬 더 많이 쓰이는 동자(같은 한자)인 장(粧)으로 표기하였습니다.

하나의 민족, 하나의 국가만으로 이루어진 역사는 없습니다. 복식사 역시 마찬가지입니다. 중국 복식은 중국이라는 하나의 국가, 또는 한족이라는 하나의 민족만으로 완성된 것이 아닙니다. 이는 한복의 역사를 배울 때 가져야 할 자세 중 하나이기도 합니다. 중국 복식을 배우는 이유 중 하나는 한복을 더 깊게 이해하고 사랑하기 위해서입니다.

다방면의 문화 예술에서 역사적 복식 고증은 항상 뜨거운 화두입니다. 더욱이 최근에는 이러한 논의가 비단 역사 마니아층에만 한정된 것이 아님을 실감하고 있습니다. 아이러니하게도 국내외에서 크게 이슈가 된 한국의 한복과 중국의 한푸 논란이 있었던 2021년과 올해 2022년은 '한·중 문화 교류의 해'로, 다양한 지역 문화 국제 교류가 이루어지고 있습니다. 서로의 문화에 대한 존중이 바탕이 된 여러 전문가 분들의 연구 자료, 그리고 문화 예술 종사자 분들의 힘이 없었다면 이 책 또한 나올 수 없었으리라 생각됩니다.

이번 『중국 복식 문화와 역사』 정식 발간을 오랫동안 응원하고 구매해 주신 독자 여러분께 이번에도 큰 감사의 말씀을 전해 드립니다. 글림자의 글과 그림을 항상 사랑해 주시고, 응원해 주시고, 지지해 주시는 분들께 계속해서 아름다운 작업으로 보답할 수 있도록 노력하겠습니다.

글림자 올림

〔 참조 〕

■ 도서

- 김소현, 『호복 : 실크로드의 복식』, 민속원, 2003.
- 스기모토 마사토시, 『비욘드 코스튬 동양 복식사』, 조우현 옮김, 민속원, 2013.
- 유금와당박물관·동양복식연구회 엮음, 『아름다운 여인들』, 미술문화, 2010.
- 이정옥 외, 『중국복식사』, 형설출판사, 2000.
- 전호태, 『화상석 속의 신화와 역사』, 소와당, 2009.
- 화메이, 『중국문화 5 : 복식』, 김성심 옮김, 대가, 2008.
- 顾凡颖, 『历史的衣橱』, 北京日报出版社, 2018.
- 傅伯星, 『大宋衣冠』, 上海古籍出版社, 2016.
- 孙机, 『华夏衣冠 中国古代服饰文化』, 上海古籍出版社, 2016.
- 刘岚, 『中国古代妇女服饰图谱』, 岭南美术出版社, 2016.
- 刘永华, 『中国历代服饰集萃』, 清华大学出版社, 2013.
- 徐家华 外, 『汉唐盛饰』, 上海文化出版社, 2018.
- C.J.Peers, 『Ancient Chinese Armies 1500~200 BC』, Osprey, 1990.

■ 논문·기타

- 강희정, 「미술을 통해 본 唐 帝國의 南海諸國 인식」, 『中國史研究』 72, 중국사학회, 2011.
- 김용문, 「흉노(匈奴)의 복식문화에 관한 연구」, 복식 제63권 제3호, pp.1~16, 2013.
- 안보연·홍나영, 「북제 서현수묘 벽화 복식 연구」, 복식 제 66권 1호, pp.122~134, 2016.
- 장위안, "후대 조상격인 당(唐)대 귀부인 관식 복원에 성공", 김현경 번역,
 인민망 한국어판, 2014.08.28.
- 2015 盛世衣冠—汉·唐服饰文化艺术展
- 李永憲, 「再論吐蕃的 「赭面」 習俗」, 國立政治大學民族學報, pp.21~39, 2006.

■ 기관

- 고궁박물원 https://www.dpm.org.cn
- 국립중국실크박물관 http://www.chinasilkmuseum.com
- 서울 유금와당박물관 http://yoogeum.org
- 역사문물진열관 http://museum.sinica.edu.tw
- 중국국가박물관 http://www.chnmuseum.cn
- 한당석각박물관 http://www.htmuseum.com
- Chinese Text Project https://ctext.org

■ 상·주·춘추 시대

허난성 뤄양시 금촌 고분군
허난성 신양시 황군맹부부 묘
허난성 안양시 은허 유적
후베이성 징먼시 사양현 탑총 1호 묘
『논어』
『사기』
『시경』
『주례』

■ 전국 시대·진

산둥성 지난시 장추구 여랑산의 제나라 무덤
산둥성 쯔보시 린쯔구 조가서요촌 유적
산시성 시안시 진시황릉 병마용
허난성 신양시 초나라 무덤
허베이성 스자좡시 핑산현 중산국 왕의 무덤
후난성 창사시 앙천호 25호 묘
후난성 창사시 초나라 묘
후베이성 징먼시 포산 초나라 묘
후베이성 징저우시 마산 1호 묘

■ 한나라

간쑤성 장예시 낙타성 위진벽화묘
랴오닝성 랴오양시 한나라 묘
산둥성 린이시 이난현 북채 묘
산둥성 지난시 무영산 백희도용군
산둥성 지닝시 진샹현 주유묘
산시성 샤오이시 장가장 묘
산시성 시안시 양릉 병마용
산시성 위린시 징볜현 신나라 벽돌무덤
산시성 위린시 한나라 고분군
쓰촨성 청두시 송가림 벽돌무덤
장쑤성 쉬저우시 북동산 서한 초왕묘
장쑤성 쉬저우시 사자산 서한 초왕묘
원난성 진닝현 스자이산 고분
허난성 정저우시 타호정한묘

후난성 창사시 마왕퇴 1호 묘
『석명』
『예기』
『진서』
『후한서』

■ 위·진·남북조 시대

간쑤성 둔황시 막고굴
간쑤성 우웨이시 무위지구 유적
간쑤성 주취안시 화하이현 필가탄 26호묘
간쑤성 주취안시 정가갑 5호분 벽화묘
다퉁시 퉁자만 북위무덤
다퉁시 즈자바오 북위무덤
랴오닝성 베이퍄오시 라마동 선비족 무덤
뤄양시 이양현 양기부부묘
산둥성 린추현 북제 최분 묘
산둥성 무씨사 화상석
산시성 다퉁시 사마금룡묘
산시성 신저우시 구원강 북조벽화묘
산시성 타이위안시 누예 묘
시안시 웨이양구 북주안가묘
신장 위구르 자치구 타림분지 니야 유적
신장 위구르 자치구 투루판 아스타나 고분군
원난성 쿤밍시 석채산고묘군
허난성 웨이후이시 서진묘
허난성 덩저우시 화상전
허베이성 한단시 여여공주 묘
〈부부연음도〉
〈북제교서도〉
〈여사잠도권〉
〈역대제왕도권〉
〈열녀인지도권〉
〈낙신부도권〉

■ 수·당 시대

산시성 셴양시 건릉 일대
산시성 셴양시 소릉 일대
산시성 셴양시 헌릉 일대
산시성 셴양시 하약씨 묘
산시성 시안시 이수 묘
산시성 시안시 이정훈 묘
산시성 시안시 한가만 29호 묘
장쑤성 전장시 정묘교 당나라 야오
절강성 린안시 수구씨 묘
허난성 쌴먼샤시 당나라 묘
허난성 안양시 조일공 묘
후베이성 안루시 오왕비 양씨 묘
『구당서』
『신당서』
〈관산행려도〉
〈괵국부인유춘도〉
〈능연각이십사공신도〉
〈당인궁악도〉
〈도련도권〉
〈보련도〉
〈주금철명도〉
〈청명상하도〉
〈휘선사녀도〉

■ 5대 10국 시대

신장 위구르 자치구 투루판 베제클리크 천불동
신장 위구르 자치구 쿠처 쿰트라 석굴
칭하이성 더링하시 목판화
허베이성 바오딩시 왕처직 묘
〈낭원여선도〉
〈문원도〉
〈선희문희도〉
〈잠화사녀도〉
〈중병회기도〉
〈토번찬보예불도〉
〈하정혁조사녀도〉
〈한희재야연도〉

■ 송나라

산시성 진청시 개화사
산시성 타이위안시 진사삼진성모전
산시성 한청시 반악촌 218호 묘
허난성 덩펑시 송나라 묘
허난성 옌스시 전각
허난성 위저우시 백사 1호 묘
〈가악도권〉
〈궁녀도〉
〈궁소납량도〉
〈노미랑상〉
〈망현영가도〉
〈서원아집도〉
〈송인십팔학사도〉
〈여효경도〉
〈열조현후도〉
〈오백나한도〉
〈왕건궁사도〉
〈요지헌수도〉
〈요태보월도〉
〈잠직도〉
〈잡극인물도〉
〈청명상하도〉
〈초량사녀도〉

그 외 다수의 중국 역사 유물과 기록을
참고하였습니다.